紙的創意世界

紙雕設計

吉林・蘇特　著

發行／北星圖書事業股份有限公司

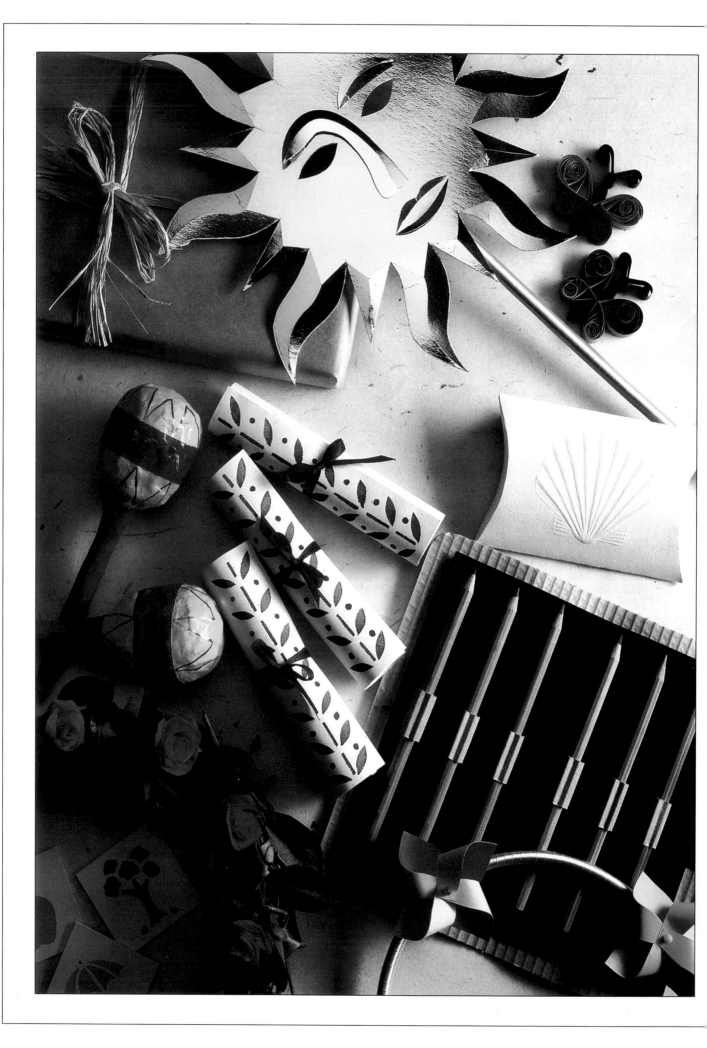

PAPERCRAFT
GIFTS & PROJECTS

Gillian Souter

OFF THE SHELF PUBLISHING

PAPERCRAFT
GIFTS & PROJECTS

前言

有些人喜歡指尖撥動泥土的感覺；其他人們則充份的享受編織衣物時毛線所產生的張力感；然而只有少數能真正的超越紙藝創作所提供的不同感受：紙張外緣用手所撕成的粗糙邊、雕刻卡的明快線條、羽毛圈似的堅固彈力。

紙藝創作所帶來的新樂趣將在本書內一一出現，除了趣味性外，它們亦可滿足個人慾望。文中將介紹紙張製作的方法、裁切、裝飾以及整合；其製作領域廣泛，從早期的編織技藝、浮雕印刷、到以裝飾藝術為主的鏤空和凸雕法等一應俱全。在每一個作法介紹單元內，您將發現一細節說明，以及三個充滿想像的專題：

個人部份（禮物製作）

家庭裝飾

年輕孩童（或擁有赤子之心者）
的玩具或遊戲

此外，除了紙張本身的創作與發展外，它亦可用來包裝禮品、以及禮盒的外部裝飾等；而您所作的成品亦將帶給其他人相同的樂趣與喜悅。

目錄

紙張介紹

〝紙〞基本上是由交互搓捻的纖維所形成的一張紙；然而，它亦可能與其它不相似的物質一起混合而成。主要的差異性即是纖維的類型、相互的安排、紙張重量、以及表層塗料。

纖維愈長，紙張的韌度愈強；今日大部份的紙張多由短木纖維所製成。如果纖維是以相同的方向排列（尤其是在大量生產期間），則紋路即因此產生；順著紋路將使紙張更易折疊和撕毀。此外，若做印刷或黏貼動作時，紙張亦會出現單面鼓起的現象。因此，在計劃作任何的禮品設計前（請參閱12頁），應慎選紙張的紋路並應有充分的了解。

紙張的重量會影響其彈性：重紙張適合作卡片，若企圖作捲曲動作時，將出現較低的彈性反應；有時數張的卡片即可疊製成薄板使用。

當薄板完成時，其特性為擁有紙張的天然纖維表面，以及高度的吸收力；通常其表面會塗有一層漆料，或以膠狀物質〝上漿〞於其上，以形成光亮表面，如此極可防止在印刷期間或墨水的滴滲。您可購買到不上漆的粗糙紙張。

不同的製作方式會產生各式的紙張特性；手工紙張由籌模和套框製作而成，因此其四邊會出現毛邊，且無固定的紋路線條。機械製作的紙張多有特定紋路，且表面層會上一層膠漆。而模子作成的紙張則同時有以上兩者的特性：固定的紋路線條、兩邊毛邊、以及長纖維。

經由本書內各專題的製作與介紹，您將使用到各類型的紙張，即使照片背景意識如此；投資購買大量紙張是值得的，因為唯有如此您才能隨時測試不同的材質和色彩。

手工製作的紙張有毛邊和不規則等兩大特性。

日本紙張的吸水力強，且多以長纖維製成。

印有精緻圖文的紙張非常適宜作文具組、或背景襯托。

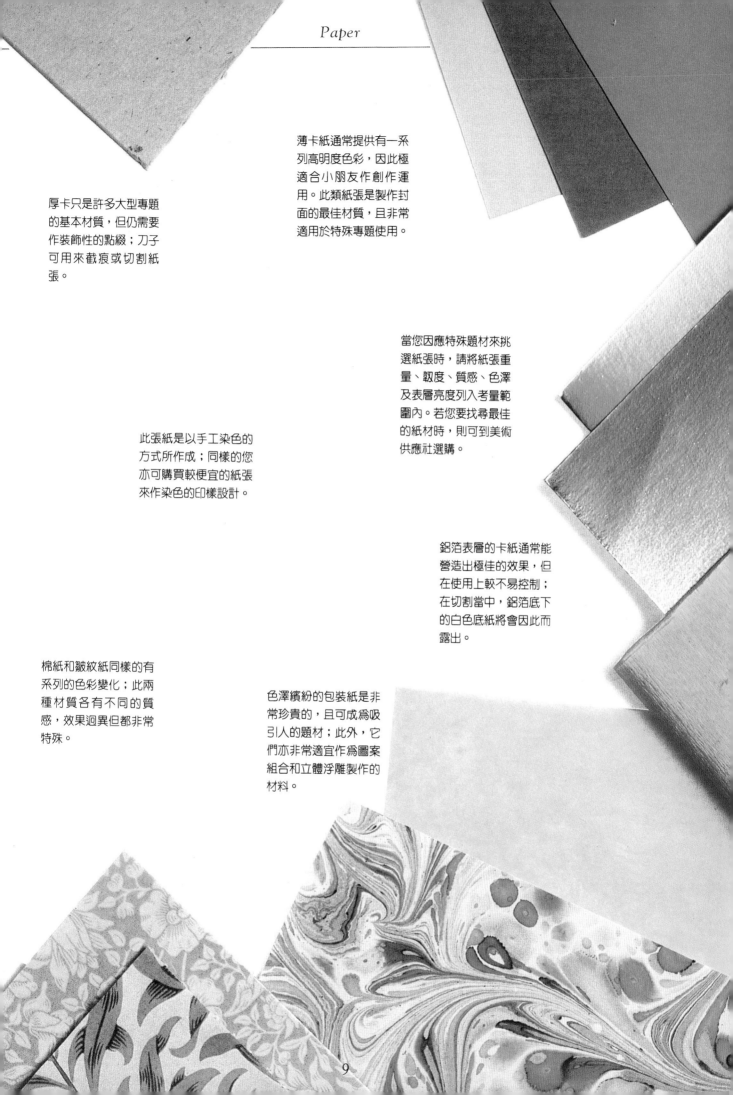

厚卡只是許多大型專題
的基本材質,但仍需要
作裝飾性的點綴;刀子
可用來截痕或切割紙
張。

薄卡紙通常提供有一系
列高明度色彩,因此極
適合小朋友作創作運
用。此類紙張是製作封
面的最佳材質,且非常
適用於特殊專題使用。

當您因應特殊題材來挑
選紙張時,請將紙張重
量、韌度、質感、色澤
及表層亮度列入考量範
圍內。若您要找尋最佳
的紙材時,則可到美術
供應社選購。

此張紙是以手工染色的
方式所作成;同樣的您
亦可購買較便宜的紙張
來作染色的印樣設計。

鋁箔表層的卡紙通常能
營造出極佳的效果,但
在使用上較不易控制;
在切割當中,鋁箔底下
的白色底紙將會因此而
露出。

棉紙和皺紋紙同樣的有
系列的色彩變化;此兩
種材質各有不同的質
感,效果迥異但都非常
特殊。

色澤繽紛的包裝紙是非
常珍貴的,且可成為吸
引人的題材;此外,它
們亦非常適宜作為圖案
組合和立體浮雕製作的
材料。

工具

與其它的工藝製作相較起來，紙藝創作並不需要昂貴、特定的器材來搭配；然而，若工具組準備的夠齊全廣泛，則您可以因應各別需求選取較佳的配備來完成作品，如此將可使您的創作更加圓滿。

具有可縮回及可置換刀片的美工刀是最基本的工具，然而有些紙藝創作者偏愛刀尖銳利的切割刀。剪刀亦是非常重要的器材：最好準備兩把，一支用來剪紙，一支則專門剪膠帶。切割墊在製作期間是非常有用的配備，其上一般都印有格線以作為方向指引。使用鐵尺作為切割直線的依據，因為塑膠尺和木尺都極易受損。骨製捲紙刀是較昂貴的工具，可輕易的在紙張上作出疊痕和截痕。

特殊的紙藝創作需要其它的支援工具：此類器具將在各章中作說明。每項創作所需的工具和材料都將出現以框格形式出現在該章節的上方。

逆時針方向：切割刀、美工刀、曲型剪刀、切割墊和描圖紙、圓形版、小隻和大隻鐵尺。

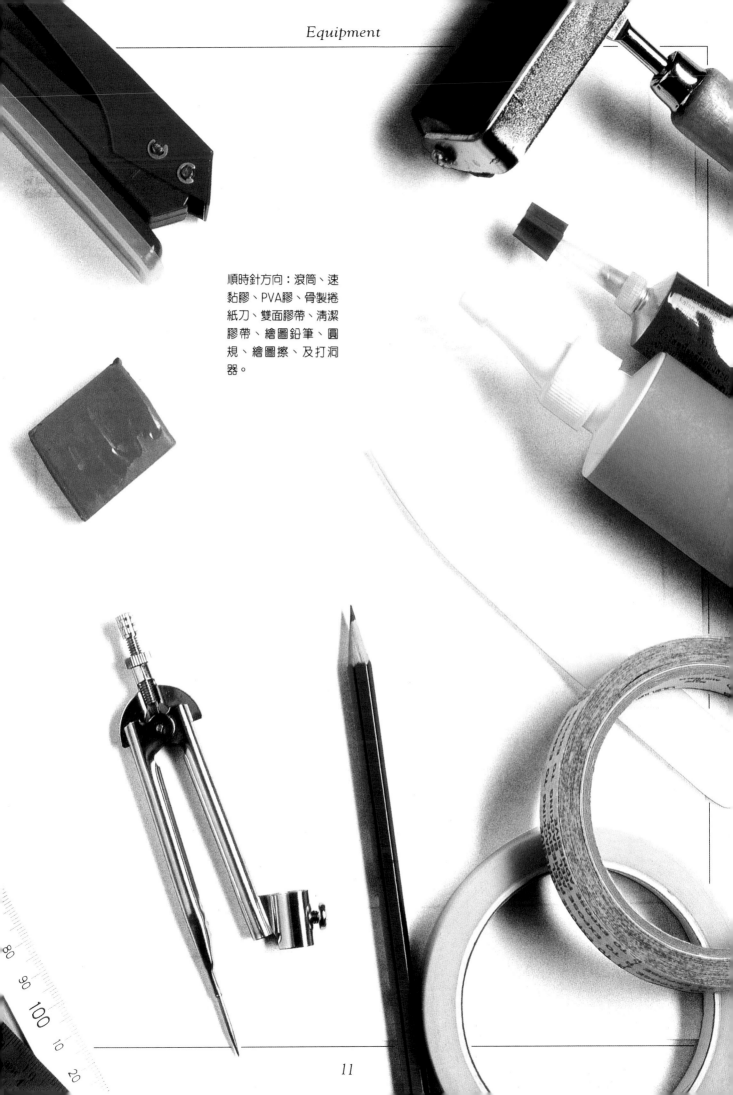

順時針方向：滾筒、速黏膠、PVA膠、骨製捲紙刀、雙面膠帶、清潔膠帶、繪圖鉛筆、圓規、繪圖擦、及打洞器。

基本技巧

紙藝創作所需要的技巧是非常基本的,而大多數所使用的方法是第二本能的技藝;事實上,您在學校的前幾年中已學習到這些技巧了。即使如此,紙藝創作並不是一項不需要技巧的作業。精確的眼和靈敏的手是使紙藝成品呈現出乾淨、完美線條所不可或缺的。

可達成上述成果的最重要步驟之一是,正確的處理紙張;此外,應儘可能的使紙張保持平整。如果您沒有足夠空間來處理時,應將紙張以寬鬆的方式捲起,並保存在陽光無法直射的乾爽場所裡。在處理紙張前先檢查雙手是否乾淨,並以對角相反角落拿起紙張,如此才不會使其彎曲。

運用下列兩種方式之一來確定紙張的紋路。請記住,順著紋路方向摺疊將使折痕更清晰,且所撕的紙條亦會較整齊;如果您的主題與六角形或圓筒有關,又或者您要呈現出手撕紙的貼花效果時,則此點將是非常重要的因素。若您要黏貼兩張紙張時,儘可能使兩張紋路同方向。

有些紙藝作品需要更精確的度量和摺疊;紙張在裁切前,應使用鉛筆劃出記號或線條。使用方形尺或量角規來檢查任何重要角度,尤其是在製作模版時。圓規或圓形模版將可幫助您做出更完美的圓圈。

找出紋路

▶ 有數種方式可決定紙張的紋路方向。方法之一是把紙張置放在平坦面上,將紙張的一端折向另一側;等紙張釋放開後,在從其底端捲向頂部,若此次的抗力較小時,則表示紋路的方向是由左至右的橫紋式,否則它將是縱向的長紋。

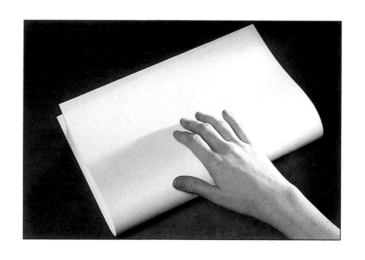

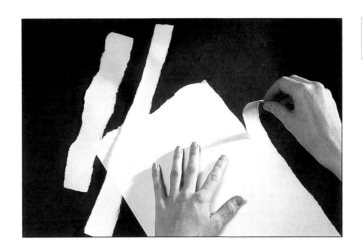

◀ 另一個找出紋路的方法是，從縱和橫兩個方向來撕紙條，雖然會破壞紙張但仍不失為一方法。順著紋路撕食指張的邊會較整齊，若方向不對時其撕邊會出現不規則形狀。

轉印圖案

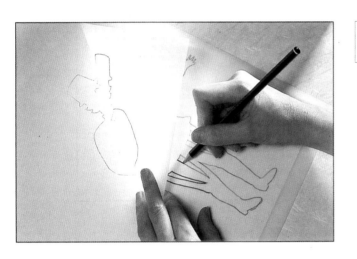

◀ 欲轉印圖案至創作主題時，將描圖紙置於書本上並以鉛筆劃出線條；如果圖案是可反轉的（大部份皆是），則可直接將描圖紙反面置於主題上，再於線條之上重畫一次即可。如果圖案無法作反轉繪製，則需使用鉛筆將圖案畫至轉印紙上，再重畫一次。

當您欲將圖案由描圖紙轉印於黑色卡紙或鋁箔紙上時，應使用棒針或圓頭原子筆來取代鉛筆；因為它們所作出的線條將比鉛筆記號更易在此類卡紙表面顯示出來。

圖案放大或縮小

▶ 使用光學複印機可輕易的得到各比率的圖案大小；此外，您亦可使用方格紙。先劃出1公分的格線，再依據圖案作描繪；若您要完成的是200%的放大倍率，則應在空白的描圖紙上劃出2公分的格線，之後在根據原稿作描繪。

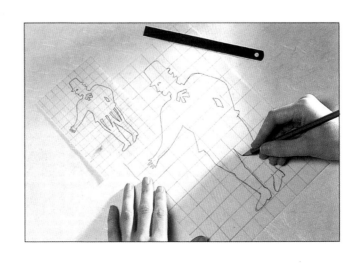

截痕及摺紙

▶ 圖案內所顯現的任一條線皆隱含截痕和摺紙的意義;截痕表示使用刀片在紙張上輕輕劃出一條紋路,意指切割紙張上部纖維,如此可讓紙張更易摺疊。有些紙張太過單薄時則不適宜作切劃動作,此時只能直接摺紙。

切割

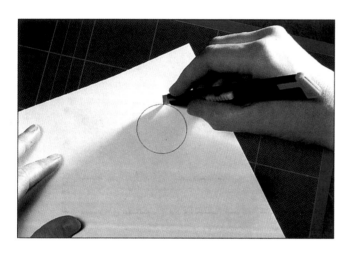

◀ 在切割前應確認刀片的尖銳度,若太鈍時應即刻換掉;切割動作應堅定有力,並注意防止紙張纖維被拖曳。切割直線時應使用鐵尺作依據;劃割圓線時,執刀方式應與執筆一樣(如左圖所示)。

使用接著劑

▶ 針對每一項作品選取最適當的接著劑。PVA膠會使薄紙產生皺摺;強力、快乾膠是粘貼大型盒版時重要的工具;製作較精緻作品時,雙面膠是不可或缺的;粘貼大片面積時,噴膠是最適當的接著劑,但應在通風良好的場所進行。

作品範例

為了讓您嘗試各類不同的紙藝創作，本書內每章節的技巧指引都包含三個主題；其設計目的是爲圖解工藝創作的多變和廣泛性，同時能產生截然不同的作品。大致分類爲玩具、裝飾品、和個人項目，且其分類名稱會註明在圖片上。

每一章節內所安排的作品範例都有些困難度，當然您亦可挑選較簡易的作爲第一次的嘗試。在製作前應先檢查所有必備的清單，家庭用品有時亦能成爲您所欠缺物件的替代用具。在執行第一步驟前應先閱讀完所有指示；如果其內所列出的項目是您所不熟悉的，應將章節內的說明作一次瀏覽以澄清概念。

本書中的大部分創作都能在數小時內完成；圖案組合篇或鑲崁篇的一、兩項作品則可能需要更多時間和耐心。但是所有的作品製作都將證明它是非常值得的，而您亦可從中獲得更好的創作靈感。

度量衡的轉換

本書內所採用的度量衡制是公制，即以公釐（mm）或公分（cm）表示。如果您需要轉換此類尺度，則將其乘以0.04即可獲得英美制度尺；舉例言之，10mm或1cm=0.4即可獲得英美制尺度；舉例言之，10mm或1cm=0.4吋，約等於1吋的。底下的表格即是公制與英制度量衡的對換表。

mm	cm	inches	cm	inches	cm	inches
3	0.3	$\frac{1}{8}$	6	$2\frac{1}{2}$	19	$7\frac{1}{2}$
6	0.6	$\frac{1}{4}$	7	$2\frac{3}{4}$	20	$7\frac{7}{8}$
10	1.0	$\frac{3}{8}$	8	$3\frac{1}{8}$	25	$9\frac{7}{8}$
13	1.3	$\frac{1}{2}$	9	$3\frac{1}{2}$	30	$11\frac{7}{8}$
16	1.6	$\frac{5}{8}$	10	4	35	$13\frac{3}{4}$
20	2.0	$\frac{3}{4}$	11	$4\frac{3}{8}$	40	$15\frac{3}{4}$
22	2.2	$\frac{7}{8}$	12	$4\frac{3}{4}$	45	$17\frac{3}{4}$
25	2.5	1	13	$5\frac{1}{8}$	50	$19\frac{3}{4}$
30	3.0	$1\frac{1}{4}$	14	$5\frac{1}{2}$	55	$21\frac{5}{8}$
35	3.5	$1\frac{3}{8}$	15	6	60	$23\frac{5}{8}$
40	4.0	$1\frac{5}{8}$	16	$6\frac{1}{4}$	65	$25\frac{5}{8}$
45	4.5	$1\frac{3}{4}$	17	$6\frac{3}{4}$	70	$27\frac{5}{8}$
50	5.0	2	18	$7\frac{1}{8}$	75	$29\frac{1}{2}$

造紙

紙張在我們日常生活中扮演著非常基礎的角色，而許多人們亦從未停止思考它們的製作過程。紙張是由植物來源的纖維相互搓捻而成的一層薄面，在此之前，植物的原料已被浸泡、打碎而成為紙漿；兩段式模具即我們所知的籌模和套框，其功能是綜合紙漿和水份的混液，之後壓乾擠出水漬而成為纖維紙張。

自從中國發明造紙術後，這些基本技術已將19世紀作了改變；主要變化是機器處理過程中發生程度上的改變。在商業製造廠裡，紙張是由轉動的軸帶所形成，而其紋路方向即在此時完成；經由機器的裁切、上膠我們得到了規格一致的紙張。手工製作紙張的最佳品質特性之一即是不規則性。

任何包含細胞膜質纖維素的物質皆可在家中製成紙張，重點在於它是否可被撕碎；將不用的紙張以水浸泡在清潔盤內過夜即可成為紙漿。植物類物質如芹菜、大黃莖、穀類等即需煮熟並打碎方可製作。

造紙過程中最重要的設備是籌模和套框；籌模是指目框上套有篩網的器材，而套框是與籌模同大小的木框，可套在籌模之上以倒入紙漿。此套工具可在工藝品店購得，又或者您可購買木材和尼龍線來自行製作。

此外，您需要的另一容器是比籌模和套框稍大的盆子；一旦紙形產生，可將濕紙平放於已準備好的折疊毛巾上的潮濕布塊之上，且每張紙上皆需蓋上一張潮濕布塊。布面的紋路將會轉印至紙張上；毛毯會出現較平整的表面，但與餐巾所覆蓋的表面痕跡是不同的；兩塊硬木板可用來壓擠成形的紙張。

除了上述設備外，尚有許多可供選用的配備；供書寫的紙張應在表面上另加塗一層明膠、或其他密封用的黏膠物質；色彩和質感可以不同方式添增。紙漿同樣的可用作塑膠的物質。

造紙的第一步嘗試將會產生相當特殊的事項，而只要一點點的練習您就能獲得非常新穎美麗的紙張；在這樣的一個經驗過程中，您將比以往更加瞭解紙張以及鑑賞力。

在第一個作品範例中可僅使用籌模而不需要套框，只有在紙張較薄時才可如此運用。

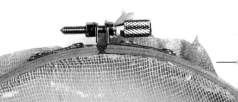

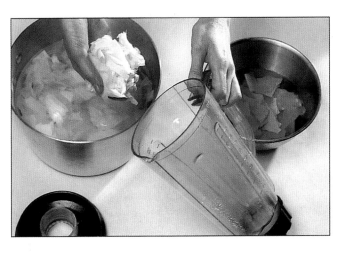

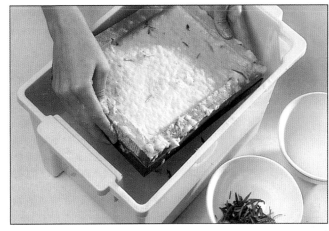

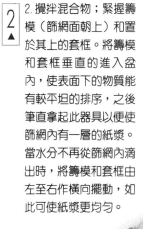

1. 將廢氣紙作二度的充分使用,先撕碎成小片再浸泡水中約一夜;抓一把廢紙置入攪拌器內並於其內加入水量,之後攪動約15秒的時間。盆內置入約一半的水量,之後加入六次左右已攪拌過的紙漿。

3. 移開套框後將籌模傾斜以便把紙張倒置在已準備好的布面上(擺放在捲巾上的潮濕布塊);清除籌模內的雜質直至其上的紙漿不再黏附篩網上。取一塊濕布置於紙張後即一再重複此過程;使用厚木板鎮在紙張約一晚的期間以擠壓水份,最後將紙張連著布面一起晾乾。風乾之後使紙張和布塊分開。

2. 攪拌混合物;緊握籌模(篩網面朝上)和置於其上的套框。將籌模和套框垂直的進入盆內,使表面下的物質能有較平坦的排序,之後筆直拿起此器具以便使篩網內有一層的紙漿。當水分不再從篩網內滴出時,將籌模和套框由左至右作橫向擺動,如此可使紙漿更均勻。

在紙張成形之前可將小片的花瓣、種子、和葉片加進紙漿中;而較大的物體只能在籌模的濕紙階段中加入,因為它需要較長的沈浸時間。

欲獲得色彩效果可使用:彩色廢紙、食物染劑、或天然物質(如棕色洋蔥皮)。

水標記是由繫在籌模篩網的細鐵線所製成。

PROJECT 1

粉色系列的圓墊

所需器材：
碎紙
食物染劑
攪拌器
大碗
小型刺繡框
細薄棉布或網織品
乾淨布塊
剪刀
毛巾
熨斗

只要使用家庭設備即可創造出底下這些可愛漂亮的圓形紙張，此範例亦是造紙介紹的最佳說明；紙張可儘量的被壓平處理、或將其邊緣略略彎起。

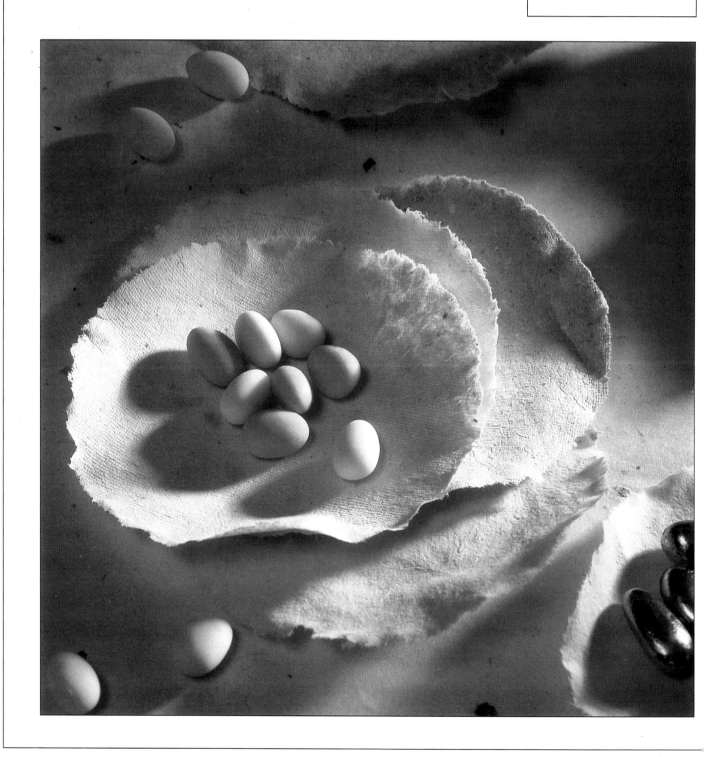

1. 將廢紙依其顏色作區分後再撕成小碎片；泡水一夜，之後調合成濃度較深的厚紙漿。如果您需要其它顏色，則可加入幾滴的食物色劑。依據刺繡框的大小裁切幾張棉布或網織品。裝於刺繡框中以便將其纖維張力拉緊並固定。

2. 先在大碗內置入一些紙漿，之後將其攪拌均勻；將繡框垂直的浸入混合液中，之後水平取出以便其上淌有一層紙漿。在大碗上方停留一會兒直到水漬不再滴落。

3. 將繡框的紙漿面朝下置放在潮濕布塊上；鬆開螺旋器後並小心移開內層有網面的繡框。

4. 在紙張和棉布的上方另置放一片布塊，之後使用熨斗將其燙平，並注意不要出現皺摺；燙平之後的手續是將紙張從棉布上剝落。若欲獲得杯墊的效果時，可在紙張中心擺置一重物，直到晾乾為止再拿開。如果您希望獲得一較平坦的圓墊時，可將其鎮壓在數本書下。

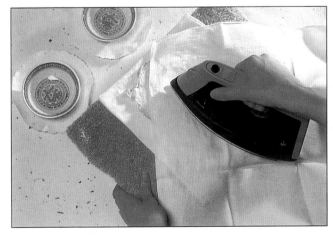

PROJECT 2

單人遊戲

此單人遊戲是18世紀由法國所發明的。紙漿可作出輕且耐用的紙板；
所有需添增的器具只有彈珠而已。

所需器材：
碎紙和信封
攪拌器
篩網
作蛋糕的鍋子
33粒彈珠
海綿
作蛋糕的模具
壓克力噴漆
刷子
卡紙

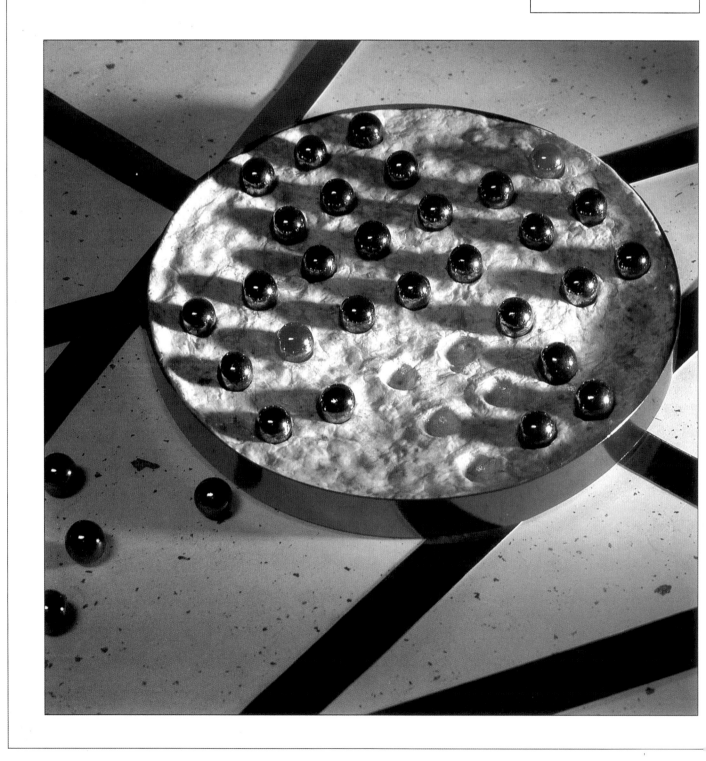

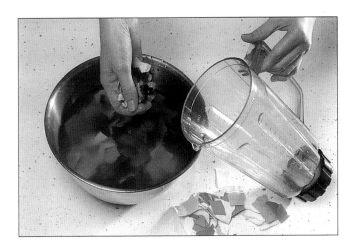

1. 收集已用過有藍色襯底的信封;將這些信封和白色廢紙一起撕碎,之後泡水數小時。一個22公分寬的鍋子約需要150克的紙張。抓一把碎紙入攪拌器內,另加入約略水量,均勻調和爲濃紙漿。

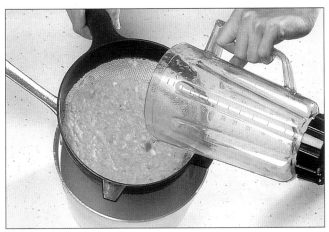

2. 將紙漿倒入篩網中,讓水分滴落約持續一分鐘左右;將紙漿倒入鍋中。持續的攪拌和過濾直到鍋中的紙漿約3公分厚或差不多深度即止。

遊戲玩法:每一粒彈珠皆可運用,但中心點例外。以跳棋方式跳過相鄰的一個彈珠,之後在將被跳過的彈珠移除;持續的重覆上述方式,直至最後僅剩中心點的一粒彈珠。

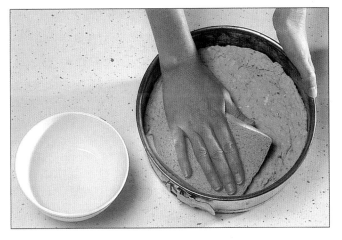

3. 使用廚房中的海綿來擠壓紙漿並把多餘水分吸走;當紙漿的彈性會抗拒手指壓力時及停止。

4. 將33粒彈珠以十字交錯的形式編排成7×7格式;以指力將彈珠壓入紙漿約一半深度,之後不移動其位置約24小時左右。從模具中將紙漿移入金屬盒內,整體的風乾過程約需一星期。您可在紙漿表面噴上一層壓克力亮漆,裝飾有色紙條或緞帶。

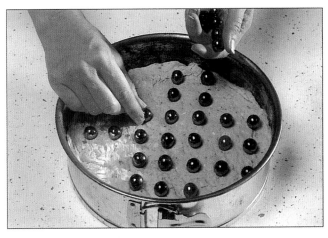

PROJECT 3

筆記本

所需材料：
廢紙料
澱粉
明膠
籌模和套框
盒子
攪拌器
布塊和毛巾
刷子
針
金色線

手製紙張充滿了浪漫氣息與精巧外觀，在其上寫字亦是件非常有味道的事情。但是在您使用毛筆或墨水筆之前，紙張表面需已上過一層膠漆。

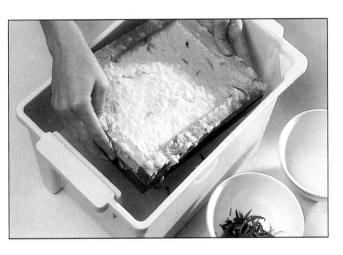

1. 在準備好的紙漿內放
入花瓣和葉片;另添加
一茶匙澱粉,並以熱水
先行溶解。事前將折疊
毛巾和潮濕布塊準備
好。紙漿倒入盆中後應
攪拌均勻,一切準備動
作完成後即開始紙張的
製作程序,先將籌模和
套框垂直浸入盆中,待
其上有一層紙漿時再拿
起;若欲獲得其它更詳
細的相關技術資訊請查
閱第16、17頁。

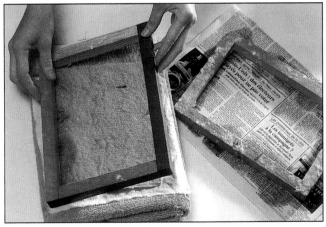

2. 移開套框後將籌模內
的紙倒在潮濕布面上,
其上在覆蓋一張潮濕布
塊,之後繼續重複此過
程;第一張紙張基本上
應是最厚的。所有紙張
製作完畢後以厚木板鎮
壓過夜,之後將其掛起
晾乾。其它相關資訊請
參閱第17頁。

3. 當紙張差不多完全風
乾後,於其上加塗一層
明膠質;於1.5公升的熱
水內加入一茶匙明膠,
使用寬軟毛刷沾此溶液
塗刷紙張。當所有塗刷
面晾乾後再塗刷紙張的
另一面。

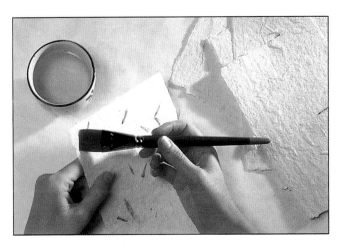

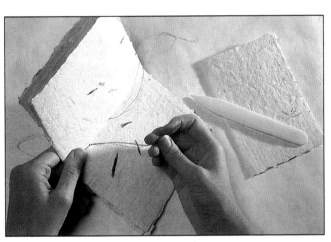

4. 把所有紙張對折以找
出中心線;最厚的一張
紙作為封皮,於其中插
入三至四張紙以作成一
本完整小冊子。預備較
粗的線和針;將針線穿
過紙張中心線的中心點
後,網上3公分處再穿
一針,之後往中心點下
方3公分處另穿一針,
最後一針回穿至中心點
打結。

混凝紙

雖然此英文名詞（Papire-mache）源於法國，但是紙張的混合藝術卻是由中國所發明，且是緊跟著造紙術發明之後不久即產生；此技術的主要作用是製作士兵的頭盔，從此點我們即知道混凝土的韌度了。此外，兒童玩具亦常用此材料製成，而它所隱含的潛在創造性是非常之大的。

在此篇紙藝創作中，撕碎的紙條被黏貼一起而形成輕且牢固的物質；雖然此作法相當慢，但卻是一項相當廉價的雕塑方式，此外，在紙形的構成上它亦提供相當大的創作空間，最終您可以獲得裝飾性的成果。

組成一件完整飾物的選項有多種，此方法是其一。可將紙張粘貼再現成的物體上、包裹厚硬紙板形狀、或覆蓋在金屬表面上而成為模子。中空容器可因為紙張粘貼的裝飾效果而成為紙黏土或氣球。

此類型的最佳範例應是墨西哥陶罐，尤其在節慶活動中，混凝土外形充滿了趣味與刺激。此外，亦可使用模具來創作細節物體，如面具或玩具動物。大比例的作品亦可建構在線圈之上，基本上只要能符合主題目的，不論是鐵線、木頭、紙板或瓶子皆可使用。上述所提及的額外器具皆可用來支撐纖細物體、或作品中較薄弱的部位。

在基底層材料的使用上，報紙碎條是最經濟實惠的方式；在包裹主題的同時，應在每加一層時使用不同顏色的報紙材料以茲區分。作品最後步驟的完成上，您可以使用棉紙色條來包裹其外層、或將主體密封並塗上一層明亮色彩。混凝土提供極大的創作空間，特別是您在製作實際物體、或僅純粹在作裝飾性修飾。十八世紀歐洲多使用此物料來作傢俱物件，而較小的作品包括厚實的珠寶飾物、手飾類、以及細緻框格等。混凝紙亦特別適宜作木偶的頭部，因為它需要輕且中空的材質。

壁紙膠是黏貼紙張的最佳工具；如果其黏性不夠時，可綜合黏穀類食物和水來增加年度。

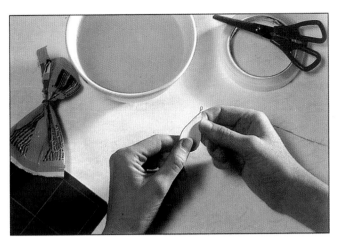

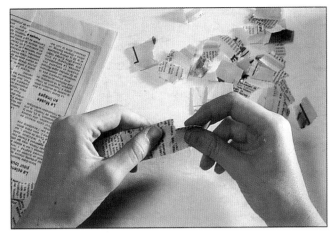

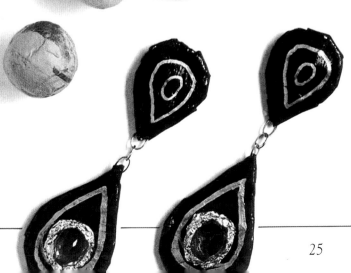

1. 事前準備裝滿半碗水的碗一個,滲進壁紙膠後以叉子攪拌均勻;經過十分鐘後再行使用。準備好由紙黏土塑成、由卡紙裁切而成、或由塗有凡士林盤子而成的模具。

3. 將紙條沾上膠水並以手擦去多餘水份;紙條碎片以重疊方式黏貼在模具上,並儘量使每一次的附著更加平順。只有少數幾層需要覆蓋一層卡紙外形;較大作品則需要至少八片的碎紙條。讓紙張風乾後在進行下一程序。在您裝飾作品前應先塗上增厚劑或壓克力塗料。

2. 順著報紙紋路撕出足夠的備用紙條;紙條大小端視作品尺寸和類型而定。如果您製作的是非常小的細項,則可將紙條撕成小碎片;記住勿使用工具裁切;因為撕紙所形成的毛邊將使作品更加順暢。

這些珠子的基本形是由紙黏土所形成;以工具裁切開後,除去紙黏土部份,將兩片混凝土緊附在一起。

當您在作品表面塗上增厚劑後,只使用一層的棉紙作品將營造出富麗的色調效果。

PROJECT 4

條紋碗

所需器材：
兩張不同顏色紙張
報紙
凡士林
碗一個
膠水
刷子
剪刀
亮光漆

由混凝土所製成的物體並不需要再塗上明亮色彩；相反的，您可以使用粉彩紙來完成您的創作，底下即是一個相當漂亮的裝飾碗的實例。

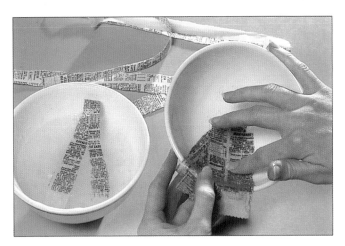

1. 將報紙撕成2.5公分寬的紙條；混合膠水（請參閱第25頁）。碗內預先塗滿凡士林；將紙條沾上膠水並以手除去多餘水分。由碗的中心開始向外黏貼，順著圓周使紙張由內而外的重疊，每張紙條約貼在前一張紙的2公分處。

2. 約使用八層的紙條後將其風乾約24小時；從模具中移開碗後使基座晾乾。撕出一條約20×5公分的紙條，塗上膠水以使其成為一長條薄捲式紙形；之後將它固定在碗底，並另以塗膠的紙條將其固定。完成後讓其自然晾乾。

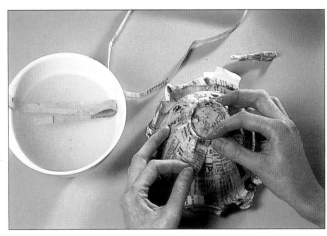

3. 以手撕出兩色細板紙條；將色條浸入膠水中並以交替方式由內而外黏貼此裝飾碗。完成後讓它自然風乾。使用剪刀裁出整齊的碗緣並預留1公分長度。

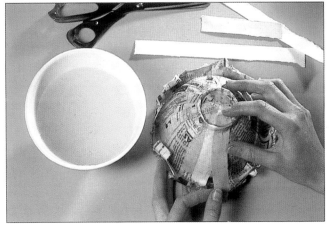

4. 撕出2.5公分的方形單色碎紙，上膠後將其黏在碗緣上以美化碗緣的裁切處，並使其以色帶方式呈現；風乾後在其上塗以數層亮漆，每一層的塗漆動作皆需在前一層完全乾後才可實行。

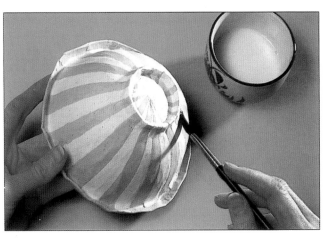

PROJECT 5

響葫蘆

所需器材：
報紙
卡紙
膠水
刷子
紙黏土
刀
增厚劑
壓克力塗料
金色鉛字筆
米粒
亮光漆

傳統而言，這些打擊樂器是以中空葫蘆加入種子、或小圓石填充而形成；而混凝紙所製成的響葫蘆將產生更大聲響。

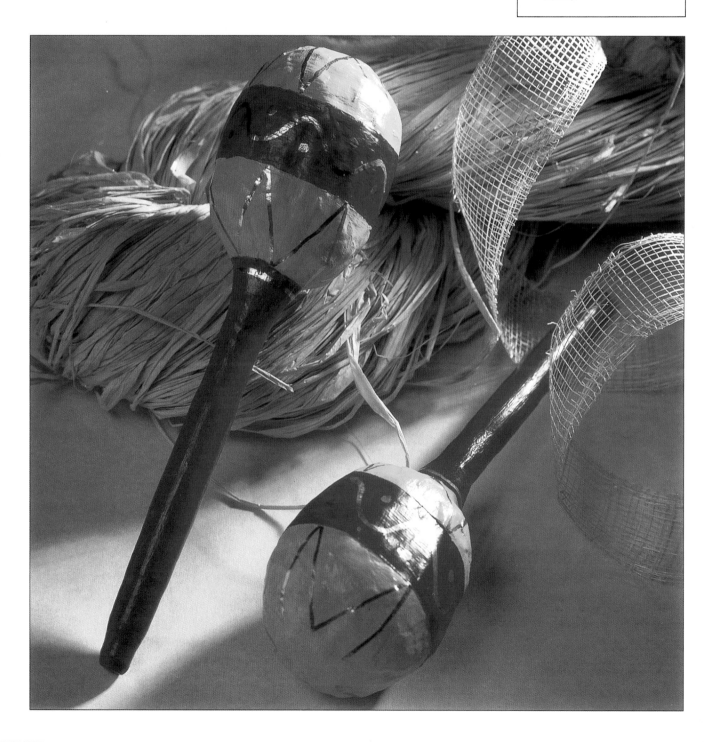

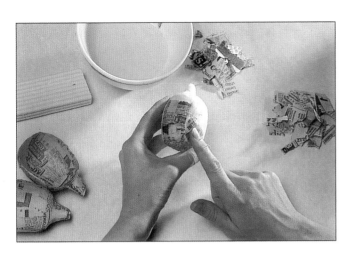

1 ▲
1. 使用紙黏土製作出兩個頭形以及連接的頸部；混合膠水（請參閱第25頁）。將報紙撕成1公分寬的長條並塗上膠水，以重覆黏貼方式在頭形上貼上六層的紙條；風乾後，以刀子將每一個頭形切割為兩半，並將內部紙黏土除去。

2 ▶
2. 取出15公分寬的卡紙將其捲成密實長條狀並以膠水固定，其上捲出12公分寬的紙條；最後在中間部份另以10公分紙條捲一次以讓棍棒中間有突起感。完成一枝後再以同樣過程進行另一枝棍棒。

3 ▶
3. 在半個頭形內置放約一匙的米粒，並將棍棒置內於頸部連接處；在頭形接縫處塗上膠水，並將另外個頭形黏接上。使用蓋紙膠帶固定直到膠水完全凝固，之後以紙條沾膠水將接縫處封住。

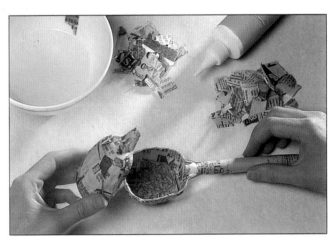

4 ▶
4. 在響葫蘆的外側塗上一層增厚劑；在塗上第一層漆料前，先以紙膠帶固定數個部位。漆料完全乾後再貼蓋紙膠帶，以便在其它部位塗上第二色漆料；使用金筆作細部描寫後再塗上亮光漆。

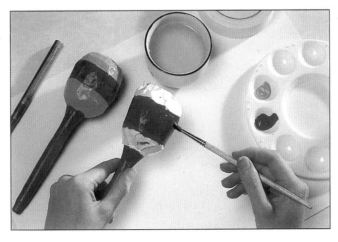

PROJECT 6

蠟蠋台

所需器材：
報紙
卡紙
凡士林
盤子
膠水及黏膠
剪刀
刷子
增厚劑
金筆
亮光漆

此混凝土作品是以厚紙板、把手和固定環所組成；由金色筆所劃的星形圖案更加添您睡床旁的明亮。

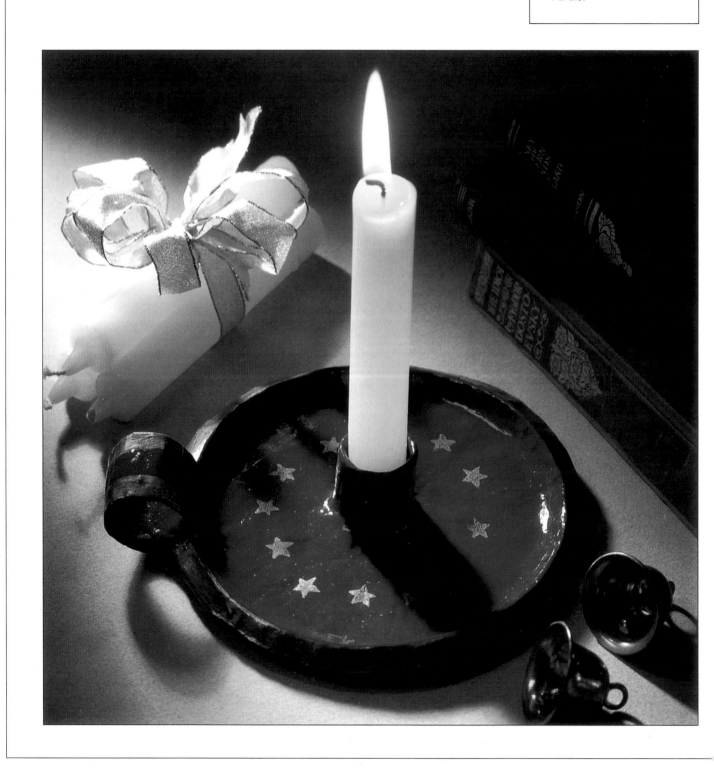

1. 在盤子底部塗上一層凡士林，混合膠水（請參閱第25頁）；將報紙撕成2.5公分寬的紙條，沾上膠水後以手除去多餘水份，之後在底部貼上層左右的紙條。以24小時的期間讓其風乾，之後自模具上移開此平盤。

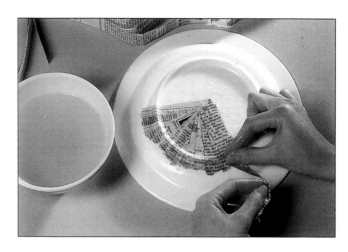

2. 使用剪刀將週緣截齊；剪出一小條卡紙並以膠水固定，將其固定在盤中央成爲蠟燭的基座，之後再以報紙條逐漸的固定基座與盤面。另使用一層上膠的紙條來鑲邊緣。

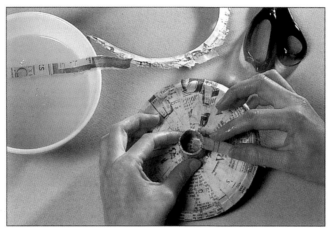

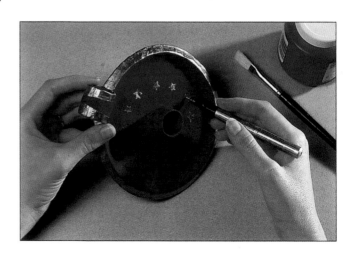

3. 裁切一長條的卡紙來製作把手；將一上膠的紙條固定在把手圈上方，之後再黏貼另一條在下方，爲了使把手更加穩固可多加幾張紙條的黏貼。讓把手完全的風乾。

4. 使用藍色增厚劑來塗刷此蠟燭台（或仍使用增厚劑，之後再上一層藍色的漆料），塗好後先讓其風乾；最後再使用金筆作細部的修飾，在盤面上劃上星形圖案，週緣漆上金邊等。等色澤乾後再上亮光漆。

編織

只有極少數的手藝技術是像編織般有如此久遠的歷史、以及豐富的變化性。在大部份的文化中,織布所需的規則性交織法是一項古老的傳統技藝;且每一族群團體藉由不同的設計、質地以及色澤而發展出各具有特色的裝飾性藝術。

與線相似的紙張亦可使用針織法來編織出一張大片的作品,如此即可提升紙張的韌度、或單純的添增其裝飾性樂趣。如欲學習基本的編織技巧,則紙張將是非常優秀的使用品,且是最不昂貴的材質;此外不需具備織布機所需的複雜編織技術,您即可創造出豐富、有趣味的作品。紙張和彈性卡紙可編織出堅固的盒子、色澤瑰麗的壁上吊飾、獨一無二的珠寶飾物、或任何充滿吸引力與使用性的物件。

當您在編織時,垂直線條即我們所稱的經線,而水平線條則是緯線。使用美工刀和鐵尺順著紙張紋路來切割出經線,以便給予更多的支撐度;與紙張交錯的緯線線條則會產生較多的彈性。此外,以手撕出的線條另富有更多的柔和效果。您可以組合不同色彩的色條,並將不等寬的紙條以不規則角度相互交錯。改變經線和緯線的色彩順序、或其線編的上下位置關係,諸如此類的變動都將產生截然不同的效果,如下頁上圖所示。您可嘗試以不同的材質與紙張作交錯編織,如絲帶、嫩枝或細繩等。

有許多方法可處理經線和緯線的編織方式;紙條可編入呈對比的紙張或卡紙的溝紋內,以營造出戲劇性效果。鍛帶編織法或辮子編織法都可讓您快速的將紙條編入窄瓣紙條或線帶內。本章中所列出的作品範例都包含了基本的三種編織技藝。

將少許的紙條穿過標籤
以增加特殊風味。

經線和緯線的改變
不同圖案的變化可經由
改變紙條色彩、或藉由
不規則的跳躍編織來達
成。正編法、或斑點編
織法爲,經線使用一種
顏色,緯線運用另一種
顏色,之後以規則的
"上下編織技法"編織
出其圖案。

隨意的設計法藉由改變
經緯線的色彩而完成。

鋸齒形圖案係由跳過兩
格經線而形成的。

插入編織法
此簡單技法爲,先將紙
張切割之後再插入呈對
比色澤的紙條;它們將
可產生非常完美的信件
飾章,如34頁所示。
右側上方的圖形是由一
圓形和交錯的直線所形
成;切割直線,再將兩
線間的弧形邊割除。插
入兩張紙條以形成四分
圓的圖形。

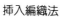

丹尼許的心形圖案
此傳統圖形係由心形的
兩半圖案交互相疊與插
入而形成的;底下的步
驟圖解出此心形的完成
形,其最後成果顯示在
34頁首上。

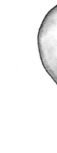

PROJECT 7

個人信件

所需器材：
淡色紙張
對比色紙張
鉛筆
直尺
膠水
橡皮擦
美工刀和切割墊

藉由簡易的插入編織法您可展現出所有的英文字母；將兩個飾章放置在書寫紙張上，您就擁有了個人風格的文件組合了。

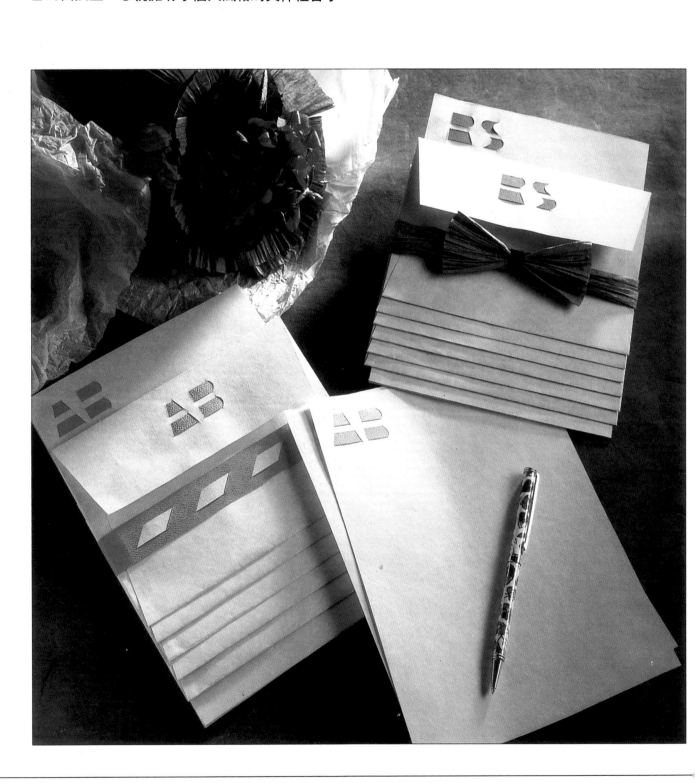

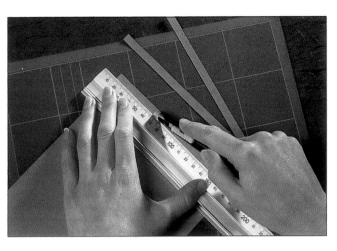

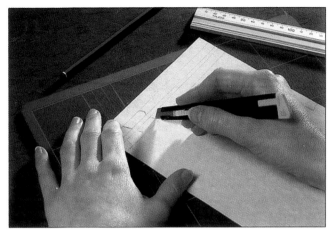

1. 將深色紙張切成8釐的紙條；另外，淺色紙張切成22X16公分的紙張寬度，或使用規格一制的信紙皆可。

2. 在距離信紙頂部1公分處用鉛筆劃出一平行線，間距9釐處另劃一平行線，底下間距4公釐處劃一平行線，最後間距4釐處再畫一條線；劃出字母的基本線條，之後使用美工刀割出其線條。使用橡皮擦擦拭所有的鉛筆線。

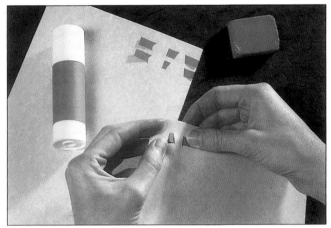

3. 從紙張的背面開始，將深色紙條插入頂端的平行線內，再使用另一條紙條插入下方的切割線內。最後使用膠水將深色紙條的末端黏貼在信紙上。

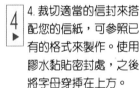

4. 裁切適當的信封來搭配您的信紙，可參照已有的格式來製作。使用膠水黏貼密封處，之後將字母穿插在上方。

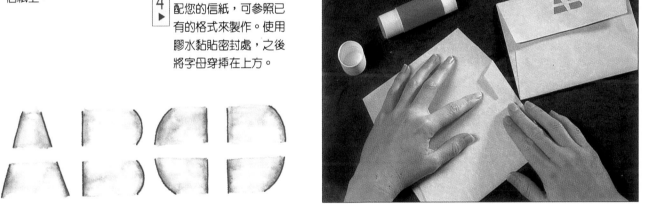

PROJECT 8

自製西洋象棋

所需器材：
黑色厚紙板
彩色薄卡紙
鉛筆
直尺
美工刀和切割墊
橡皮擦
圓規
剪刀
膠水

西洋棋所用的棋盤和象棋是一樣的，且兩種遊戲的歷史都可溯自非常久遠的年代。此編織式棋盤的四周另以框邊固定。

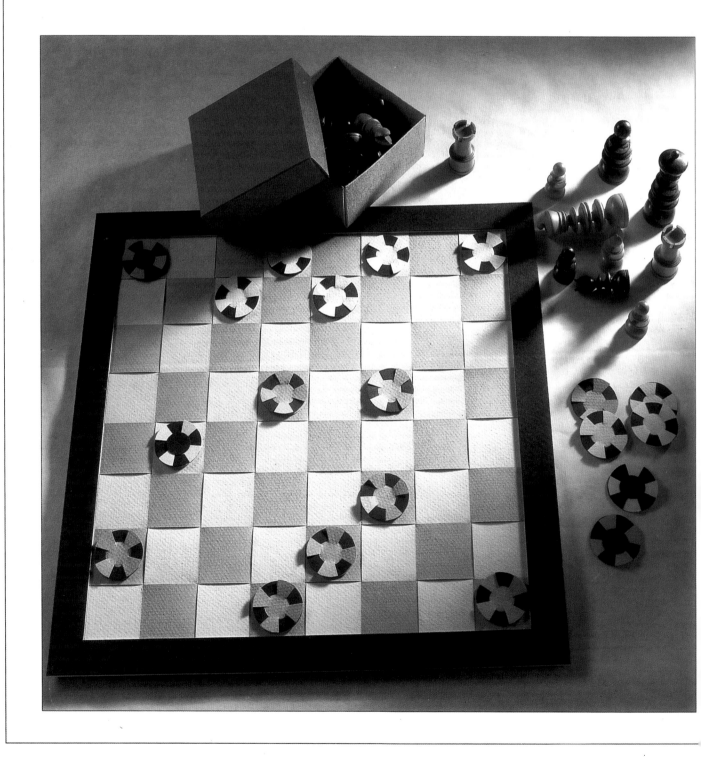

1. 將淡色薄卡紙裁切出八條紙條,其長寬約30x3.5公分,另將深色薄卡紙切成30公分正方形。在深色卡紙的左右方各預留1公分的邊,頂端亦預留1公分的邊,以間距3.5公分劃出每一記號;在底下作出相對應的記號,之後順著3.5公分記號切割出一直線。

3. 使用深色卡紙作爲經線或垂直線條,將淺色紙條以上下編織方式來製作;使紙條以向上的方式朝向邊緣線;下一張紙條亦以相同方式來編織,並盡量使整體呈現出平坦的表面狀況。在編織過程中,應將所有的水平線條與經線交錯。

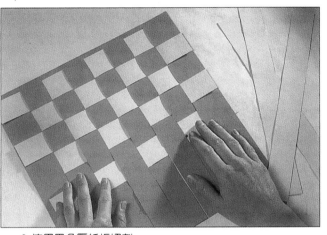

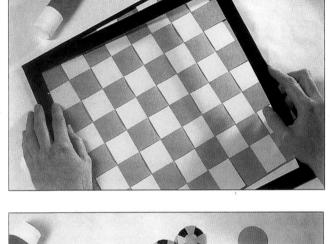

2. 使用黑色厚紙板切割出兩張32.5公分的正方形;選取其中一張,將中間切割出30公分的正方形,即邊框留2.5公分。將編織好的棋盤放置在兩張厚紙卡內,邊框的卡紙置於最上方,使用膠水將其固定。將此鎮壓在書堆中直到膠水完全晾乾。

4. 裁切直徑16公釐的小圓:24個以黑色薄卡紙製成、12個淺色、12個深色。在淺色小圓上劃出四條等角度的直徑,在半徑一半左右的地方切割出直線至圓周,一共八條;在黑色圓盤內劃出直徑7.5公釐的小圓,並以刀片切割出此小圓,另將黑色小點沾膠黏貼於小圓盤之上。

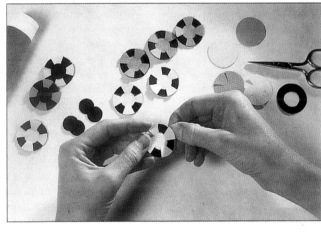

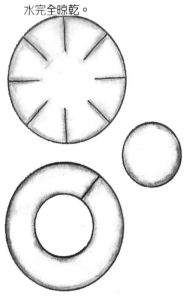

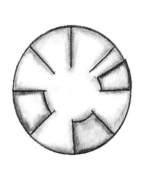

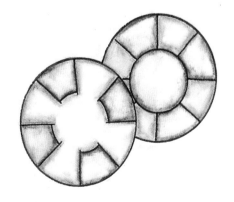

PROJECT 9

餐巾環

所需器材：
黑色卡紙
兩張不顏色的卡紙
美工刀和切割墊
膠水
直尺
雙面膠

以辮子編織法形成的紙張將呈現出穩固的條狀形態，而這些精緻美觀的餐巾環亦非適合各類場合的使用；您可依造餐桌色系或餐巾組來搭配適當的色彩。

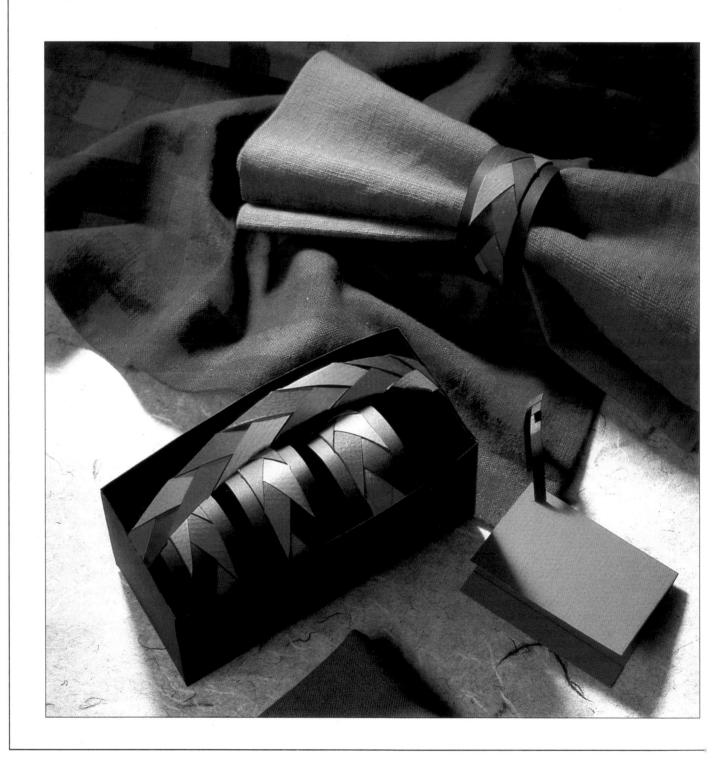

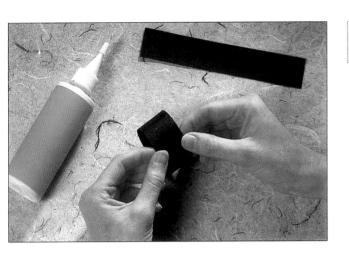

1 ▲ 1. 每一個餐巾環都需要：17X3公分的黑色卡紙一張、25X1公分不同色彩的紙條各三張；裁切紙條時應順著紙張紋路來切割。將黑色卡紙條的頭尾以膠水相黏以完成一個小環。

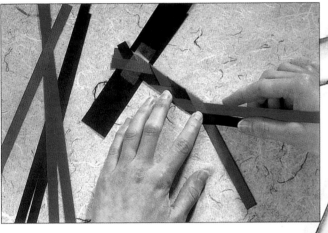

2 ▲ 2. 取出三條不同色彩的紙條，同時將三條紙條的頂端固定在碎紙上；其步驟為：右邊紙條壓過中間紙條，左邊向右方壓折，中間壓向左方，以此類推以形成髮辮形。右上方的圖解將可作為您的編織參考。

3 ▶ 3. 當所有的髮辮形都完成後，撕等長的雙面膠黏於背面，撕去膠帶後將其黏貼在黑色小環上。

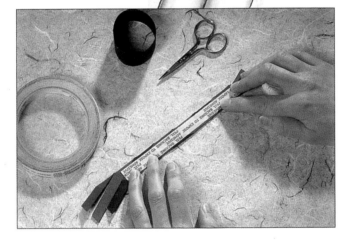

4 ▶ 4. 紙條末端編織好後，以膠水固定、或貼上雙面膠；使用黑色卡紙製作一個盒子，並以髮辮形編織一提環，在固定該提環前應確認裡面的餐巾環可輕易取出。

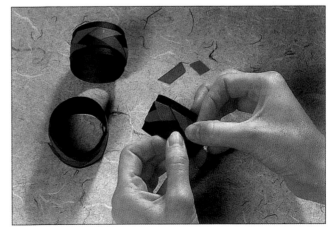

色紙拼貼

Découpage,是一個來自法國動詞(decouper)的字彙,其義係指〝切割〞此外它亦擁有一段非常迷人的正史淵源;由奧蘭特進口的亮漆傢俱在十七世紀歐洲是非常昂貴的。爲了符合以低價生產的需求,百葉窗手工藝者發明了一套過程:槍紙張印刷的花樣黏貼於上,再塗上一層新進發明的亮漆。大量製作的圖樣係由手工小心翼翼所生產,而裁切過程由學徒們所作。一旦沉浸在多層亮漆之下,則圖樣花紋將黏貼在木材之上。

十八世紀的法國宮廷在革命之前流行著裝飾華麗、充滿復古風味的拼貼畫;維多利亞時期則採用並改變了這些藝術,將它們變成適合英國風味的高格調藝術。它成了當時的時尚,而新色澤的印刷方式提供了熱心此道者更大範圍的花藍圖樣及美麗孩童畫的製作。

工藝製作的風行又在近期內復甦了,且有足夠的自由範圍來調度每一個人的風格。嚴謹的色紙拼貼業者堅持塗上多層的亮光漆,如此將會增加完成品的深度,但如果它將減損個人的收藏樂趣時,則勿需塗上此層。本章中所列出的作品範例都已詳細的解說出色紙拼貼的技術與技巧:它們都需要小心的裁切、黏膠與上漆。製作色紙拼貼最重要的事項是:裁切與圖案的配置;一把小型鋒利的剪刀和一雙銳利的雙眼是必備條件。一般最受歡迎的裝飾物件是盒子、盆子和屏風、基本上,只要您的裝飾物體有平坦表面、或傾斜度緩和的圓形表等皆可用來製作色紙拼貼藝術。

圖案可自雜誌、書籍、使用過的萬用卡或包裝紙上截取。

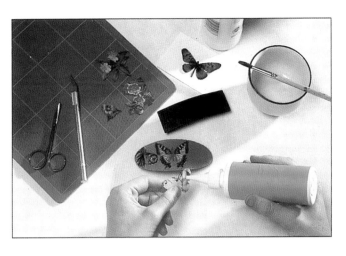

1. 如果您認為在裝飾物體上塗膠有必要性時則可先行塗上膠水,之後再上一層壓克力亮漆。使用銳利的雙剪來裁切所需要的圖案。將圖案背面塗膠後黏於裝飾物體上,並再次確認紙張與物體間沒有任何空氣氣泡出現;圖案固定後將其上多餘的膠水擦去,並使用色筆將白邊畫去。

2. 將裝飾物體的表面作一次完整的密封。使用刷子將聚氨酯亮漆以不同方向多層的塗在表面上;當圖案都已完全的黏於物體上時,再輕輕的以半乾濕的細粒紙來磨擦表面,最後再上一層亮漆。

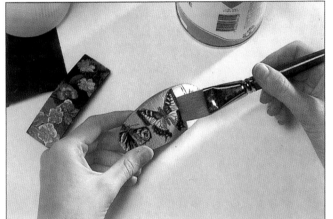

若要將影印機拷背的圖案上色時,最好以水性色澤為主,因為它將可保持拼貼色紙的原始風貌。

半乾濕的紙張、細粒鋼絲絨、以及防塵布皆能獲得完美的物體表面。

PROJECT 10

公事包

所需器材：
音樂樂譜圖樣
白色卡紙
金色卡紙
膠模
剪刀
美工刀和切割墊
膠水
鉛筆和直尺
細繩
紙張繫結物

您不需要成爲一名音樂家即可鑑賞到此款式可放置樂符及公文的文件夾；由影印拷貝而成的樂符造型將有異曲同工之妙。

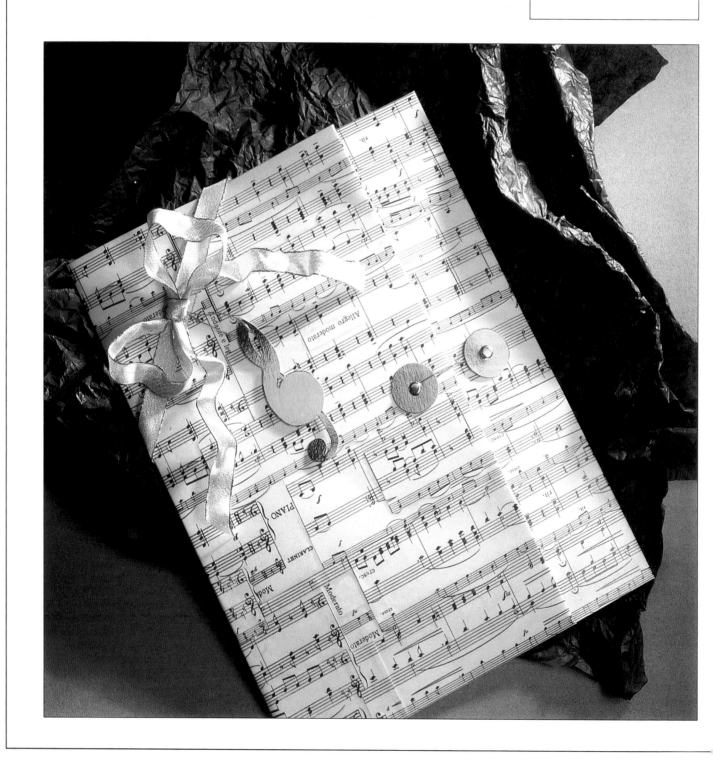

1. 將白色卡紙裁成38× 60公分寬度；將音樂樂譜放大500%，置於卡紙紙上並切割出公事包範圍。將所有印有樂符的紙張黏貼於卡紙上，使用小剪刀來刪除多餘樂節，並將此紙張粘在小縫隙上。

2. 使用刀背將紙張上虛線部份劃出戳痕；使用乾淨的塑膠模來覆蓋其外層，但密封處不需黏貼膠模。等到完全黏貼好後，應盡量使力來保持膠模與紙張表面的平整。

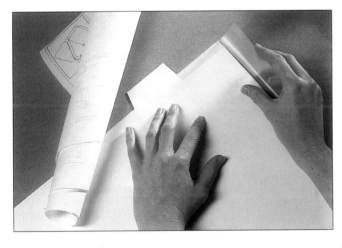

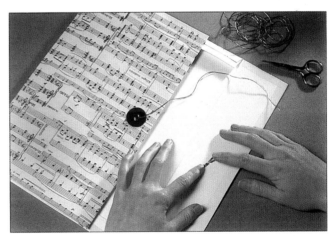

3. 裁切兩個金色小圓形，並使用紙張繫結物來固定此兩個圓卡；固定後應再次確認是否完好無誤。將細繩繫於圓卡上。

4. 將公事包的密封處黏合併，儘量出力壓擠以使其完全粘貼；若要當作禮物送出時，可再裁剪三倍大的譜號標記作特別裝飾。

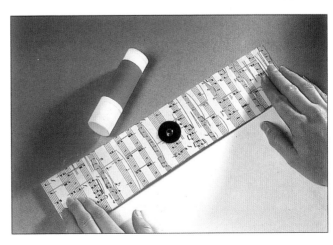

PROJECT 11

拼圖

所需器材：
白色卡紙
六張圖片
美工刀和切割墊
直尺
剪刀
膠帶
膠水
刷子
壓克力亮漆

拼圖是一項非常傳統、且由小朋友們所珍愛的組合遊戲；您可選取有豐富細節、以及相似圖案的圖樣。圖畫書的圖案是非常理想的

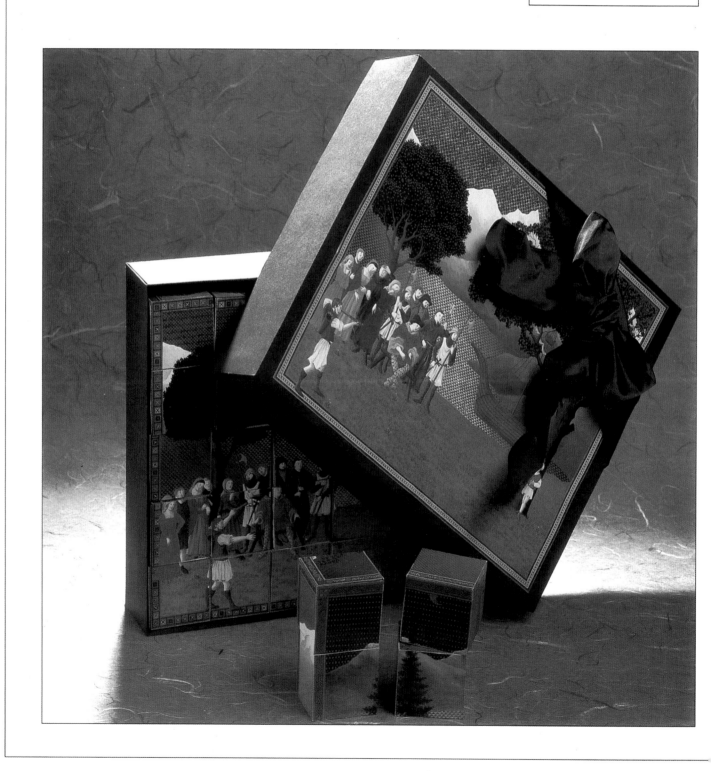

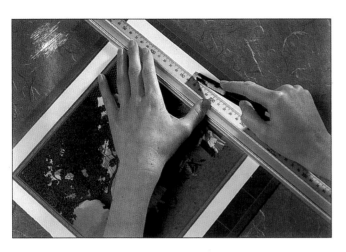

1
◄
1. 選取六張有相似尺寸的圖片;找出最小圖片,之後計算可劃出幾個4公分正方形,此數量即為我們所需的區塊數。將所有的圖片剪成4公分正方形

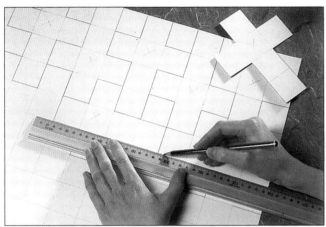

2
◄
2. 在白色卡紙上劃出4公分的方格,並將一系列的十字交錯形作出記號;一個十字形即是我們所需的一個區塊。將所有的十字形裁切下來,之後作出虛線的戳痕以利摺線。

3
▶
3. 在正方體的六面上黏貼膠帶。先將第一張圖片中切割出4公分正方形的形體,記得使用較銳利的美工刀,並應在其下墊上切割墊。切割完畢後應將區塊以序列順序排列。

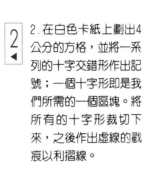

建議:若您想完成可持續較長久的玩具遊戲組合,則可使木製的區塊來黏貼圖片

4
▶
4. 將每一個4公分的圖片黏貼在區塊上;使拼圖排放成完整的圖形,之後再同時翻轉。此時即可黏貼第二張的圖片畫,完成後再同時翻轉,之後即依此類推將所有的圖片黏貼再此區塊上。當膠水完全風乾後,再區塊表面塗上壓克力亮漆;製作一個可容納全部區塊的盒子,若您尚有多餘的同類圖片則可將其作為盒子的封蓋。

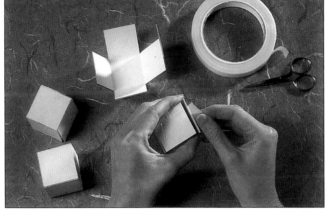

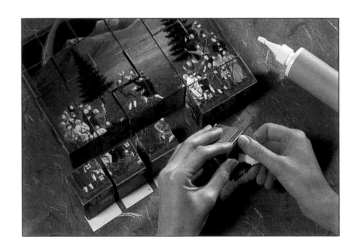

PROJECT 12

色紙拼貼盤

將容器盤或托盤轉化爲充滿色紙拼貼技術的藝術作品；此範例中所使用的圖案是戳取自藝術家珍·雷所創作的包裝紙。

所需器材：
木製盤
紙張花樣
剪刀
刷子
海棉
壓克力塗料
膠水
滾筒
亮漆
半乾濕紙

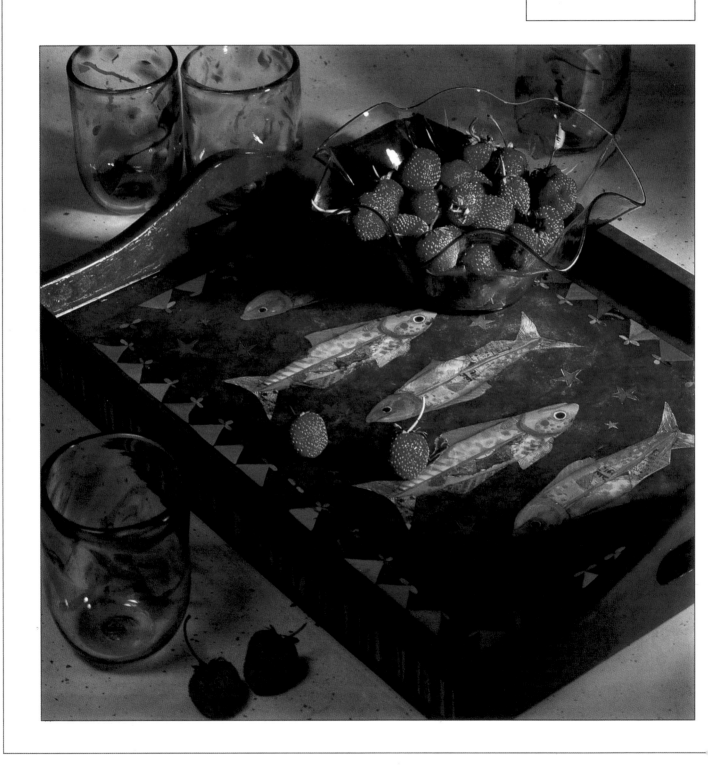

1. 將托盤的表面清理乾淨；如果此木盤已使用多時，則可將其上的色澤清掉，並重新使其表面光滑平整。此畫面中的木盤已重新塗刷過增厚劑，之後並上一層藍色壓克力塗料，此外，為了達到斑點效果另使用海棉在未乾塗料上輕觸。再塗上一層封膠。

2. 選取適當的圖樣作為木盤基面和側邊的裝飾；再剪裁圖樣之前，可在正反兩面上先行塗上一層封膠。當完全封乾後，小心的以剪刀剪出此圖樣。

3. 在您逐一的將圖案黏貼之前，應先在木盤上安排所有圖樣的配置；使用指尖將黏膠沾於木盤上再放置圖樣。使圖案平坦置於木盤上並儘量將所有氣泡擠出；重覆上述方式來完成所有的圖案。當膠水都已沾於木盤上後，使用濕海棉來擦拭多餘的水份。使用色筆來劃去白色的膠邊。

4. 將整個木盤塗上膠漆；當完全風乾後再上一層亮漆，在塗刷時應以同一方向進行。在完全沒有灰塵的場所讓其自然晾乾。之後再塗上20次左右的亮漆，每一次塗刷時皆以不同方向來進行。運用極細粒的半乾濕紙張來磨擦表面，先以同一方向磨擦，之後再以另一方向開始。將表面清理乾淨後再塗上最後一層的亮漆。

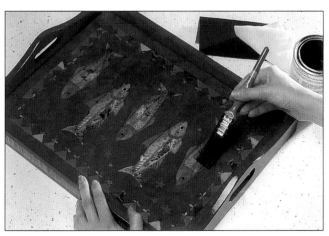

剪紙

全世界的鄉村文化都流行著剪紙藝術；在中國它被稱爲〝剪紙〞，而在德國和瑞士，此藝術則稱爲〝scherenschnitte〞，荷蘭則爲〝knippen〞，而古老的墨西哥人、日本人、猶太人們都以裝飾性的心情來發展他們的剪紙藝術。

有些主題都充滿了交錯性文化：宗教情景與經文、自然圖案、愛的象徵、以及幸運符號等都時常出現在剪紙中。而在某些國家裡，文件和證明書的細節裝飾部份即是以剪紙作成；十七世紀晚期，遷移至美國的德裔們即將其傳統的剪紙藝術帶入，並將精巧的情人影像上色作爲愛的宣言，甚且成爲求婚的見證。在十八世紀晚期的法國和英國裡流行著一種人像陰影的剪裁、或剪影的剪紙藝術，而這段時期是在相機發明前。

剪紙的方式因國家的不同而有異。在中國，使用同一圖案可剪出至少五十張以上非常細緻的紙張；有時即染上色料而形成多重色彩的設計。德國的剪紙藝術通常都以將紙張摺疊過一次，如此即可在單一色彩上產生相對應的圖案。

有些人喜歡以美工刀來作設計，而有些人則特別鐘情於剪刀的剪裁：而這兩者的綜合同樣是非常完美的。如果您使用美工刀，則切割墊的準備將是不可或缺的。

剪紙可應用在許多範圍；裝飾相框、萬用卡或製作成小圓墊。將紙張摺疊數折後再以重複圖案作成剪裁，將可產生美麗的外緣、或紙張絲帶。剪紙亦可成爲刺繡或是樣版。

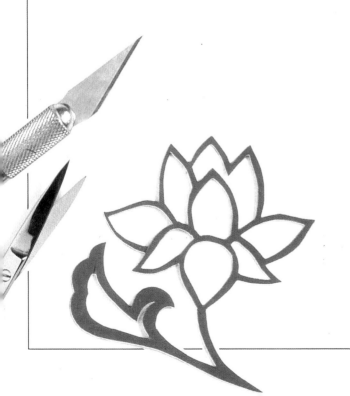

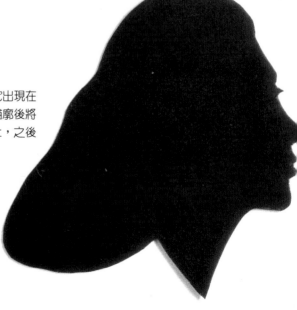

剪影
鑄造陰影並使它出現在白紙上；描下輪廓後將其轉印至黑紙上，之後再剪出形狀。

許多傳統的剪紙藝人都
非常喜愛此主題;您可
將此範例當作一圖案,
它是屬於相互對照型,
因此輕易描繪後即可完
成此設計。

雪花
藉由摺疊和剪裁正方形
紙張您可獲得此類圖
樣,同時您亦可創造出
數以類計不同花紋的美
麗設計。上面的兩個圖
形已摺疊過四次;第三
個圖案則摺疊八次,為
上兩圖的兩倍,此完成
圖形在第48頁的上方。

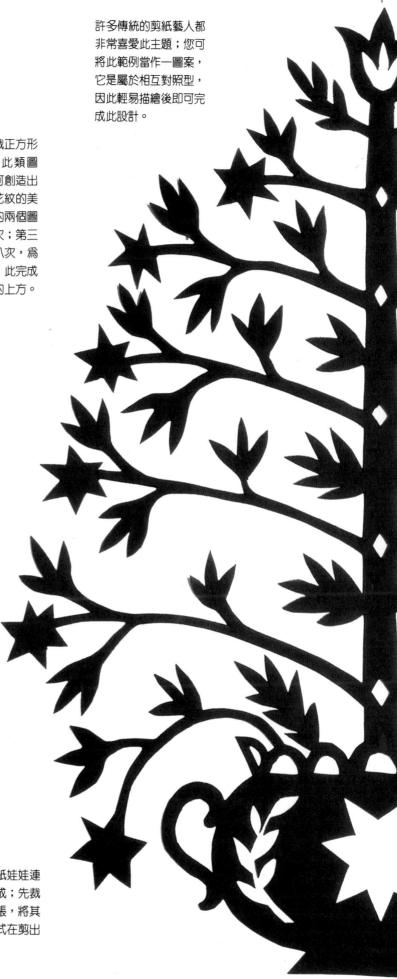

此設計是根據紙娃娃連
線的原理所製成;先裁
剪一長條的紙張,將其
摺成手風琴形式在剪出
圖案。

PROJECT 13

皮影戲

所需器材：
黑色卡紙
描圖紙
原子筆
美工刀和切割墊
有色玻璃紙
膠帶
膠水
線圈
鉗子
強力膠水

平面的剪紙人物同樣的可扮演出動人的生活劇，只要您擁有一片半透明的螢幕。此對皮影戲的主角是以傳統的波蘭剪紙人物為造型而設計。

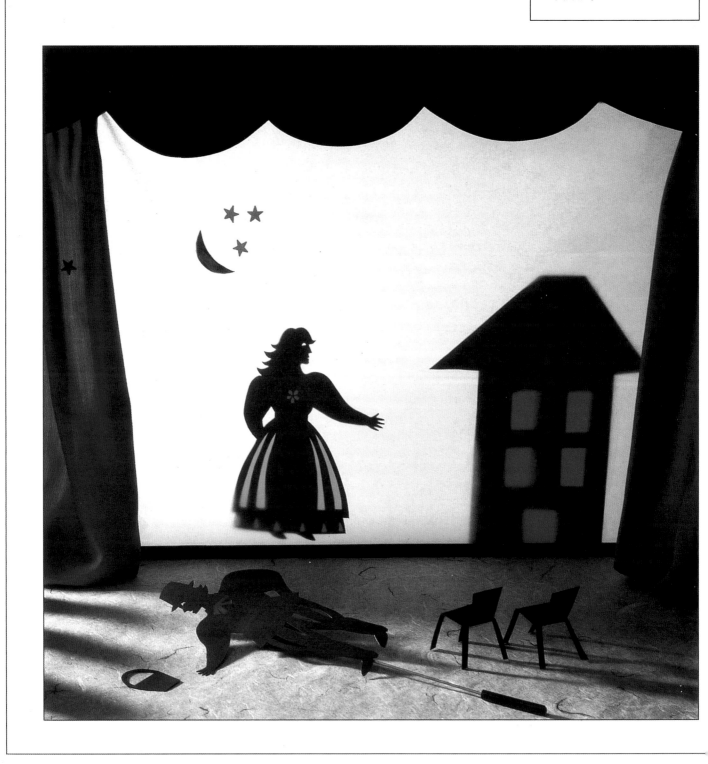

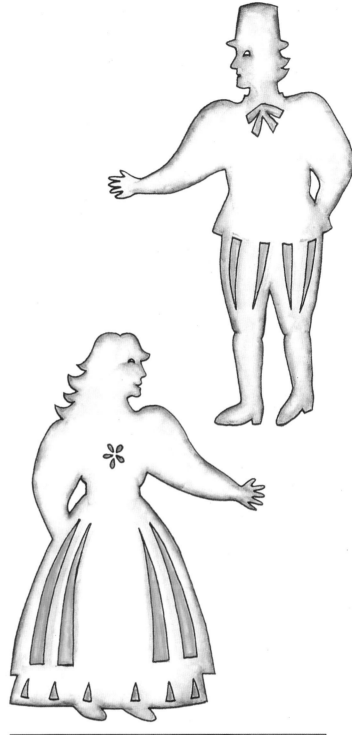

1. 將圖案放大200%，使用描圖紙和原子筆將其轉印製黑色卡紙上；運用銳利的美工刀或切割刀先將內部挖空部份切除，之後再切割出整個圖形。如果您要製作兩面皆可使用的皮偶時，則可切割出兩種版本的人物個性。

2. 裁切大塊些的玻璃紙，並將它們黏貼在人物的背面。

3. 剪出長約30公分的鉤環鐵線，或在鐵線前方作出一迴圈；剪出一條紙卡，將它穿於迴圈內。紙卡將迴圈包裹後將其置放在人物背面，並以強力膠帶作固定。

PROJECT 14

東方風味的珠飾

此胸針和耳環所隱含的金銀亮漆具有東方的富裕意味；切記勿使用過多的膠水，因為可能影響整體外觀。

所需器材：
黑色卡紙
金色卡紙
描圖紙
鉛筆
美工刀和切割墊
膠水
刷子
壓克力亮漆
鐵線
胸針及耳環圖樣

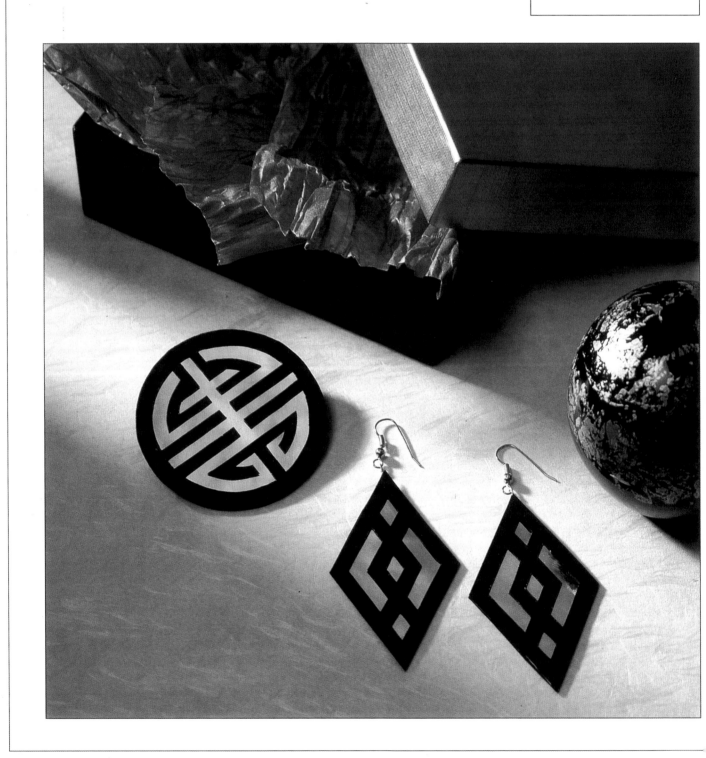

1. 使用描圖紙和鉛筆將圖案轉印至黑色卡紙上。選用銳利的刀將挖空部位切除,之後再割出整體外形。您所需要的圖形是一個圓形和四個菱形。裁切襯底的圓盤,此圓形不需挖空。

2. 使用金色卡紙切割出完整外形,其大小稍比原先的黑色卡紙較小;將每一片挖空的黑色卡紙和襯底上塗一層壓克力亮漆。

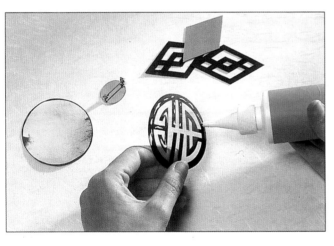

3. 以少許的黏膠沾於黑色胸針的背面,之後再將金色卡紙附著於其上,再將黑色圓盤黏於最底層。最後手續,將胸針所需的針頭的針頭黏於背面。

4. 將少許膠水沾於黑色菱形背面,之後將金色卡紙附著於其上。把黏接耳鉤的線頭作成兩段以穩固此飾物,使用膠水將其黏在金色菱形卡的背面;將另一半再黏接起來即完成了。

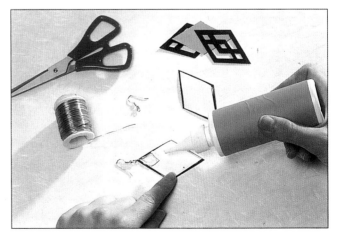

PROJECT 15

乾燥花盒

所需器材：
米色卡紙
重磅白色卡紙
鉛筆
描圖紙
圓規
剪刀
膠水
美工刀和切割墊

造型優雅、香氣四溢的乾燥花盒是一件相當美麗的容器飾物；蓋面上剪紙花紋所形成的挖空圖形不僅可讓香氣四溢，更讓盒內色彩繽紛的花瓣隱隱的透露出來。

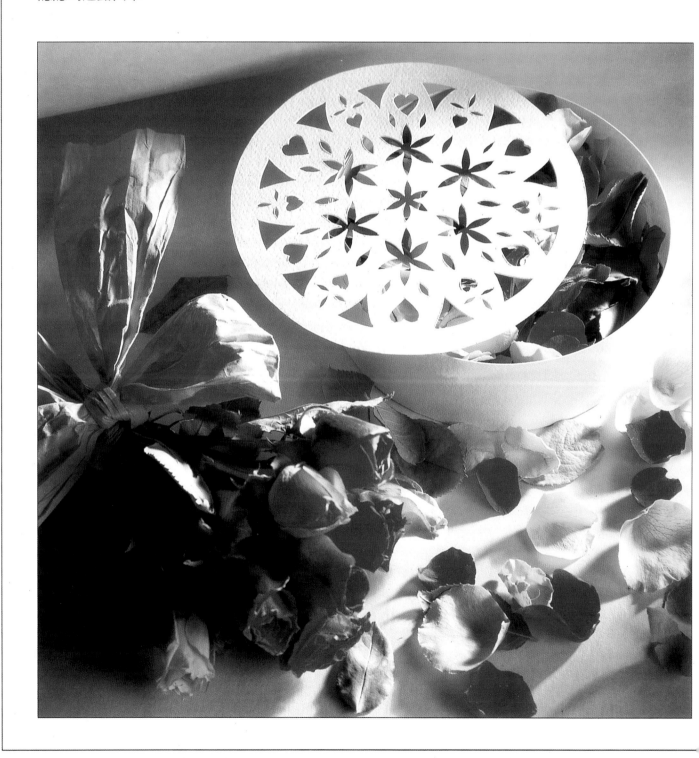

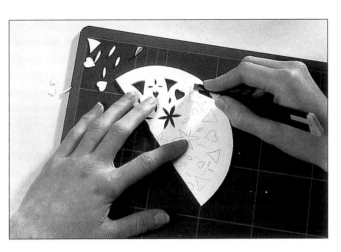

1. 使用圓規和鉛筆在米色卡紙上畫出半徑7公分圓形；剪出此圓形後以刀背作出摺疊戳痕，將其對摺。利用銳利美工刀割出圖案。

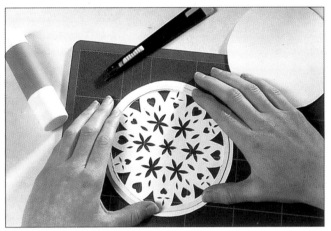

2. 將盒蓋上所有鉛筆線擦除；運用白色厚卡紙作出此盒蓋的卡準，約5公釐寬的圓形帶，其半徑略小於盒蓋。使用膠水將其黏貼於盒蓋下。

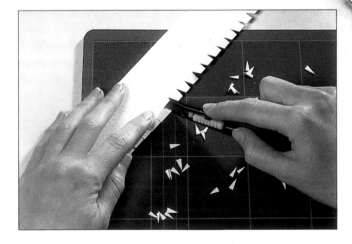

3. 利用米色卡紙切出5×44公分寬的長形紙條，並在間距1公分處劃出一平行戳痕；每隔1公分割出一三角形切口。將此紙條的兩頂端相互連接，重疊的接縫處以1.5公分爲準，以形成一個圓柱體。

4. 在米色紙上切割出半徑6.75公分以6.55公分的兩個圓形。小圓盤置於柱體之內，使用膠水先行黏貼；大圓盤則黏貼在圓柱體外部以遮敝其內的接縫。將乾燥花置於此盒內。

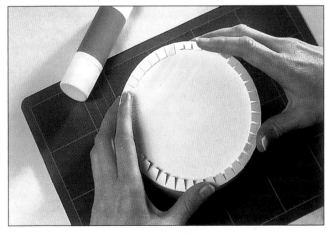

立體浮雕

今日大部份人所熱愛的紙蓋創作多源於維多利亞時期，尤其是當仕女雜誌將某些工藝創作轉換爲過去的流行風尚；而在這些人們所追求的時尚中，立體式的景物創作（又稱爲vued optique或陰影盒）亦是其一。將圖紋和花樣小心的割出，重新安排在需組合的版面上，並在圖樣下襯上木栓層以突顯其深度，之後再加裝玻璃面盒子。現代先進技術已略微改變了此項藝術，但它仍然存在，且是以立體浮雕的名稱持續的展現其魅力。

立體浮雕誠如名稱所言，是藉由色紙拼貼剪裁的多層配置，以及在其襯上矽膠或厚雙面膠而形成。然而，最後歡迎的類型是由一組容易辨視的圖案所組成：三至四個是最簡易的設計，加增至八個左右即可完成複雜的一個成品。最

理想的資源是張有著重複影像的包裝紙；而萬用卡、書籍、和商業性的配備亦是其它的資料來源。因此您可以將本章中所作的範例再重製一次，我們使用的工具組是：請參閱第160頁。無論您從何處截取圖樣，它們都必須非常清晰，且必須包含有透視的效果。

僅有少許的工具組是必備的：尖利的美工刀或切割刀、切割墊、鋒利剪刀、以及矽膠。軟心鉛筆可用作週邊色彩的塗色，而調酒棒可用作小物件的加工器材；壓克力亮漆是用來密封圖樣，且可增加其明亮度或保護完成品。

立體浮雕可使用框架來擺設，而它們本身即可作爲一框格；有凹洞的盒蓋、萬用卡、和聖誕裝飾都是可作爲立體形式來展現的最佳題材。

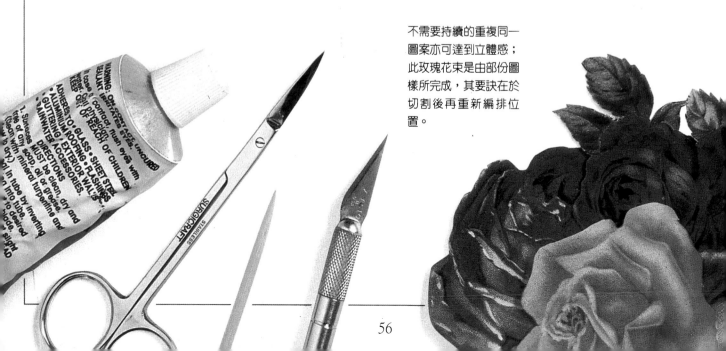

不需要持續的重複同一圖案亦可達到立體感；此玫瑰花束是由部份圖樣所完成，其要訣在於切割後再重新編排位置。

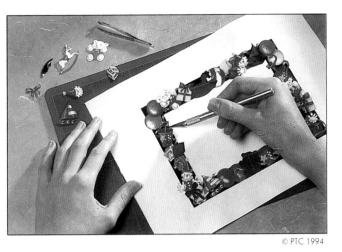

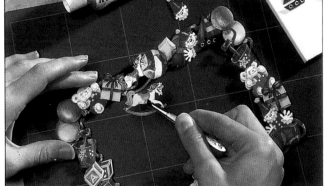

© PTC 1994

© PTC 1994

1. 謹慎計劃要如何來配置物件的整體；在圖案的背面塗上壓克力亮漆。切割出物件後，依前景和其它區域的需求重複切割圖樣；使用軟心鉛筆將物件的邊緣上色以使紙張較為圓滑。

2. 所割下的物件有圓形、有弧形；將矽膠以點沾方式塗在物件的背面並將其黏貼在底框上。使用適當的矽膠來提升圖案的高度約3-4公釐，但不要太過突出，只要效果出現即可；之後繼續完成其它物件的編排。最後使用高亮面的壓克力亮漆來重點突顯某些部位的亮度（或整體皆塗佈）。

純線條式的景物圖案可使影印機加以拷貝，並以鉛筆或塗料上色，而將其當作一組的圖樣。

若重疊圖案的邊緣被過度裁切則極易看到其它物件的影像。

PROJECT 16

相框

每一個人都將其最喜愛的相片裝裱在特殊的相框中；您所需的是多份圖樣拷貝、或者您可以自行繪製，再影印上色。

所需器材：
一組圖案
美工刀和切割墊
壓克力亮漆
刷子
矽膠
厚卡紙
描圖紙
直尺
鉛筆和記號筆

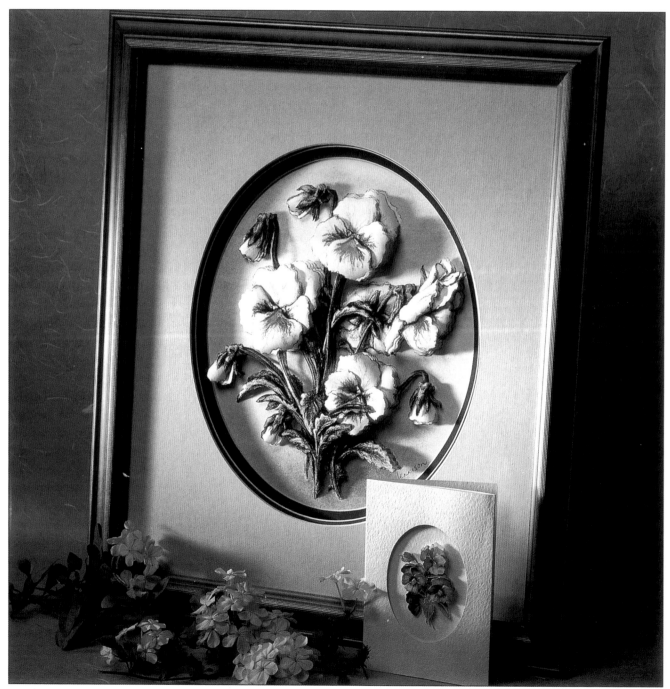

1. 將撐架的外形描在厚
紙卡上,作出戳痕並切
割下來;裁切一張寬
18.5X13.5公分的卡紙,
之後將照片黏貼在卡紙
中央。使用深色記號筆
將週邊上色,如此可消
除接縫的突兀感;將撐
架以膠水固定在背面。

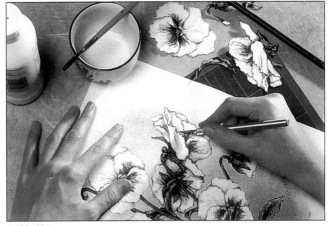

© PTC 1994

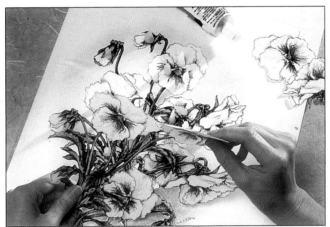

© PTC 1994

2. 選取適當的圖案:您
需要多份的拷貝。在圖
案的背面塗上壓克力亮
漆,並計劃那些部位應
作較高的漸層感;使用
銳利小刀裁切完整的圖
樣(基底影像),之後
再將小物件逐一黏貼起
來。

3. 在每一件小物體背面
塗上矽膠並小心的黏貼
在相同的基底圖樣上;
在您黏貼之前,將小物
件作出更完整的外形,
如小圓球或有弧線的絲
帶等。

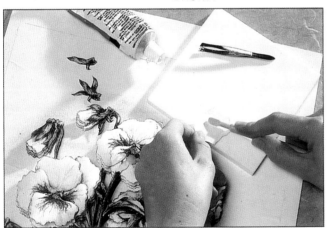

© PTC 1994

4. 塗上多層高亮的壓克
力亮漆來增加所需區域
的明亮度;將框架的
背面塗上膠以便黏貼在
底座上。

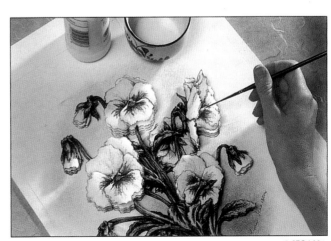

© PTC 1994

PROJECT 17

浮雕花

所需器材：
一組圖案
白色卡紙
美工刀和切割墊
壓克力亮漆
刷子
矽膠
造型工具組
畫框

花的影像最適宜創作出立體的感受；無論它是件小張的卡片或是框邊的圖畫，多層花瓣和葉片即可添增深度感。

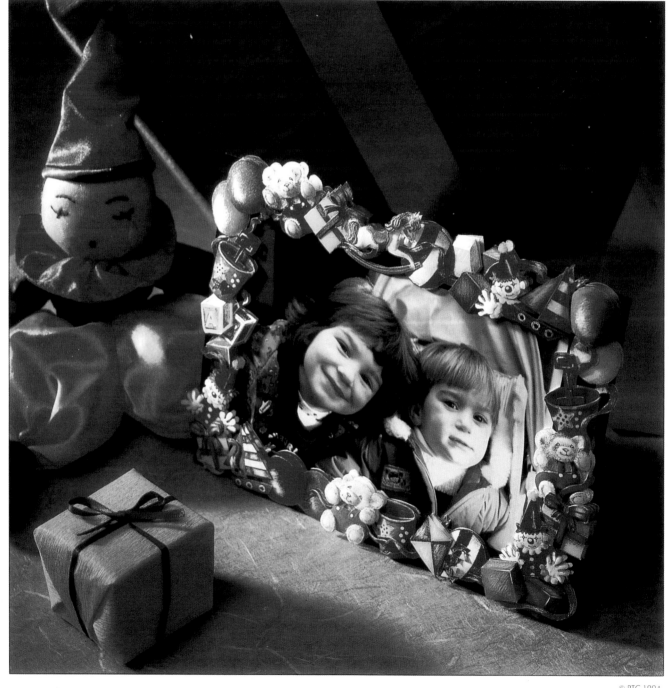

1. 選取適當的圖案，同時您所需要多份的拷貝；在您將圖樣切割下來前，先在其背面塗上壓克力亮漆。將整體畫面作一配置整合，將影印圖樣留下完整的一張作為基底；使用銳利美工刀將圖案作一切割，並同時準備多份以作重疊之用。

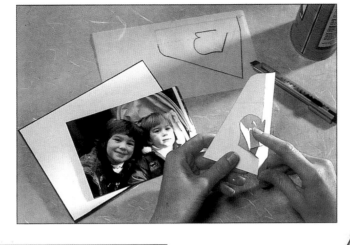

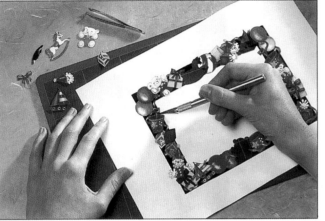

© PTC 1994

2. 將完整圖案紙貼在卡紙上，再次確認無任何摺痕出現；黏貼時使用矽膠，因為它呈無色且可完整的密封紙張。將圖案逐一的黏貼在底層的圖樣上，小心輕壓以便矽膠和紙張有確實密合。

3. 將花瓣以模具小心的作出半弧形狀，使用矽膠以點沾的方式塗在每一片花瓣背面，之後將其定位粘貼，將突出的部位逐一的建立起層次感，前景的花朵和葉片花瓣或其它合適區域。

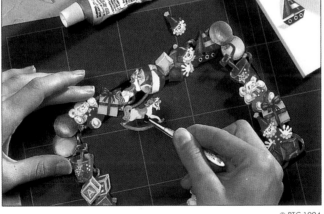

© PTC 1994

4. 塗上多層高亮面的壓克力亮漆來增加所需區域的明亮度；將完成圖案以泡沫膠的立體空間框格來裝裱，如此才不會破壞其立體層次感。建議：同樣的製作原理可運用在小張的作品中，如萬用卡，可使用三次左右的圖案來作層次。

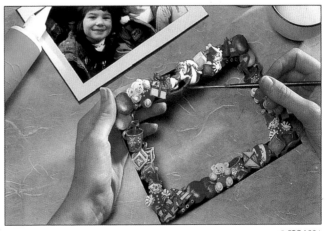

© PTC 1994

PROJECT 18

玩具戲院

所需器材：
一組圖案
美工刀和切割墊
壓克力亮漆
刷子
矽膠
厚白色卡紙
金色噴漆
直尺
圓規
烤肉籤或牙籤

此小型戲院非常適合小朋友操作，且其內可使用您所喜愛的人物作造型；此舞台可依造需求特別製作、或裁剪空白衛生紙盒來充當

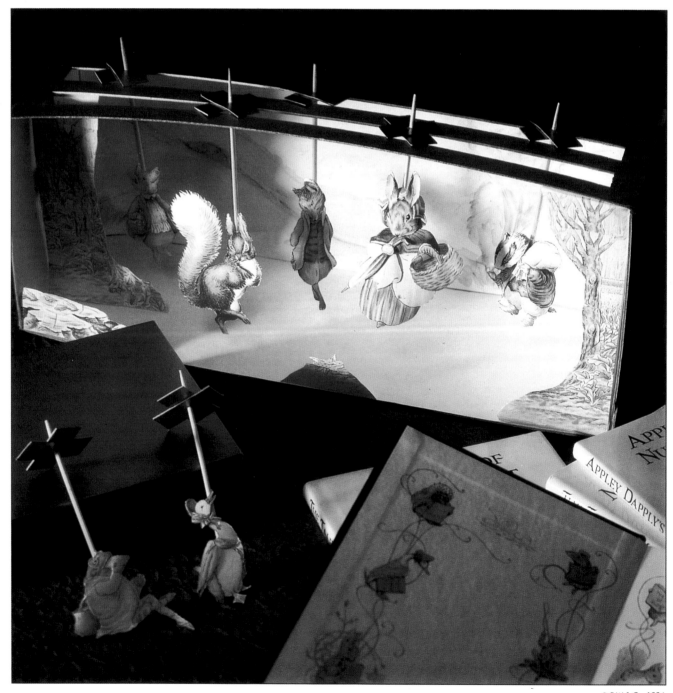

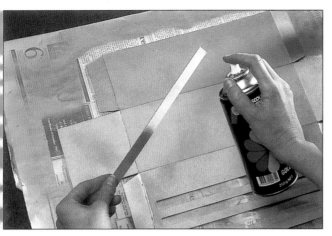

1. 裁切30×47.5公分的厚卡紙來製作長寬高約27.5×10×10公分的舞台盒子;另剪裁兩條各寬約一公分條以作爲溝槽,將舞台的外表噴上金漆。將盒子的接縫處以膠水黏貼起來,金色長條在稍後再使用。

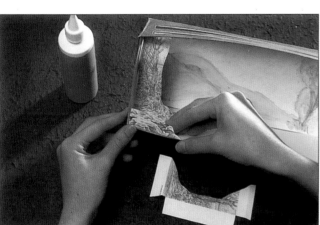

2. 裁切10×27.5公分的紙張,在其上畫出舞台背景,之後將其黏貼在舞台內側的紙板內;另外,從圖樣內剪出適合的背景細節(或自行繪製),並將多餘的紙張作爲該布景的接縫紙條,將它們黏在盒邊上,並注意不遮敝人物移動的溝槽。

3. 在您切割人物之前,先將所有的完整圖樣背面上一層壓克力亮漆;剪裁出基底圖樣後再使用矽膠來黏貼和增加層次。

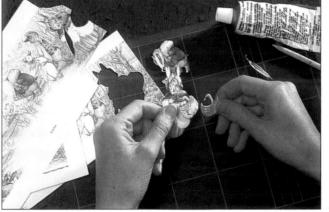

© F W & Co. 1994

4. 使用矽膠將每一人物背後黏貼一枝牙籤;將原先留下來的金色紙條裁切成三公分的長度,並將兩條以十字形交錯,在接縫處以圓規挖出一小洞以便牙籤穿過。

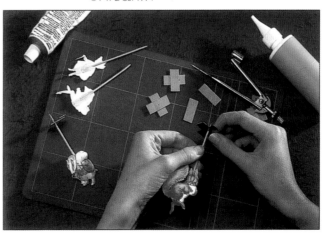

© F W & Co. 1994

力學紙雕

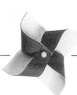

通常我們都認為紙張應是靜態的事物，但是如我們如打開孩童的立體書後，我們將重新省思此觀點。在這樣的一個作品裡，紙張可以轉動、迴旋、搓捻、以及跳躍；從這些圖案頁的作品裡我們隱約可見作品呈現出的動力，而讓我們對力學紙雕有更進一步的理解。

除去名稱不談，力學紙雕並不是一項新手藝；許多傳統的歐利嘉米設計，如頸子可深縮的鶴、或看相者等都是力學紙雕的最佳範例。

彈跳玩具可使用各種方式來製作；切割而成的彈跳設計係由將紙張摺疊、切除開口、形成新摺痕而完成。藉由切割而製成的彈跳作品可開啟至90°，如果您將其開啟至180°則會回復至原先平坦的紙卡形；多層物件的彈跳作品創作可被完全的開啟，此外與背景紙之間亦相連著許多技巧。作品範例21中的小花束即是此例的最佳說明。

您同樣可使用鉸鍊、輪軸、以及紙張繫結等工具來作為活動作品的關鍵連接物。在設計作品前，明智之舉是先行將草圖規劃出來；因為可讓您先將各角度、摺痕、動作等作一檢查，以便讓此模型更加順利的運作。

力學紙雕所需的是邏輯性的思考，但創意仍佔有很大的角色；您可先從萬用卡或裝飾品開始設計，之後發展為可活動的玩具以及立體書。

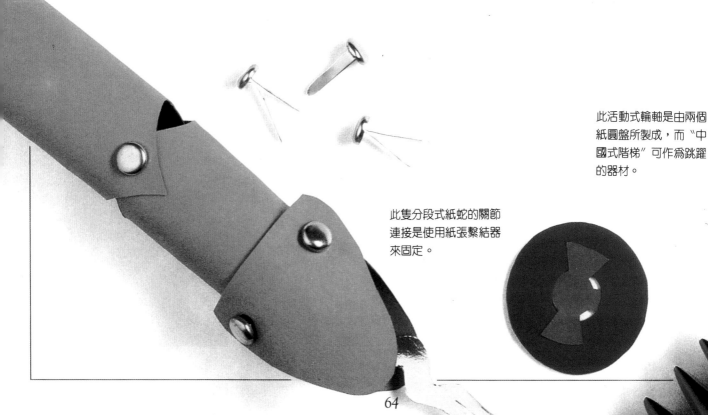

此活動式輪軸是由兩個紙圓盤所製成，而〝中國式階梯〞可作為跳躍的器材。

此隻分段式紙蛇的關節連接是使用紙張繫結器來固定。

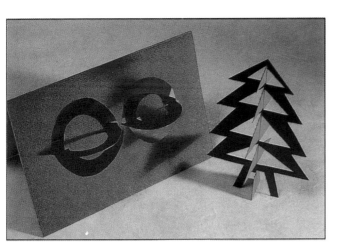

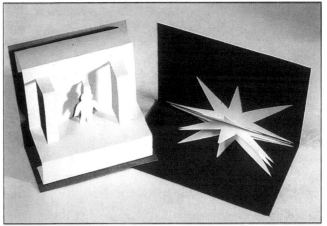

▲ 將作品設計成鉸鍊形式，如此您即可將紙卡作成三度空間的立體形態；此原理亦可應用在字母和數字上。

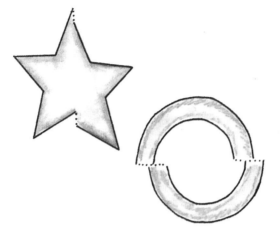

▲ 彈跳作品激起我們極大的樂趣，因為在瞬間看見的平面物體轉變為立體圖形；以上兩作品都是由多重物件所組成的彈跳創意，左邊的紙卡是由雕刻形式而成；星形彈跳卡是將一連串紙張鍊的底端黏貼在卡紙上而形成。

彈跳傑克

此類型的玩具已風靡世界各區的孩童許久；在製作此彈跳傑克前，先將身軀各別的切割下來；雙腳、雙臂、身軀，並在其上繪製基本圖案。在每一肢臂上端穿一個洞；將身體的正面朝下，如此才能將其身軀作一組合。將雙臂的洞孔穿過肩膀，同樣的，亦將雙腿的洞孔穿過衣服下擺，之後使用紙張繫結器或線來連接這四部位，以便讓這些肢臂可自由運作。另使用線條來聯結雙臂，雙腿亦需要；當兩臂和兩腿已連接好後，再使用一長條線來連接此兩平行線。當我們牽動此長條線時，此彈跳傑克的雙臂和雙腿即會跳躍。

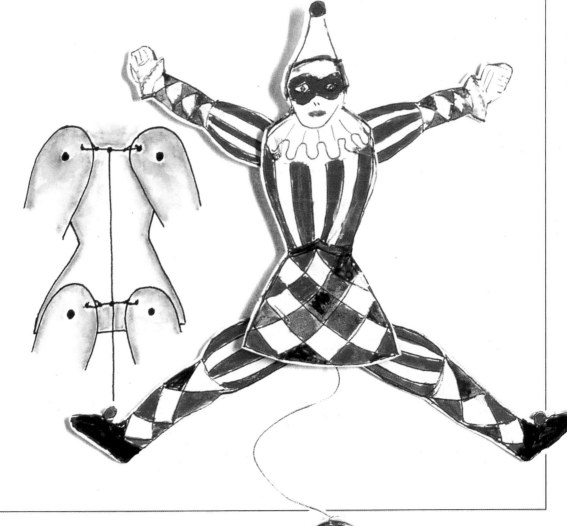

PROJECT 19

轉動稜柱

所需器材：
錫箔表面的卡紙
描圖紙
鉛筆
直尺
美工刀和切割墊
金線
針
剪刀

這些讓人眼睛爲之一亮的小裝飾物是使用切割、轉動的方式所作成；當
您將其掛在樹上時，它們將隨著微風而旋轉、飄動。

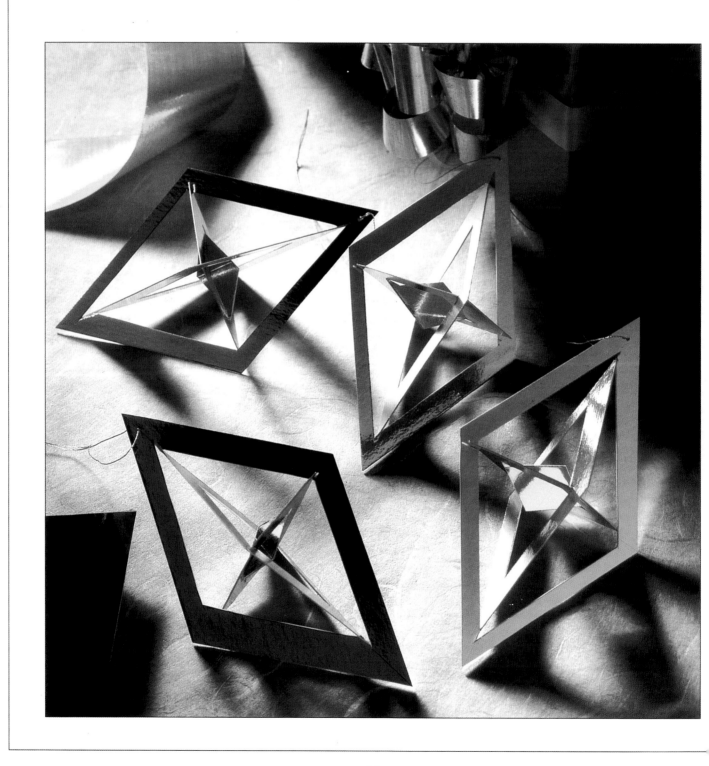

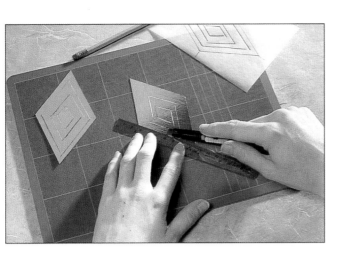

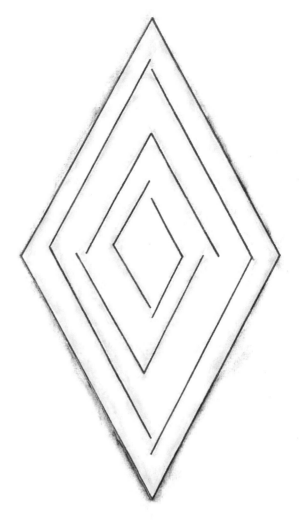

1. 將圖案描繪至錫箔卡
紙上;作出水平及垂直
的指標,使用直尺和銳
利刀片仔細的切割出此
線條。

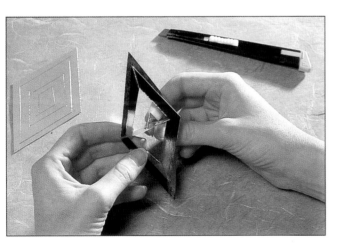

2. 捉住稜柱的周邊再轉
動其內第一個框條,使
其旋轉至90度;之後再
轉動另一稜柱以呈水平
方向;最後再轉動實心
部位以便於水平軸的輪
框呈相互交錯。

3. 此水平式的幾何平面
是藉由旋轉而達成;在
稜柱的頂端以金線穿過
打結以形成可懸掛的立
體飾件。

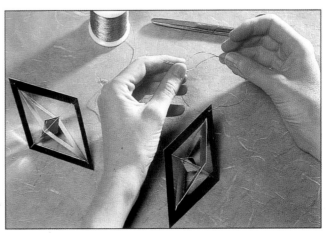

PROJECT 20

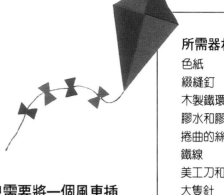

風車

所需器材；
色紙
綴縫釘
木製鐵環
膠水和膠帶
捲曲的絲帶
鐵線
美工刀和切割墊
大隻針
圖釘
原子筆

在風中有一艘急駛如飛的艦隊奔馳著；而簡易版本只需要將一個風車插在木棍上即可，選用的紙張以孩童喜愛的色澤爲主。

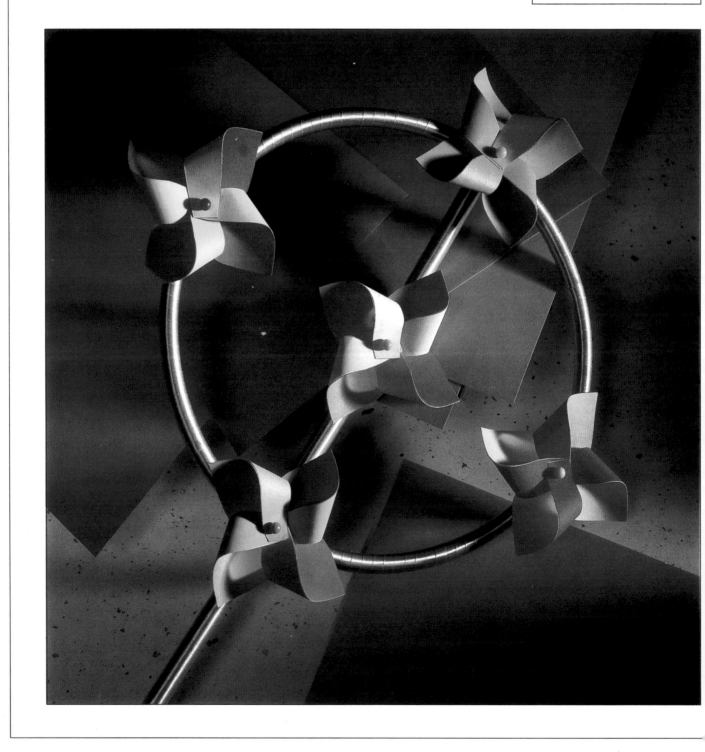

1. 裁切40公分長的綴縫釘；使用絲帶將其完全的包裹住，之後再使用膠帶作最後的固定，大環圈亦以相同方法作包裹。將此兩樣物件固定，並在接合的兩點處以鐵線或膠帶作固定。

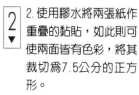

2. 使用膠水將兩張紙作重疊的黏貼，如此則可使兩面皆有色彩，將其裁切為7.5公分的正方形。

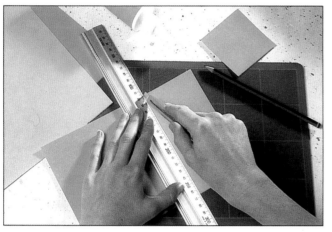

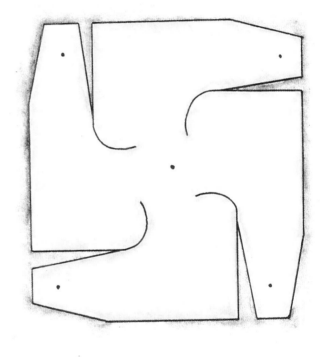

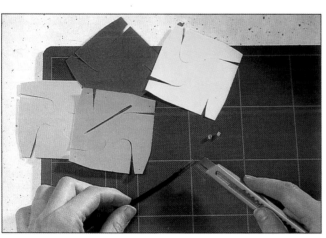

3. 根據圖案來切割此方形，並在每一個角落以針刺出洞孔；將原子筆的黑水管抽出，並切割三公釐左右的長度數段。

4. 將正方形的四邊角摺向中心，之後以圖釘作一固定，取出一段墨水管置於圖釘的末端，上述動作完成後將此成品插在環圈上，以輕捷的動作來固定此風車，如此當您吹氣時風車才會轉動。將其餘的風車依此方法逐一完成。當小孩童玩此遊戲時應在一旁照料。

PROJECT 21

彈跳花束

所需器材：
數張不同顏色的卡紙
黑色卡紙
膠水
鉛筆
描圖紙
直尺
美工刀和切割墊
鉛字筆
剪刀
絲帶

很少事情能像接到朋友花束時一樣開心；此迷人的花束另有其吸引人之處：它可以郵遞方式傳達。

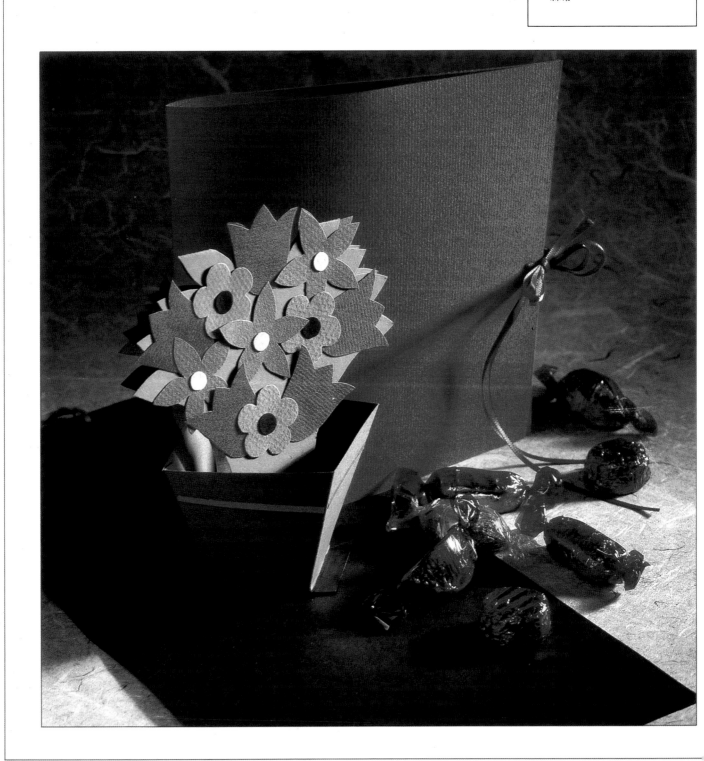

1. 所有圖案放大200%，將綠色卡紙對摺成兩半，把此圖案轉印至卡紙上並使摺線對齊；將其它圖樣轉印至適當色彩上，並使用刀片將其切割下來。將所有的花朵黏貼至綠叢中。

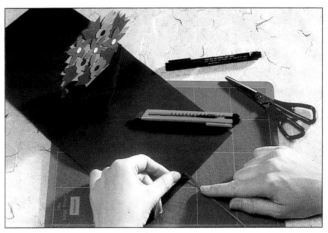

2. 裁切36×18公分的黑色卡紙作為基底，對摺後找出其中心線，並使此卡紙成為正方形；將綠叢的接縫處沾上膠水黏貼至基座上。逐一的將綠叢的周圍景物增添起來，在固定其接縫處時，先測試該紙卡可否順利密合與開啟。

3. 在用鉛字筆將接縫處塗色，如此則不會使視覺太過突兀；在基座的兩端頭割出一切口，並以細絲帶穿過以作為綁線。

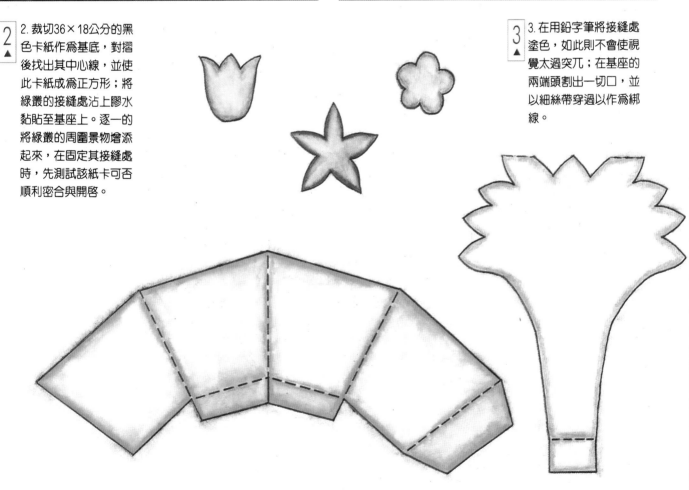

紙的材質

像手製紙、錫箔面的紙張和瓦愣紙等都是屬於較特殊的紙材;然而,經由技巧性的使用與配置,這些引人注意的紙材通常都可添加至各類紙張上。在一張紙上選擇性的運用不同紙材將能製造出深度感,且能增加視覺與觸覺的吸引。

會改變紙張本質的大部份技巧(如浮雕花紋和紙雕等),其細節都含括在其它章節裡;而其餘技巧,如紙張的穿刺、壓皺、壓印、層板、凹記、撕裂、鏤空、及裝飾等都可使任一紙藝作品添增質感。您同樣的可以在一列物體之前擺放其製作前的合成質材。

利用質材來創作的技巧非常適合加強物件的空間感,而此類物體大部份皆有平坦、大片的底座區域。改變色澤、厚度、以及紙張的表層等任一方式皆可以讓您以敏銳的眼光來創作出完整的作品。

紙張的穿刺可使用點刺工具來完成;若想改變洞孔的大小則可使用不同尺寸的器具來運作,如細大頭針、圓規尖頭、編織針等。使用穿刺工具將紙張的前後面皆刺穿後,可產生突起的表面質感。

紙張的壓皺亦有兩種方法:一是弄濕後壓皺再攤開讓其風乾,之後的紙張將出現明顯的壓皺紋理;另一是直接將紙張壓皺,並利用膠水黏於其它物體表面上,則此紙張將會出現突起的立體感。

當您使用較厚的紙張或卡紙時,手撕紙所形成的效果是非常對比的,尤其是將該紙張貼於光滑的紙張平面。

瓦愣紙和捲纏絲帶是兩種已事先完成的紙材類型。

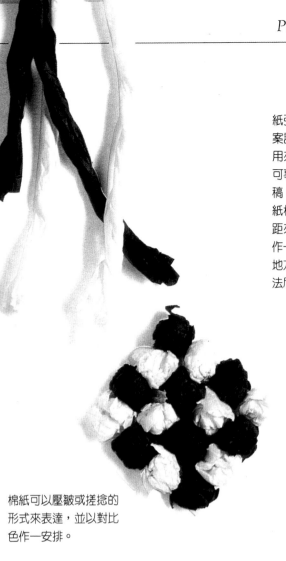

紙張的穿刺裁縫師的圖案記號器或一隻針皆能用來作穿刺紙的設計；可事先運用鉛筆作設計稿，之後將其置放在厚紙板盒上，以規則的間距來作穿洞。此藝術創作一般多流行於法國的地方雕刻中，以及賓夕法尼亞荷蘭鄉材藝術。

棉紙可以壓皺或搓捻的形式來表達，並以對比色作一安排。

書籤
有長纖維的紙張，如大部份手製紙，在撕裂時多半會發現特殊質材；此處將撕裂的紙張當作書籤創作發揮，產生相當吸引人的效果。

將紙張捏皺或摺痕都會創造出美麗的光影效果；尤其當您使用天然色澤的紙張時。

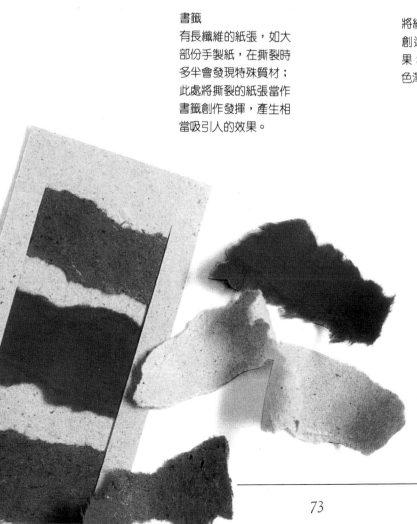

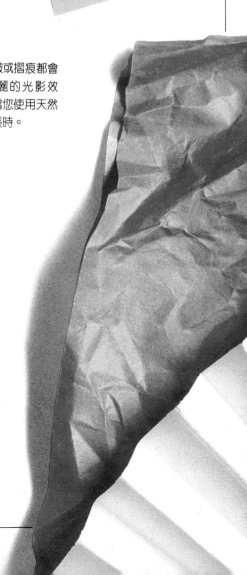

PROJECT 22

寶石皇冠

所需器材：
銀色卡紙
藍色棉紙
廚房用錫箔紙
美工刀和切割墊
直尺
鉛筆
膠水
編織針

使人信服是件相當有趣的娛樂，特別是您所需的僅是少許的支持器具；
皇冠的製作只需要一些快速、簡單的切割和壓皺技術即可完成。

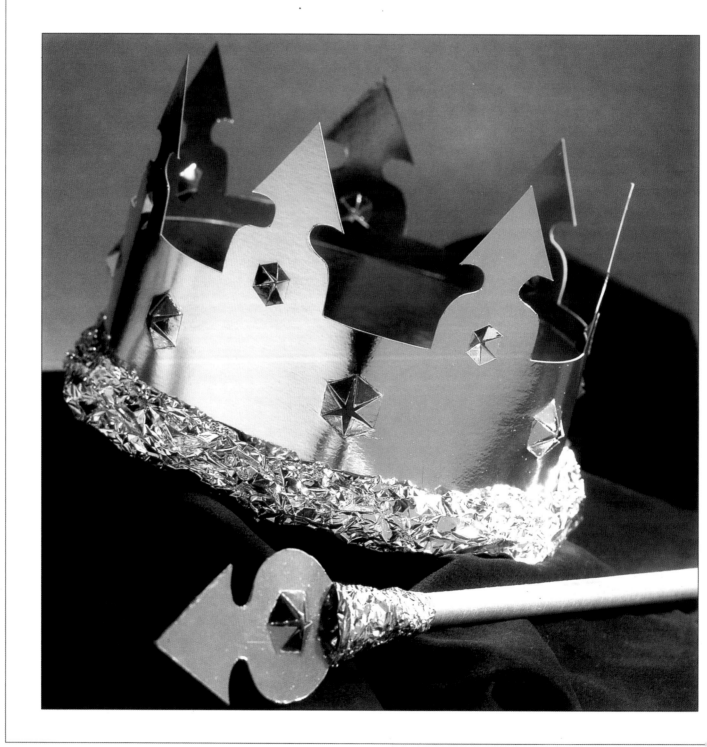

1 ▶ 1. 將銀色卡紙裁切為55×12公分的長條，使用大編織針或烤肉鐵將圖案轉印至卡紙上；使用美工刀切出外形，另將長條上的星型標記劃出切線，將虛線作出戳痕。

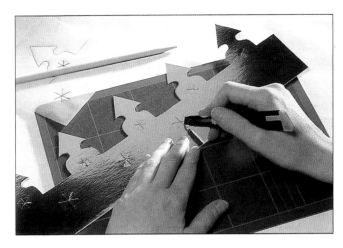

2 ▶ 2. 使用編織針將星形缺口往外突出；上排的星形圖案往內凸起，而下排的圖案則往外凸起；將10公分正方的藍色棉紙壓皺成小圓團，沾上膠水後黏貼在下排的凸起星孔內。

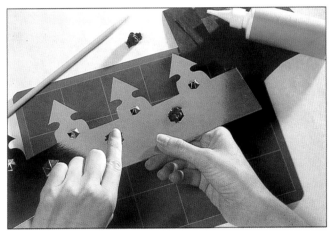

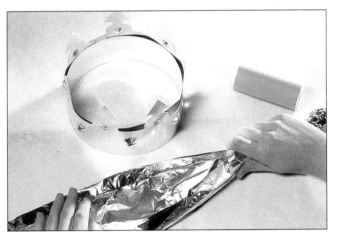

3 ▲ 3. 將此長條銀卡接黏起來以形成皇冠；另切割50×50公分的長條銀色卡紙，將其黏貼在皇冠內側以固定棉紙團。將廚房用錫箔割成60×15公分的寬度，將其擠壓捏皺後黏在皇冠的底部周緣。

建議：另製作一權杖，使用捲曲絲帶來包裹綴縫釘，並在定端黏貼一銀色紙卡。

PROJECT 23

衛生紙盒

所需器材：
白色衛生紙
強力膠水
PVA膠水
厚卡紙
美工刀和切割墊
刷子
鉛筆
直尺
一盒衛生紙

佛洛伊賽基是過去用來創作半透明質感的紙張壓皺藝術；在此單元裡，將我們日常生活中的家居品列為裝飾的物件之一。

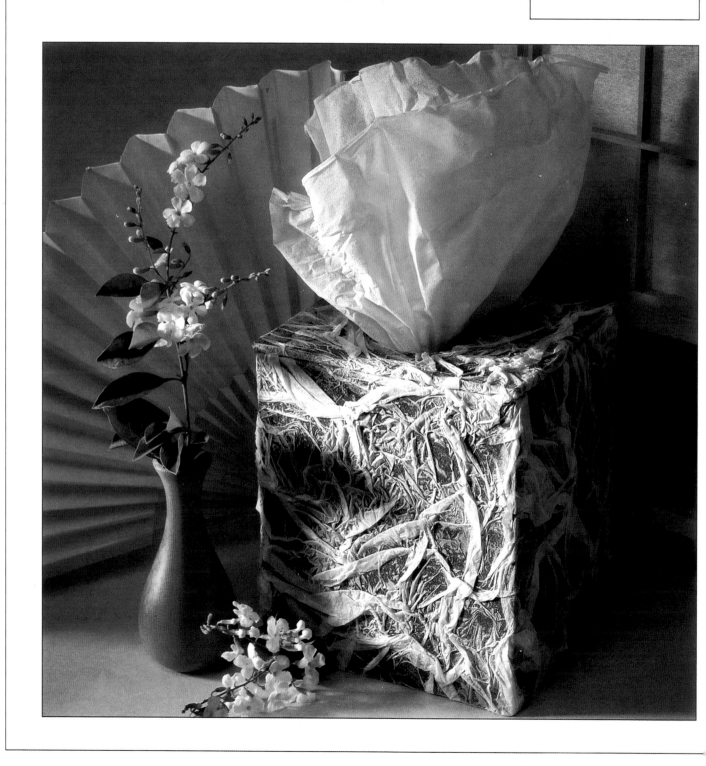

1. 測量衛生紙高度以及其四面所需寬度；作最後刻度時可在每一邊上多增加二公釐，將所有紙卡裁切出來。摺疊紙張的所有痕線，另裁切一紙卡作爲盒蓋，將盒蓋的開口劃出並切割出來。

2. 在紙盒的外部以刷子塗上一層黑色漆料，或使用噴漆亦可；使用強力膠水來黏貼該紙盒以形成一中空盒形。

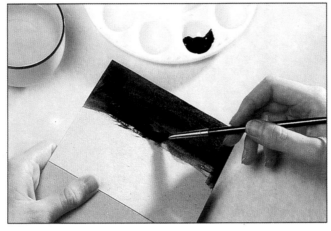

3. 將衛生紙裁剪成比盒面稍大的包裝紙張，記住一次僅包裝一邊；先在包裝面上塗上一層PVA膠水，將衛生紙輕輕捏皺後鋪在包裝面上，施壓將其黏在紙盒上，依照上述方法逐一完成各面。

4. 盒蓋的包裝亦使用上述方式；使用剪刀裁剪多餘的紙張。將盒蓋黏貼在紙盒上。

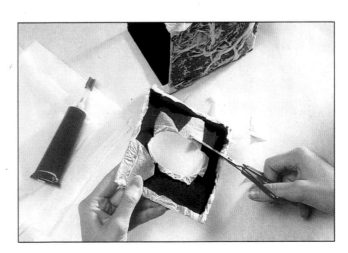

PROJECT 24

鉛筆盒

瓦愣紙製作的鉛筆盒散發著引人注目的質感；當您在其內裝滿高品質的
鉛筆時，它將成爲一件充滿個人風格的禮品。

所需器材：
瓦愣紙
黑色卡紙
美工刀和切割墊
鉛筆
直尺
剪刀
膠水
紙張繫結器
一組鉛筆

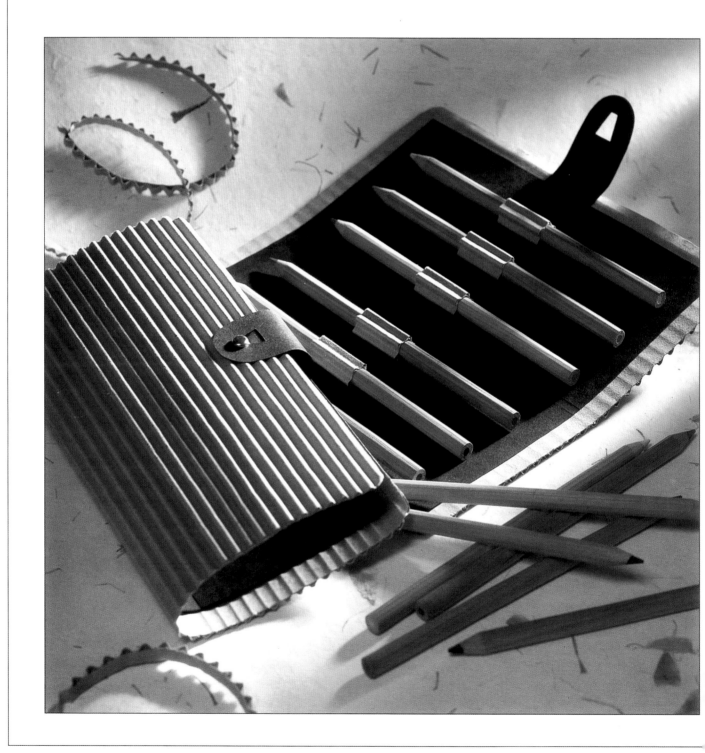

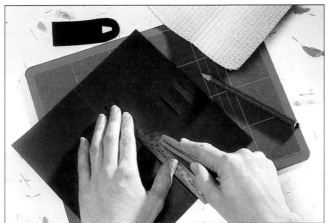

1. 裁切24×25.5公分寬的瓦愣紙一張，在切割時需保持其邊緣的完整；將紙張捲曲圓形後再攤開。另將黑色卡紙裁切成22×20公分寬，在其上切出三公分的長切口，間距一公分處再劃一平行線，之後每組以二公分的間距完成此兩條平行線；持續的以此方式完成黑色卡紙的另一邊。

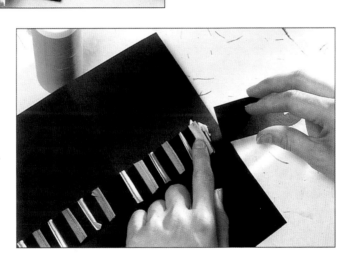

2. 裁切三公分寬的瓦愣長條紙，以此包裹鉛筆寬度後量出一適當寬度作為鉛筆套；將小段瓦愣紙的兩端以刀片切薄，並將此紙片插入黑色卡紙的溝槽內，在黏貼前先將鉛筆套入以檢查是否穩固。

3. 當每一筆套都就定位後，將黑色卡紙反面，使用膠水將每一筆套固定；裁切7.5×3公分的黑色紙條作為鉛筆盒的扣環，並在其上挖出一洞孔以扣住紙張的繫結環，完成後將其黏貼。

4. 將擺滿鉛筆的黑色卡紙置於瓦愣紙的平坦面上，蓋上此鉛筆盒後劃出要作繫結器的位置；將繫結器穿過瓦愣紙後固定在其上。最後將黑色卡紙的背面完整的黏貼在瓦愣紙上。

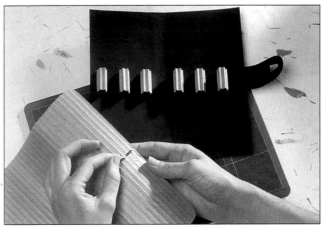

印刷

有數種方式可讓您以非常有效的作法將色料或墨水塗刷至紙張上;其一是模版塗刷,另一是印刷法。一但您完成了適當創作,這兩種方式皆能讓您以最省力的方式作影像的重複印製。浮雕印刷法是將影像自物體拷貝下來並置於其它物件上;此創作方式有非常久遠的歷史:許多遠古的人們利用手繪並以煤煙或赭土石上色來裝飾他們的山洞。

許多〝找到的〞物體皆能成為印刷過程中的事物:有清晰輪廓及葉脈紋路的葉片、以特殊圖案排列而成的細繩、切割成半個的蘋果等;許多複雜設計皆可由物體的雕刻與鏤空而完成。橡皮擦、軟木塞、油布和木頭等皆能以此方式作雕刻,凸起部位即能塗上色料或墨水,之後即可將其壓印至紙張上。

當您要設計一浮雕印刷的圖樣時,應記住印在紙張上的圖樣與實際圖樣是呈左右相反的鏡面效果;如果您設計的圖案裡有字母,或含有左右方向的圖畫時,請確認您作的雕刻已作過方向轉換。

小張的油布紙在一般的美術店裡皆有出售。若您使用油布紙,則同時需使用特殊但不昂貴的切割工具,它們包含:直刀、V字形刀,以及一把U字形刀;第二把是用來切割直線設計,而另兩把則是挖鑿未印刷圖樣的區域。一把銳利的刀子可用來雕刻橡皮擦和馬鈴薯。當您要處理小型的印樣區塊時,未上墨色的印章臺是非常便利的;而較大的圖樣則需要塗刷或滾筒來處理。

印刷法是裝點大片區域的最佳方法,因為它可一再的重覆主題,或作多重的複製;個人的信件組、邀請卡、包裝紙等都能以此方式製作。

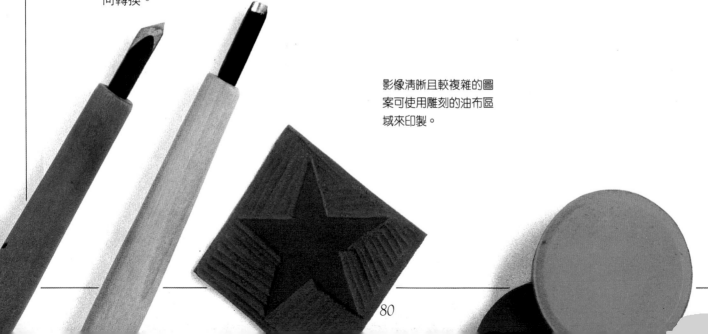

影像清晰且較複雜的圖案可使用雕刻的油布區域來印製。

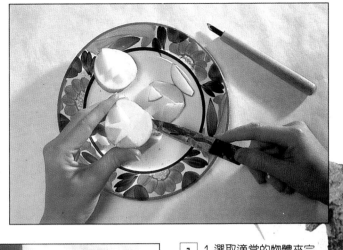

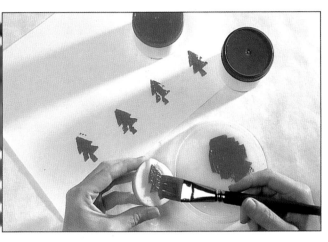

1. 選取適當的物體來完成區域，像馬鈴薯或橡皮擦皆可；如使用馬鈴薯，則需先切割成兩半，利用平坦面來作雕刻；可使用銳利刀或油布切割工具還雕刻設計，凸起部份即是印刷區。

2. 將塗料上至印刷區；色料愈濃則效果愈好。將此區域壓印至紙張上，小心不要拖曳；如果設計的圖案有部份未印出，則您需將此區塊再作修正，否則，重上色料，再加以印製。

在您的設計成爲區塊之前，需確認區塊表面是非常平坦的，如此才能使印樣接觸紙面。

若您使用四方形的區塊，則您將能產生許多不同的變化圖樣；不時的轉動區塊方向，以便讓您完全的瞭解其變化性。

PROJECT 25

充滿秋意的燈罩

所需器材：
厚卡紙
薄紙
燈罩外框
壓克力塗料
葉片
刷子
鉛筆
美工刀和切割墊
噴膠
膠水

葉片印樣是所有印刷圖案中最簡易的一種，但也卻是最具吸引力的一樣；在此紙製的燈罩中，它們將光線以柔和的方式散射出來。

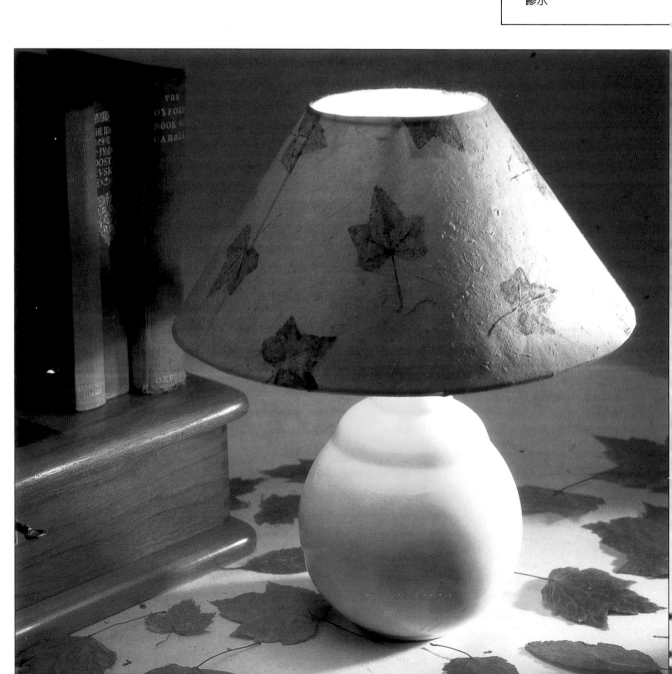

1. 選取幾片有清晰輪廓和葉脈的葉片,使用刷子將色料塗刷至有葉脈紋路的一面上;將此葉片轉印至大張的手製紙上,並用手指施壓以完成葉形。重覆數次的印樣,丟棄此葉片並使用新葉片。

2. 將燈罩外框置於厚卡紙上,輕輕旋轉此框架並以鉛筆劃出輪廓線;在接合處留2.5公分的寬度作重疊的密合。裁切此厚紙卡,另外將印樣的薄紙裁切此相同的外形,但全部周緣預留2.5公分的寬度。

建議:如果您沒有薄的手製紙,棕色的包裹紙亦是非常適合的替代品。

3. 將厚紙卡黏貼出燈罩形;將噴膠噴灑至薄紙的印樣面上,將燈罩外形放至在薄紙上,慢慢捲曲並使表面平坦。

4. 將薄紙的上下端裁出接縫切口,將燈架置於燈罩內,摺疊接縫處以固定鐵架,之後使用膠水作固定。

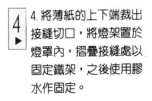

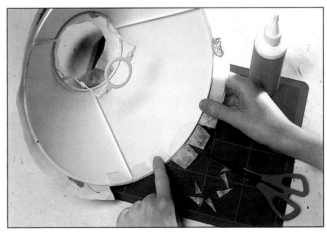

PROJECT 26

骨牌

所需器材：
白色卡紙
正方橡皮擦
雕刻工具
印台
鉛筆
直尺
美工刀和切割墊

骨牌是項非常有趣的遊戲，且也是兒童學習算數的最佳工具；此組明亮
有趣的組合極易完成，不僅可運用各類不同色系的印台，更可以將橡皮
擦當作印樣圖章使用。

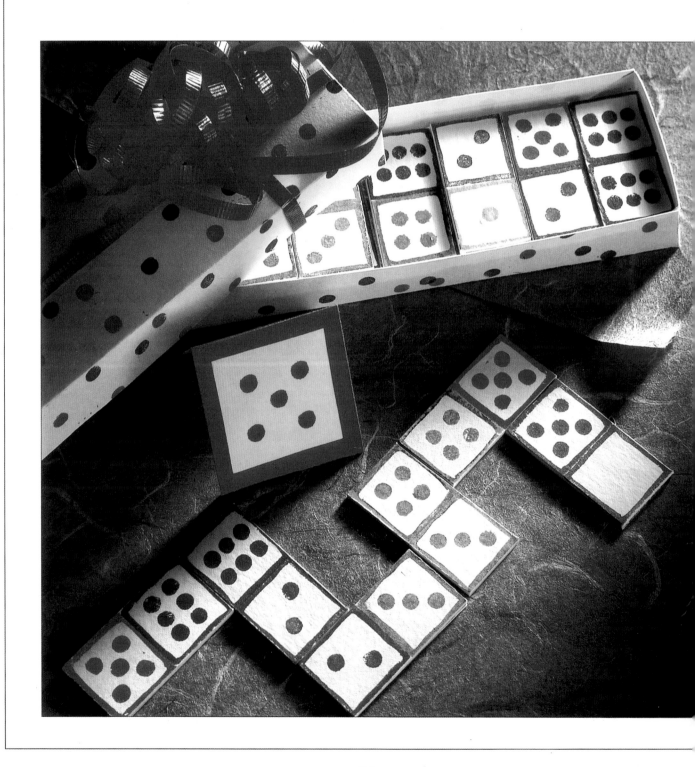

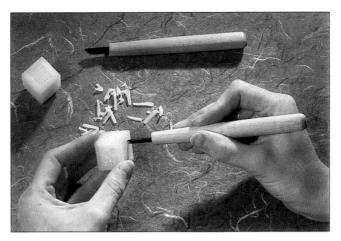

1. 在橡皮擦的一面上劃出二公釐的方形框，使用直刀將框內的橡皮鑿空以形成"O"字形的圖章；在第二個橡皮擦上距周邊二公釐處鑿出一四方形溝痕，並使用U形刀來鑿出圓形圖案，如此即能形成凹陷的圓點和凸起的框邊及平面。

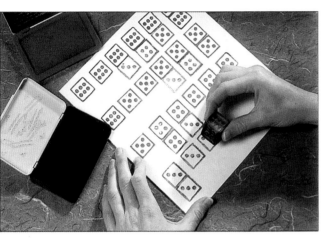

2. 測試每一面的圖形以確認線條皆非常清晰，如有必要則可再重新加重線條刻痕。
在白色厚卡紙上印出一列七個〝6〞字形，每印一次即加一次墨色，第七個〝6〞與第六個〝6〞相連。使用不同的色澤來印刷〝5〞，並將一個〝5〞字形與〝6〞緊密連在一起；持續的重複上述動作，如此才能創作出28對相連的骨牌，最後的數字是兩個〝0〞相連。

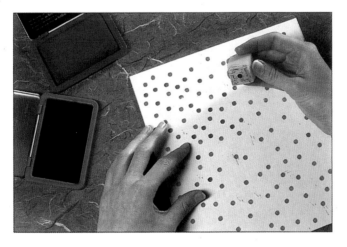

3. 當墨色快乾時，取出另一塊新橡皮擦以便鑿出凸起的一點，即不鑿出邊框；將此白卡翻面，使用此圖章在其後以隨意點方式作雙色點的印刷；應注意的是，儘量將卡紙上的隨意點間距縮小，如此才不會有正反面錯置的情況出現。

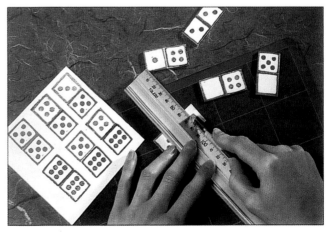

4. 使用尖銳刀片來切割此骨牌，並儘量以線條為切割基準；取出另一張新白色卡紙，並依造骨牌反面的製作方式在其上作點的印樣。量出骨牌紙盒的大小，請參閱第154頁〝紙盒製作方式〞，如果此組合是給小孩童使用時，可在其上作出適合兒童的標籤裝飾。

PROJECT 27

書本印記

書本印記，是一種可讓自己所鍾愛的書籍不至因遺失而無法找回最吸引人的書本記號；如果此設計看起來太過顯眼，您可從本章前面的圖案中找尋適當的圖樣來製作。

所需器材：
白色紙張或標籤
鉛筆
描圖紙
雕刻工具
油布
印墨
刮鏟
滾筒
直尺
美工刀和切割墊

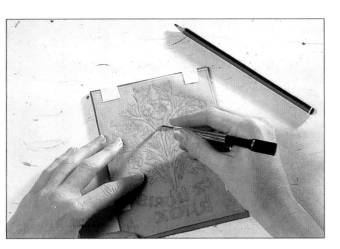

1. 將圖案描繪至描圖紙上，並在其下空白處寫出姓名；轉印此圖樣至15×12公分的油地氈上，記住圖案必需是反轉圖形。

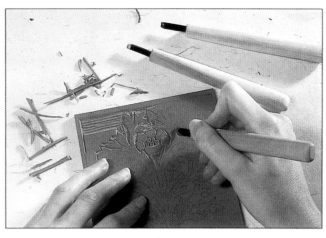

2. 使用直刀來切割設計中的線條部份；運用U型刀來鑿出無圖樣的區域，最後以V型刀做細部的修飾。

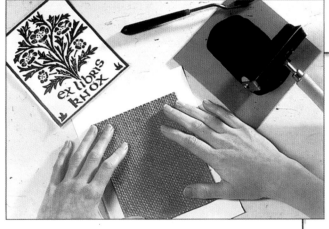

3. 將油墨倒至油布浮雕板上，並在其上作均勻調整；藉由壓印圖樣至廢紙來測試圖樣是否清晰，之後將其印製白色紙張上或相連標籤上，檢查墨色是否足量，因應需求準備適當的墨量。當圖形完全風乾後，將書本印記裁切整齊。

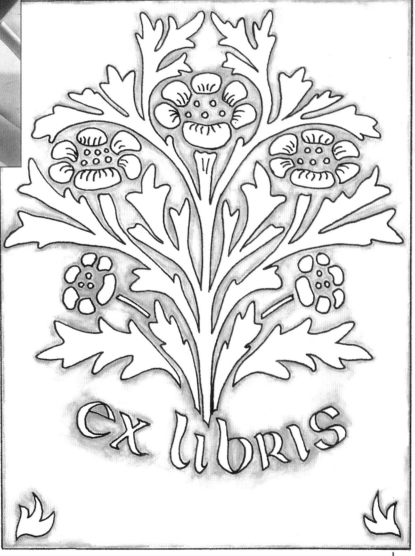

模版塗刷

在飾品的印刷上，模版設計是非常實用且相當簡易的方式。首先，將圖案文字鏤刻在卡紙或安全膠片上，之後透過此模版作塗刷動作，則此圖案即會印在您所需的飾品上。您亦可購買已鏤刻好的模版圖形，但是，所要給您的建議是，親自製作一張自己所需的圖案是非常簡單的。

當您設計模版圖形時，切記一定要在圖案卡紙間留下〝橋界〞，以免切割後導致斷裂；此模版圖案通常會形成一個很有風格的影像，而最佳的模版設計一般亦是最簡易的一種。

大部份手工藝店所銷售的是一種由蠟卡製成的模版，您可以使用鉛筆將圖案轉印至其它地方；然而，您亦可使用安全膠片來製作，此工具一般可在辦公室或供應店取得。上述的兩種方式皆可作擦拭清潔，並可重覆使用。而安全膠片的另一優點是，您可以將其置於圖案上再行切割，之後再把它套在所需印刷的地方；安全膠片的最大優點是可使用兩種以上的色彩。使用壓克力顏料作印刷是最適宜的，因為它們具有快乾的特性。在塗刷色彩時，應以均勻一致的顏彩來印刷，以免顏料滲透模版而毀壞圖案設計。在您作塗刷動作時尚須注意一點－不要讓模版移動；因此您可用隨意撕膠帶來固定，另外須察看模版是否平整的貼在紙張上。

模版印刷亦可使用在其它媒介上；您可將相同一塊模版圖案印刷在織品、木頭或牆上。將一個設計製作出許多份的複本亦是非常理想的方式因為您可應用在不同用途上－如邀請卡、問候卡等。模版設計同樣的可使用在盒子、筆記本的裝飾上，甚至可印製在您自己設計的包裝紙上。若欲找尋新圖案的靈感，則可嘗試本書中其它章節裡的圖形和設計。

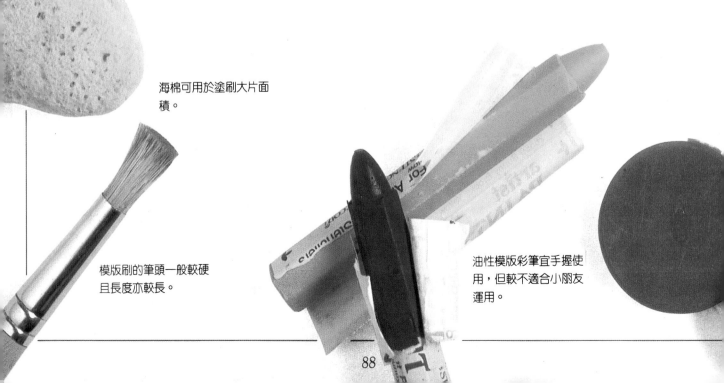

海棉可用於塗刷大片面積。

模版刷的筆頭一般較硬且長度亦較長。

油性模版彩筆宜手握使用，但較不適合小朋友運用。

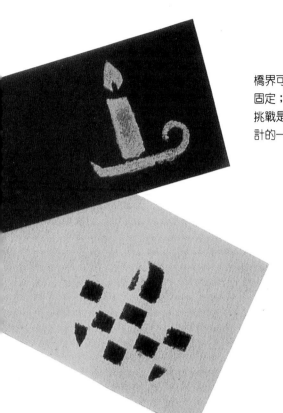

橋界可將模版圖形作一固定;模版設計的最大挑戰是將橋界其列入設計的一部份。

切割下來的模版碎片亦可作爲非常有反轉樣版。

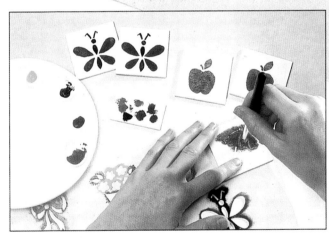

1. 使用鋒利小刀來裁切設計圖樣,切記不要將橋界割斷,同時亦不要將不必要部份裁出;以直角角度來執美工刀,如此即不會出現特殊角度。

2. 將模版置於紙張上,並以膠帶固定;在刷子上沾上塗料並將多餘水漬輕觸於廢紙上。使用輕筆觸在模版內作上色的作業,記住由設計邊緣塗刷至中心處。除去模版後應加以清潔以便再次使用。

PROJECT 28

圖畫卡

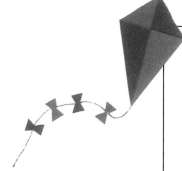

所需器材：
白色卡紙
膠紙
鉛筆
直尺
美工刀和切割墊
壓克力塗料
描圖紙
賽璐璐片
模版刷
隨意撕膠帶

這些明亮的色卡最適宜作〝記憶遊戲〞的工具，每此翻出兩張以找出相同花色的一對色卡；兒童們將很容易的認清這些主題。

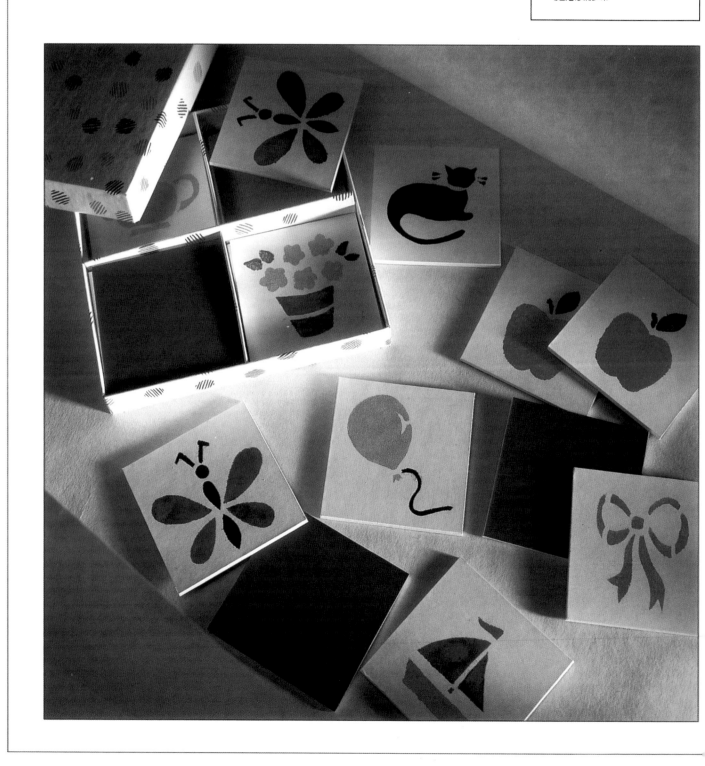

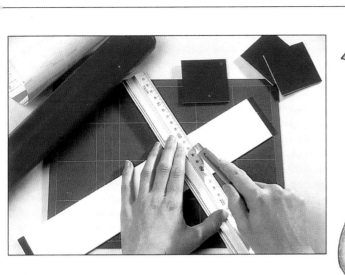

1. 將白色厚紙卡的一面
貼上膠紙（或一張包裝
紙），之後裁切成6公
分正方二十個。

2. 將圖案的分割形式描
出以利模版製作；在賽
璐璐片下墊上一張廢紙
（可防止滑動），描圖
紙置於其上，在最底下
放置一張切割墊。利用
尖銳刀片來裁切外形。

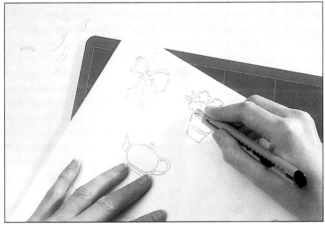

3. 將模版套在卡片上；
刷子沾上塗料後將多餘
水漬除去。以點描方式
作塗刷，並注意塗料不
要滲入模版下以免弄髒
圖樣；塗刷第二道色澤
時應以隨意撕膠帶將不
上色區域蓋住。同樣花
色製作兩張以完成十對
紙卡。

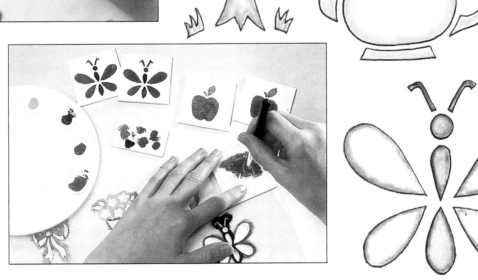

PROJECT 29

菜單卷軸

所需器材：
白色紙張
賽璐璐片
鉛筆
描圖紙
美工和切割墊
壓克力塗料
模版刷
隨意撕膠帶
絲帶

手工製菜單可添增用餐情趣，不論此時此刻是否聖誕節或僅是一特殊舞會的晚宴；爲了確保完成品的潔淨，一種顏色有一張模版。

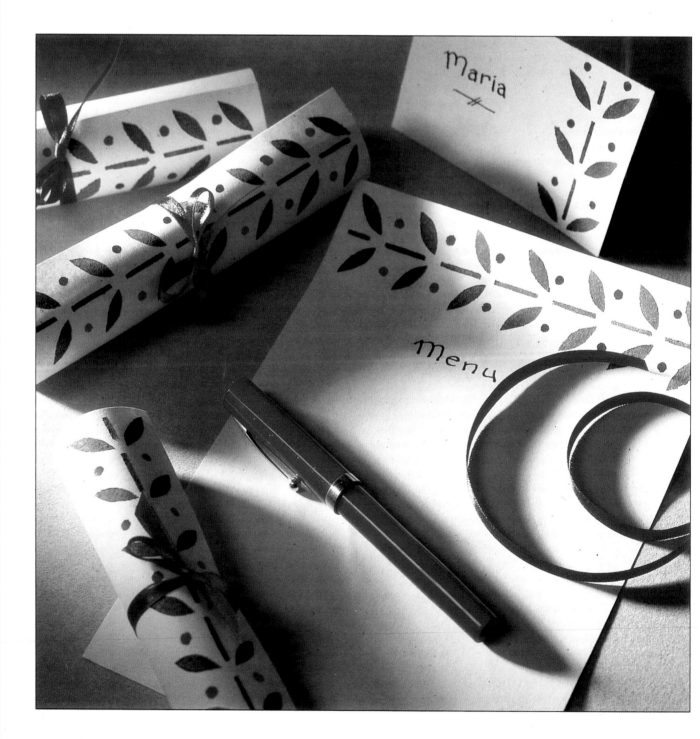

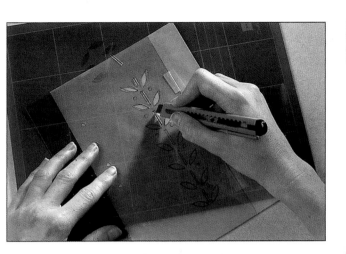

1. 將圖樣描繪至描圖紙
上並在離邊線二公分處
劃一垂直平形線；在賽
璐璐片下墊一張廢紙，
描圖紙置於賽璐璐片上
並將其上的垂直線對準
賽璐璐片之邊線上，並
以膠帶作固定。切割圖
形前亦應將切割墊置於
最下面，先切割小圓
點，之後再切割葉片和
葉梗。

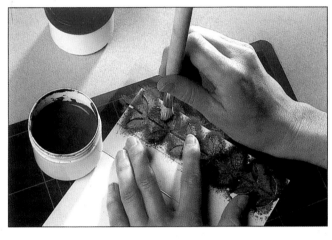

2. 將白色紙張裁切成16
×22公分（或使用已裁
切好的書寫紙亦可）；
將模版固定在紙張上。
將刷子沾上綠色塗料並
輕輕的將多餘水漬除
去，以點描方式來塗線
色葉片和葉梗，切記勿
讓塗料滲入模版下。

建議：可使用卡紙作模
版、或運用堅硬紙張來
作固定紙。

3. 當第一道色料風乾後
，翻轉賽璐璐片並使用
相同作法沾上紅色塗料
來作小圓點的塗刷；使
用毛筆和自來水筆在圖
案下寫上荼單兩字。將
每張荼單捲起並以絲帶
作綑綁。

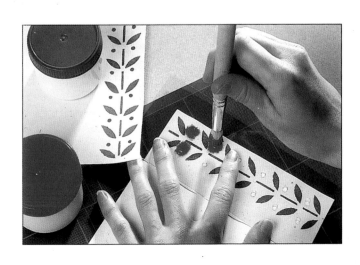

PROJECT 30

相簿

所需器材：
黑色卡紙
賽璐珞片
美工刀和切割墊
銀色壓克力塗料
海棉
打洞器
直尺
絲帶
膠水
雙面膠

照片充滿著寶藏式的回憶令人回味無窮，而家庭自製的相本更提供了風格迥異的保存意義；以模版所作的邊線圖樣係使用海棉所完成，且同時亦能應用在各種角落邊上。

1. 將黑色卡紙裁切成29.5×21公分長矩形二十二張，另剪裁相同尺寸賽璐璐片兩張；切割4×21公分黑色紙卡作爲前後封頁的書背。

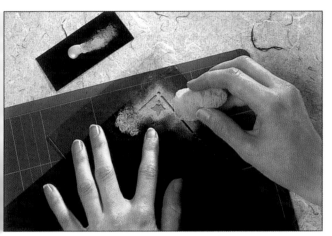

2. 轉印圖案至描圖紙上，在賽璐璐片下方一張廢紙，其上放描圖紙並以膠帶作固定，之後以刀片作圖形切割；將模版置於黑卡上，以海棉沾少許銀色塗料至設計區域。重複此作法以完成其它卡紙，並旋轉模版至不同角落上。

3. 將模版印樣成完整矩形於卡紙上；剪切21公分長的雙面膠並將其黏貼在賽璐璐片上，使用更多雙面膠來黏貼書背長條，以完成前封頁。依照上述作法以完成後封頁。

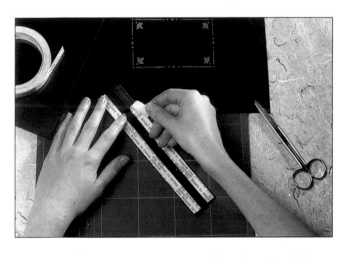

建議：如果您要營造出相片的立體感，可使用模版在周邊加上框。

4. 使用打洞器將後封頁作出洞孔，之後將絲帶穿過；在其它卡紙的相同位置上作出洞孔，並將絲帶陸續穿過，爲了使書冊更加穩固可在洞孔中加入少許膠水。等到所有相本頁都穿過絲帶後，將前封頁打洞，待絲帶穿過後以蝴蝶結作綑綁。

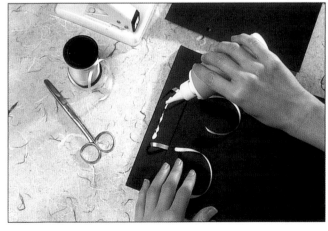

手工染色

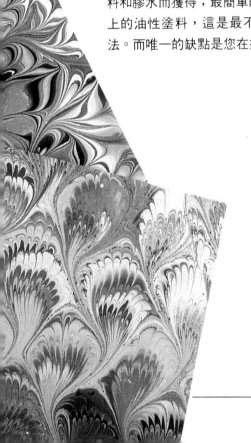

手工染色(marbling)的名稱由來是因爲圖樣的螺旋花紋與大理石花色頗爲相似,且在它的創作歷程中一直有著極高的技術評價。

在日本,利用漂浮水面的油墨來作紙張印樣花色的技術被稱爲suminagashi,且此藝術一般爲皇家裝飾所保有;土耳其人則運用加膠濃水,並將此手工染色法命名爲艾伯魯(ebru)或雲的藝術;在奧特曼,此技藝被視爲國家秘密,而他們亦將重要文件記錄在手工染色紙張上;當手工染色的技藝傳佈至十六世紀的歐洲時,染色紙張的商業價值鼓舞了手工藝技師,他們學會以量制價,此外,在訓練徒弟們技藝時亦僅傳授一種技法,以便創造出廉價且一致的勞工來爲他們工作。

今日,手工染色的效果已可藉由溶合不同的塗料和膠水而獲得;最簡單的方式是使用在水面上的油性塗料,這是最不昂貴且最快速的方法。而唯一的缺點是您在塗料過程中無法作有

效的控制,且亦只能創造出簡易的圖樣。第31頁的作品範例〝風箏〞,即是該方式的圖解。

藉由濃膠的使用,手工染色的質料可獲得較佳的掌控;最好的組合方式是將油性塗料滴在薄壁紙膠上,之後您即可運用梳子或烤肉籤拌動塗料以作出一些古典圖案。

水藻式水溶性色料技法是三種作法中最複雜的一項,但確能該染色者創造出最精細的圖紋;而創作的困難度在於前置作業。膠水需事前先準備,溶合水藻和水而得;經過十二小時後再以報紙條從水面上輕輕擦過。而紙張亦有其前置的準備動作,即需先改變紙張的表面性質一使其可固定塗料;在染色前先將印樣紙浸泡在明礬溶液中並讓其風乾。水溶性塗料則需與牛膽汁作混合以便讓其飄浮在水面上。所有的這些手續雖看似複雜,但它們絕對是有其代價的,尤其是當您獲得完美結果時。

經由手工染色創作出的紙張可作爲多用途的裝飾紙:包裝書籍、盒子、燈罩、圖畫框、以及任何值得注目的器具。

您可自行製作染色工具組,將裁縫釘置於兩張厚卡紙間並以雙面膠作固定即能作出梳子和耙子;而耙子的耙齒密度應較疏子寬些。

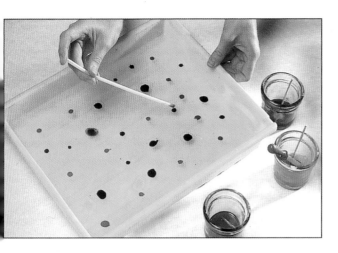

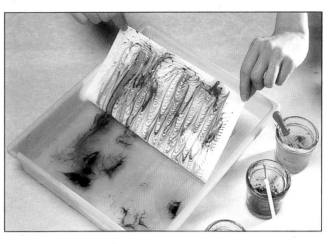

1. 備好膠水後將其散佈在水盆內;將紙張裁切成水盆大小,如果您要使用水藻式染色技法,則需事先將紙張浸泡於明礬中。將塗料準備好,若使用油性塗料則應與松節油作混合稀釋,若運用水性塗料則須加入牛膽汁。使用一截紙條來掃過膠水的水面以打散其表面張力;使用吸管將塗料滴在膠水上,之後即可運手耙子、或梳子來創作所需圖案。

2. 將紙張平鋪在水面上,並確認無任何氣泡產生;掀起紙張後將其置於水龍頭下作沖洗以除去膠質。將膠水上的塗料清理乾淨後再重複上述動作以完成另一張染色紙。

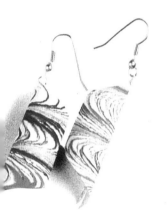

即使是最小張的染色碎條亦能製作出美麗大方的飾品,如耳環、或串珠。

螺旋圖案
將耙子作上下滑動,之後再運用烤肉籤作圓形劃動。

六點活字圖案
使用耙子作上下移動,再改為左右的移動,之後利用梳子做上至下的劃動。

濃膠式圖形
使用耙子作左右移動後改為上下移動。

PROJECT 31

風箏

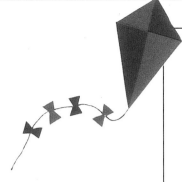

所需器材：
白色卡紙
吸管
油性塗料
松節油
木串鐵
6公釐綴縫釘
錐子
膠水
美工刀和切割墊
細繩和絲帶
窗簾環

此張美麗的風箏圖形是利用簡易的〝漂浮水面的油性塗料〞染色技法所製作；此作品最適宜大人小孩一同製作並一同遊玩。

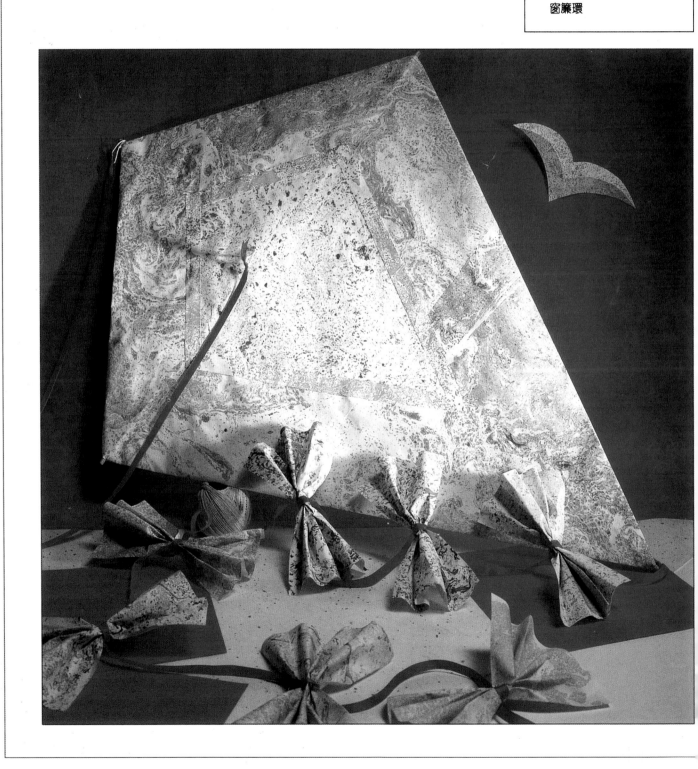

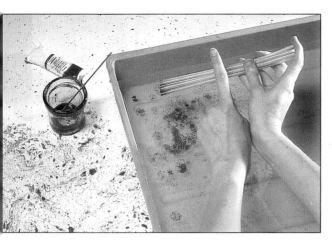

1. 水盆裝滿水；將油性塗料與松節油作稀釋。使用一束吸管將塗料吸至水面上，使用木串籤攪拌後紙張平鋪在其上；掀起紙張後再置於水龍頭下作清洗。準備十張A3紙。

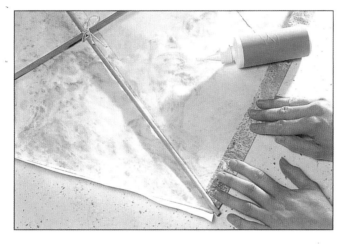

2. 裁切85公分和63公分長的6公釐綴縫釘兩段，在兩端上各鑽上小孔；將兩段以十字交錯形擺置，小段綴縫釘並置放在長段綴縫釘三分之一高處，將細繩穿過所有洞孔並拉緊打結。在風箏框架的上、中、下三段各作一迴圈。

3. 將染色紙合組成大張紙，框架置於紙張中心，並在紙張周邊各預留二公分寬度；調整菱形以便讓框架線可黏貼在菱形紙張的摺疊接縫處內。注意要讓紙張拉緊。

4. 在框架交接處的染色紙上鑿一小孔，並利用細繩作一迴圈；裁剪150公分長的絲帶一條，一端綁在風箏的中間迴圈上，而另一端則綁在頂端迴圈上。在絲帶中間套入一窗簾環（如圖所示），並將風箏線綁在其上；當您在放風箏時即可因應需求來調整此套環。

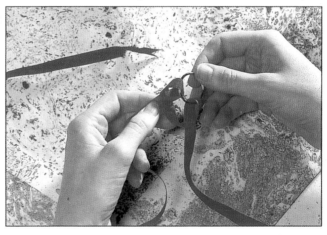

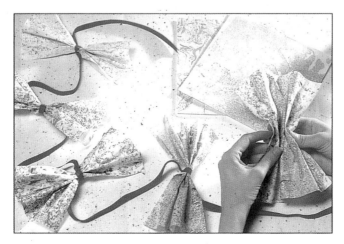

5. 裁切350公分長的絲帶作為尾部使用，另將染色紙剪成20公分正方數張；將每張紙從中間捏緊以形成蝴蝶結形式，使用絲帶做綑綁，於間距25公分處再作一次，並依需求重複此動作。將絲帶綁住風箏框架的尾部。

PROJECT 32

餐墊組

所需器材：
白色紙張
厚卡紙
壁紙膠
染色工具
油性塗料
松節油
雙面膠
美工刀和切割墊
直尺
壓克力亮漆

美麗的染色紙張非常適宜作框邊處理，尤其當您將其運用為餐墊組合時，將羨煞所有在場一同用餐的賓客們；本範例中的設計是將色料印刷至壁紙膠上。

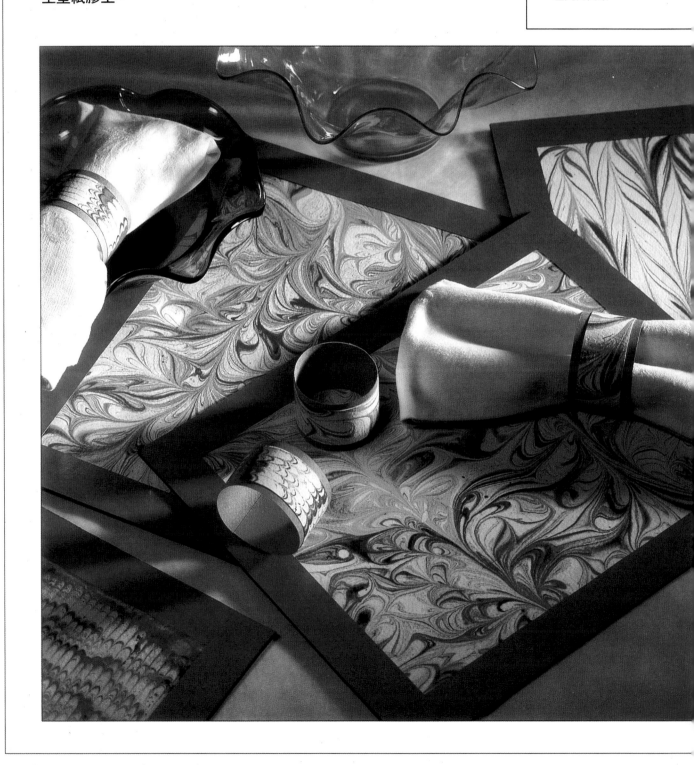

1. 使用壁紙膠來混合膠水（請參閱第97頁），將其滴入深水盆中；裁切與紙盆大小相當的紙張，至少需30×25公分。將油性塗料與松節油作一稀釋，使用吸管將塗料吸至膠水上；運用梳子或木串鐵來創作圖紋，之後將紙張鋪於水面上。掀起紙張後將其置於冷水龍頭下沖洗。

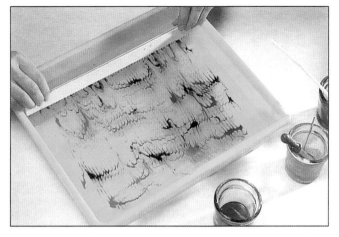

2. 裁切30×25公分的紙張作爲框邊使用，量出2.5公分的寬邊並切割下來以成爲一中空框形，另剪裁30×25公分的厚紙卡作爲襯底紙使用。

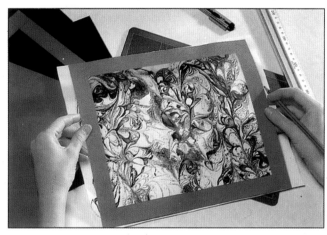

建議：利用小片碎卡紙和染色紙來製作餐巾環。

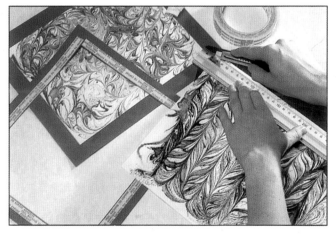

3. 利用框形來找出染色紙的最佳圖案，之後將其裁切成29×24公分的矩形；經框形背面黏上雙面膠，並將其貼於染色紙上。

4. 在框邊的染色紙上塗一層壓克力亮漆；翻面後於其上四邊黏貼雙面膠，另於中心處亦貼上雙面膠帶，撕下雙面膠後將其平坦的置於黑色卡紙上，平坦經壓以確保表面的平滑。運用相同手法完成一系列餐桌墊組合。

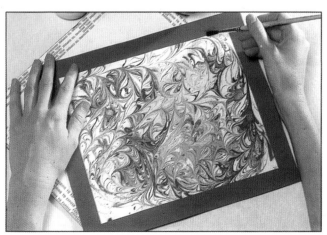

PROJECT 33

書籤

所需器材：
白色卡紙
染色工具
明礬
水藻膠
染色塗料
直尺
美工刀和切割墊
膠水
刺繡棉線
金線

古典的染色技巧多與傳統書籍的裝訂裝飾有關，因此若要充份運用染色紙的碎紙條，則最好的方式莫過於製作優雅大方的書籤卡。

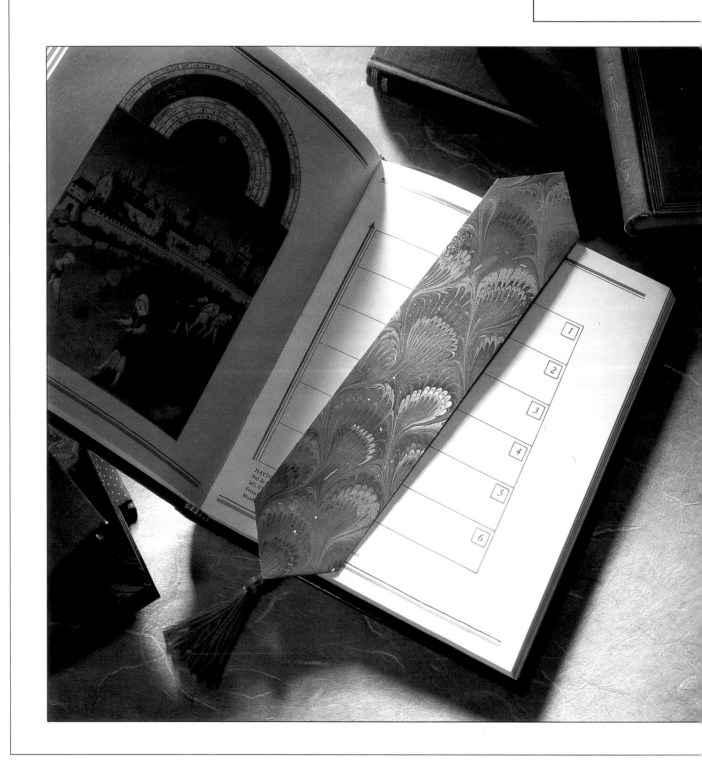

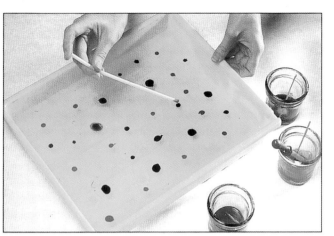

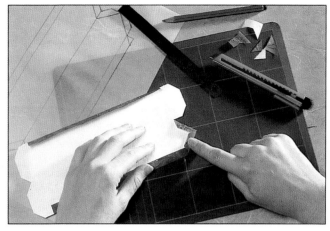

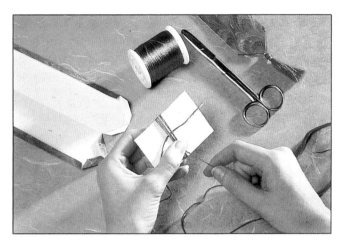

1. 混合膠水後將其滴入水盆中，經過十二小時左右再行使用；先將紙張浸過明礬並讓其風乾。稀釋塗料，使膠水的表面張力擴散；滴入塗料後以梳子作出圖紋。

將紙張鋪於水面上，掀起後將其置於水龍頭下以清洗膠質。若欲瞭解進一步資訊，請參閱第96頁和第97頁。

2. 將底下的圖形放大125%，之後轉印至染色紙上；按照摺線逐一將圖形上的接縫線作一摺疊。

3. 將五公分長的刺繡棉線橫過卡紙，之後作棉線的捲繞動作；將棉線從卡紙卸下，在一端綁上金線，另用剪刀將棉線作一剪裁以成流蘇狀。將五公分的線頭黏貼在畫卡中，之後順著摺線逐一將其密封黏貼；最後再將書卡壓平。

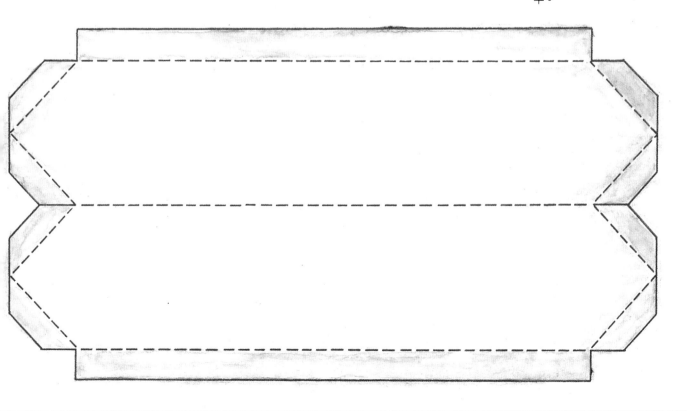

紙張貼花

紙張貼花係指，將裁切剩下的碎紙塊黏貼至背景物上，以創造出充滿活力的景象或裝飾性圖案的一種技藝；紙張貼花所使用的基本技巧有裁剪和組合，如此即可形成充滿吸引力的設計。它同時具備了色紙拼貼和剪紙的特色與技巧。

許多歷史悠久的民間傳統文化多包含有剪紙和貼紙的技藝；在歐洲，各不同國家在碎紙創作成裝飾圖案的發展過程中皆有顯明的地方風采。

波蘭傳統的剪紙和組合技藝稱爲威辛那基（wycinanki），並包含數種獨特的宗教風格，有些則將單一色彩的主體置於對比色的背景上；科利（kodry）則是將一系列明亮色彩運用來強調圖畫式拼貼畫；將圖形剪裁下來，之後逐一緊密相連在背景上以創造出繁複的景像，如拿著婚禮花束的賓客；羅威茲（lowicz）的名稱由來是依據波蘭所在區域的名稱而命名，它的創作特色是將紙張以堆疊方式黏貼在背景上，並以此營造出深度感。

本章中所使用的技巧包括有，簡易切割、黏貼、將紙張圖形堆疊至生動活潑的陀螺組合、優美壓花中、以及圖形更加複雜的古典雙鯉魚圖案中，鯉魚圖案中的空白間隙亦是該設計的一部份。

在任何一種紙張貼花的範例中，在您將紙張黏貼之前都應該事前作好設計圖的規劃，如此才能更確定所有切割圖形皆能接合在一起成爲完整影像；您選擇的紙張顏色、厚度和表面質材都將影響到成品整體。

本章中的所有作品範例皆需使用銳利刀片、和小剪刀來切割外形和碎片；波蘭在某一時期中，其政府當局沒收了所有刀剪，但是其人民仍繼續以羊毛大剪來從事自己的剪紙藝術。

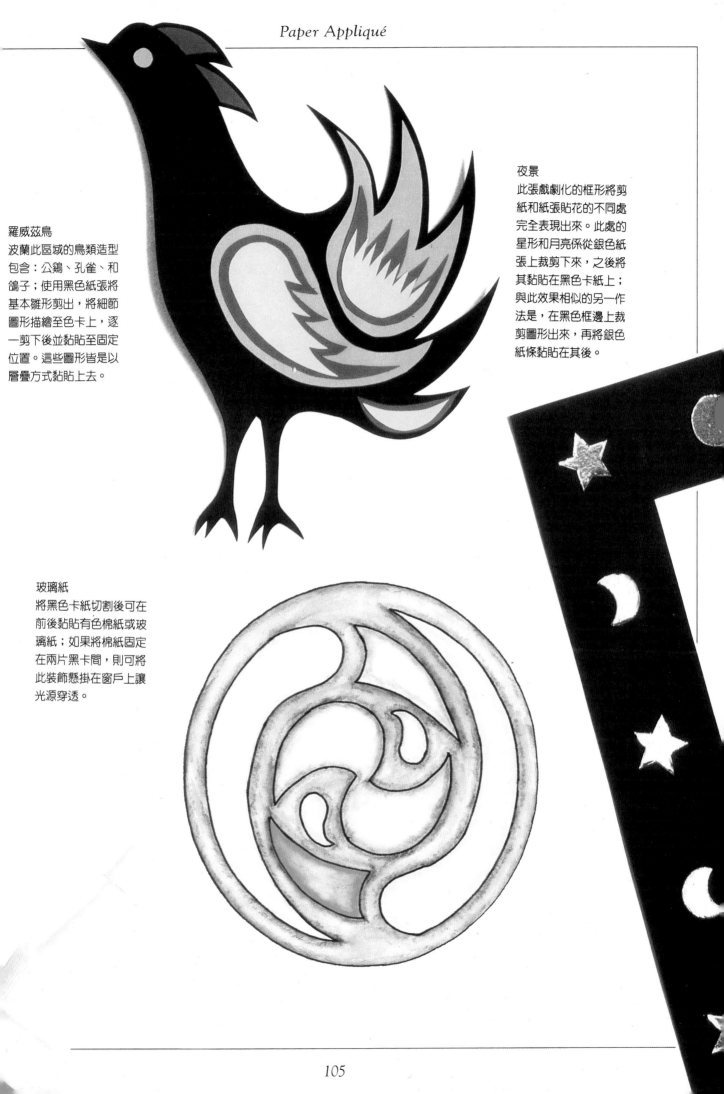

夜景

此張戲劇化的框形將剪紙和紙張貼花的不同處完全表現出來。此處的星形和月亮係從銀色紙張上裁剪下來，之後將其黏貼在黑色卡紙上；與此效果相似的另一作法是，在黑色框邊上裁剪圖形出來，再將銀色紙條黏貼在其後。

羅威茲鳥

波蘭此區域的鳥類造型包含：公雞、孔雀、和鴿子；使用黑色紙張將基本雛形剪出，將細節圖形描繪至色卡上，逐一剪下後並黏貼至固定位置。這些圖形皆是以層疊方式黏貼上去。

玻璃紙

將黑色卡紙切割後可在前後黏貼有色棉紙或玻璃紙；如果將棉紙固定在兩片黑卡間，則可將此裝飾懸掛在窗戶上讓光源穿透。

PROJECT 34

旋轉陀螺

所需器材：
白色卡紙
色卡
圓規
鉛筆
剪刀
膠水
綴縫釘
削鉛筆器

對於孩童來說，陀螺有著無比的吸引與樂趣，此處所顯示的是一組充滿色彩活力的範例；當陀螺旋轉時色彩跟著變化，尤其以彩虹圖形裝飾的。

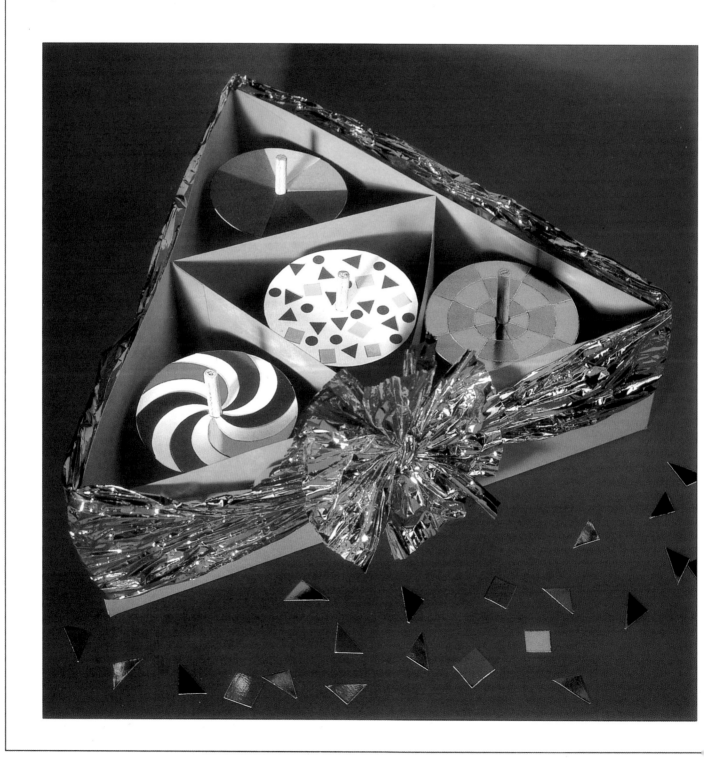

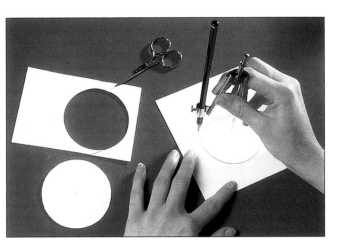

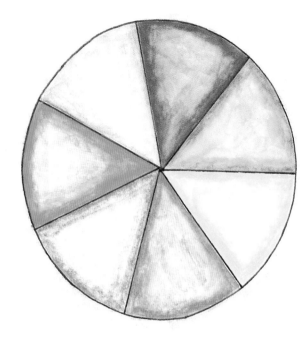

1. 在白色卡紙上利用圓規劃出直徑7.5公分圓形數個；使用剪刀裁出圓型。您可同時製作數個陀螺。

建議：禮物盒以三角形有盒蓋的形狀作成，其內並非割成四個三角形系列。

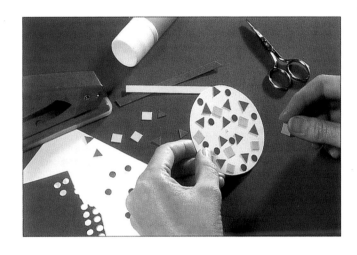

2. 從色卡上剪出所需圖形，並將其黏貼在圓形上。彩虹色系的製作方式是，運用上面的圖形裁剪七片相同大小的色塊；色塊貼花的陀螺則是從色條上將三角形和正方形剪下，圓形是利用打洞器所作，之後逐一將色塊黏貼而成。

3. 將6公釐綴縫釘裁切為8公分長，以修鉛筆器將一頭削尖，但不要太過銳利，尤其是要給小朋友遊玩時更應格外注意；使用綴縫釘來作出陀螺洞孔。

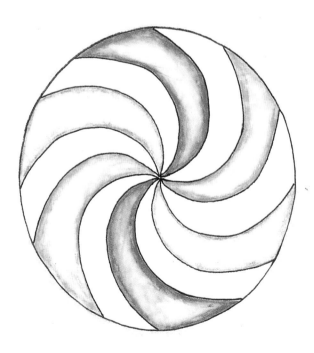

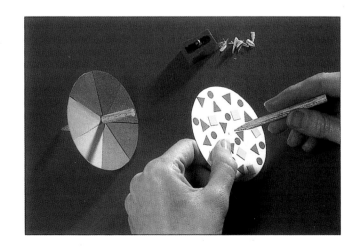

PROJECT 35

壓花器

所需器材：
三夾板
吸墨紙
厚卡紙
遮蔽膠
描圖紙
鉛筆和直尺
錐子
美工刀和切割墊
螺栓和栓帽

壓花可製成美麗卡片，而花瓣則是造紙的題材之一；壓花器材本身因其
上是由紙張貼花所形成的壓花形而顯得格外突出

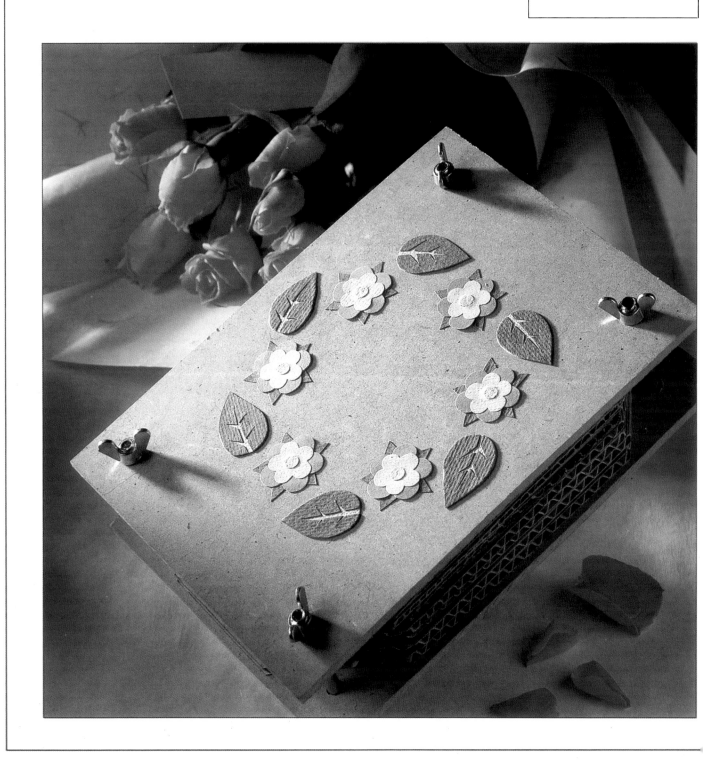

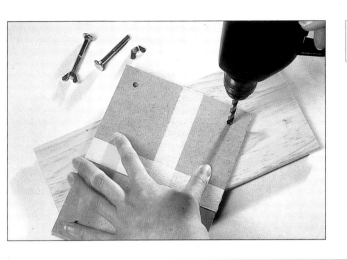

1 ▲ 1. 裁切15×30公分長形
三夾板兩塊,將兩塊合
併一起後在離邊二公分
處作出記號;在鑽孔前
先於底下置一碎木板,
並以錐子在夾板上鑽出
螺栓寬度。

2 ▶ 2. 將圖案轉印至色紙或
色卡後以小剪刀、或刀
片切割出圖形,另使用
打洞器在花朵上作出洞
孔。

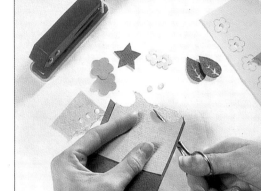

3 ▲ 3. 在夾板上以圓形的排
列方式來黏貼六片葉片
和六朵花,沾膠水時應
一次黏貼一項。

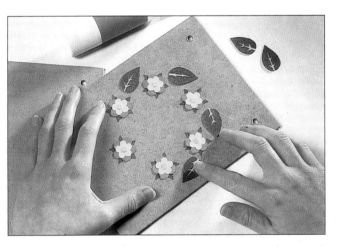

4 ▶ 4. 將吸墨紙和厚紙板材
切成14×19公分長矩
形,另使用直尺或45度
三角板來切割四邊角
落;組合壓花器,在兩
張吸墨紙中夾上一張厚
紙板,依需求放入吸墨
紙,之後將螺帽套住並
旋緊。

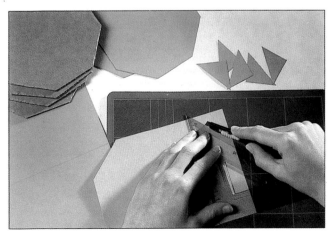

PROJECT 36

黃金雙鯉魚

所需器材：
白色厚卡紙
色卡
描圖紙
鉛筆和橡皮擦
圓規
剪刀
美工刀和切割墊
牙籤
膠水
刷子
壓克力亮漆

色塊的運用可營造出大片的圖畫影像，在此範例中鯉魚的裝飾圖形產生非常好的效果；黃金雙鯉魚在中國圖案象徵中代表好運。

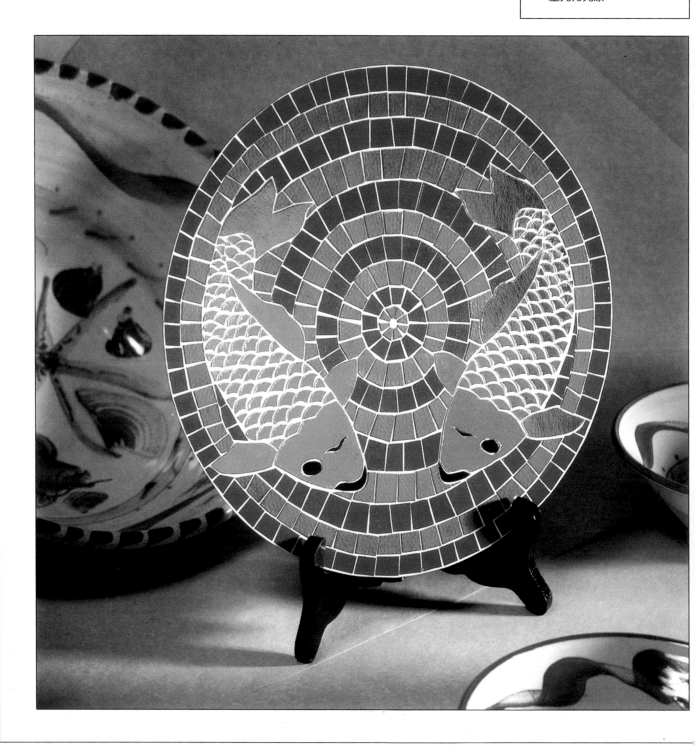

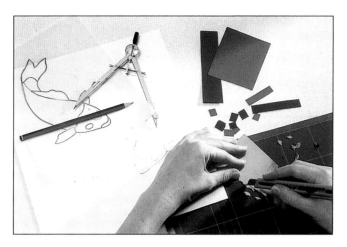

1 1. 在白色厚卡紙上劃出
直徑25公分的圓形;將
魚形圖案描繪至卡紙
上,並將另一隻以反轉
方向劃出,以使兩隻黃
金雙鯉魚以相對方向呈
現。另使用描圖紙將魚
身上的大片面積自金色
卡紙上裁切下來,細節
部則以銳利小刀作處
理。運用剪刀裁剪藍色
和綠色紙條,之後再將
其切割成小碎片。

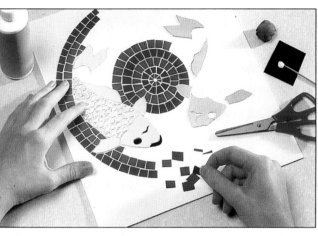

2 2. 先將大片的魚身黏貼
起來,之後是鱗片部
份,卡紙上的鉛筆線條
應以橡皮擦拭去;利用
牙籤來沾膠水以利碎片
的黏貼。將藍色和綠色
碎片沿著圓周作黏貼,
最中心的同心圓部份應
依照需求裁剪成適當角
度;此外,緊臨魚身部
份亦應作適切剪裁。

3 3. 將圓形盤剪下,並在
其上塗一層壓克力亮
漆;若您要將此圓盤懸
掛起來時,應在背面黏
貼鐵線

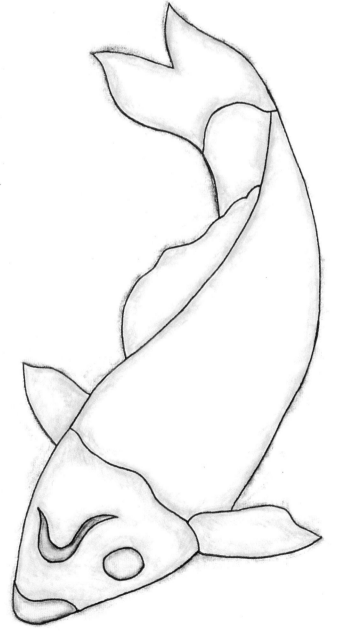

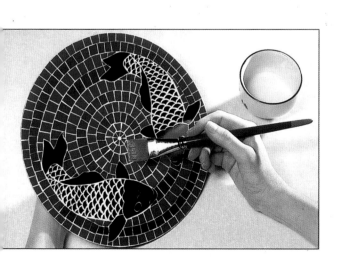

翩式捲紙

對於將紙張裁剪成長紙條、捲成不同形式、再將其組合成精緻細巧的設計等一連串事項，充滿著令人好奇與探索的慾望；不論您好奇與否，翩式捲紙一直以來都帶有著風潮。在中世紀時代，當敎堂的委託經費不足時，翩式捲紙的技藝即成爲金、銀裝飾細工中最不昂貴的替代品和模仿品了；幾世紀以來，它又再次因維多莉雅時期婦女們的喜愛而風行起來，該時代的仕女們將此技術當作靈巧與耐心的象徵。

耐心是必備的技巧之一；而翩式捲紙並不適合要求一致成品製作的人們來從事的技藝。雖然紙條可被裁切成適合捲紙器的任何寬度，但手指適度的靈活度亦是該項技藝成功的因素之一。如果此兩者皆能充份的發揮，則成品將呈現出完美且令人稱羨的創作。

翩式捲紙條在許多手工藝品店中皆有銷售，但若您無法買齊所需，則自行製作亦是相當簡易的作業；選擇材質較好的紙張，如此才能在您捲曲時保持所需外形，此外最好準備適量的系列色彩。利用銳利美工刀和鐵尺順著紙材紋路來切割寬五公釐的紙條，大部份塑型時所需的長度約5至15公分之間。

用來捲曲長紙條的捲紙工具將決定造型中心圓的大小；木製調酒棒、或彎曲的迴紋針是最適當的捲紙工具。有兩種類型的捲紙形式：一爲密合或盤繞式，使用膠水將其定型；二爲卷軸式，具有寬鬆形狀的開放形式。對頁上的目錄將告訴您可完成的造型。

一旦製作出捲紙形式，可將其組合特定圖案並以膠水作固定；如果您的設計過於複雜，則可將其以大頭針固定在厚紙卡上，之後再進行作業。捲紙所運用的裝飾範圍有：萬用卡、盒子和框邊。

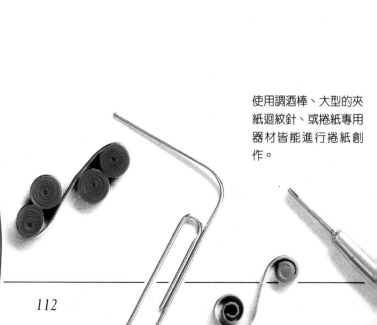

使用調酒棒、大型的夾紙迴紋針、或捲紙專用器材皆能進行捲紙創作。

loose scroll寬鬆卷軸式
讓盤繞式紙條往外彈
跳,並保持此形狀不上
膠

tight coil緊密盤繞式
將紙條末端上膠以避免
形狀展開

off-center coil離心盤繞
式

loose coil寬鬆盤繞式
在末端上膠水前先讓其
鬆開

trigangle三角形
將寬鬆盤繞式捏成三點
形

s-scroll S形卷軸式
將紙條往中間捲曲,之
後再換另一端

e眼形
寬鬆盤繞式以手指往
邊夾壓

crescent弦月形
將寬鬆盤繞式壓緊以形
成凹陷曲線

kite風箏形
以花瓣形為主,之後再
捏出三點

teardrop淚形
將寬鬆盤繞式捏成點的
形式

heart心形
將條摺半,兩端各往內
作捲曲

petal花瓣形
將淚形往一側調整

v-scroll V形卷軸式
將紙條摺成對半,每一
端皆往外捲曲

one-sided v-scroll一側
的V形卷軸式
將紙條平均對摺,在各
端上以相同方向作捲曲

diamond菱形
以眼形為主,之後再往
弓兩個方向作擠壓

leaf葉片形
將眼形做雙向的旋轉

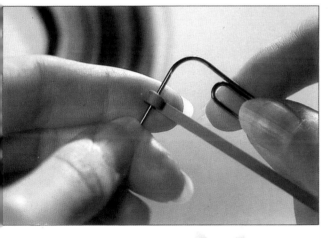

1. 依據造型所需來裁切
適當長度。盤繞式的製
作法是,將一端紙條緊
密固定於捲紙器上作捲
繞;一隻手轉動捲紙工
具朝向自己,另一隻手
則引導紙張滑動。保持
紙張捲曲的一定張力,
直至紙條捲完。

2. 鬆展盤繞式,由捲紙
器上取下此捲曲紙條,
該其自然展開至您需要
的大小為止;緊密盤繞
式的製作方式是,將膠
水沾在內側紙張並壓
緊。最後再將此盤繞式
捏成所需圖形。

圓形模版是製作相同大
小盤繞式的最佳工具。

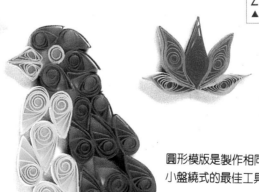

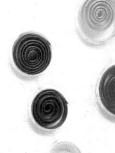

PROJECT 37

蝴蝶風鈴

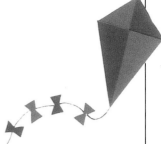

所需器材：
調酒棒
膠水
直尺
美工刀和切割墊
剪刀
色紙
木串籤
乾淨線
雙面膠

這些明亮的造型蝴蝶係使用寬板紙條所作成，此範例極適合初習者和兒童製作。在您裁切所有紙條之前應先測試是否可平順的捲曲

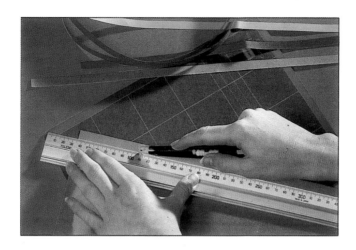

1. 將韌度強勁的紙張切
割成寬一公分的紙條，
應記住需順著紋路作切
割；每隻蝴蝶的雙翼皆
需要兩組色彩，而身體
則以暗綠色和黑色為
主。依照下述指示來切
割紙條。

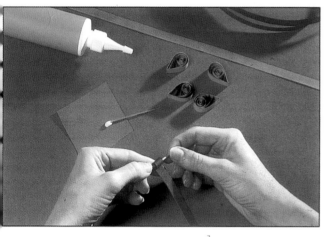

每一隻蝴蝶皆需要：一
條10公分 V 型卷軸式
一條7.5公分緊密盤繞式
一條15公分弦月形
一條20公分弦月形
兩條45公分淚形
兩條30公分淚形

2. 使用調酒棒或其它捲
紙器來捲每一張紙條；
請參考第113頁的圖形
說明，將翹式捲紙安排
在平坦表面上，使用膠
水將外形黏貼在一起。

3. 將兩根木串鐵包裹住
紙條，並在最末端以雙
面膠作黏貼；固定此兩
根鐵作為交叉棒。黏貼
乾淨線以作為懸掛的迴
圈，另將每隻蝴蝶綁上
一根線，將其黏貼至交
叉棒上並測試是否可均
衡移動。

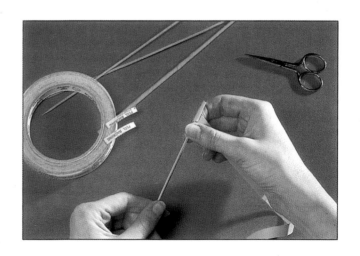

PROJECT 38

翺式珠寶飾

對於特殊朋友而言，這些以紙捲曲而成的太陽、月亮、及星星都是非常獨特的禮品；您可以在手工藝品店購買到與此精緻作品搭配得宜的珠飾。

所需器材：
調酒棒
膠水
直尺
剪刀
色紙條
耳環鉤
跳環
鐵線
胸針

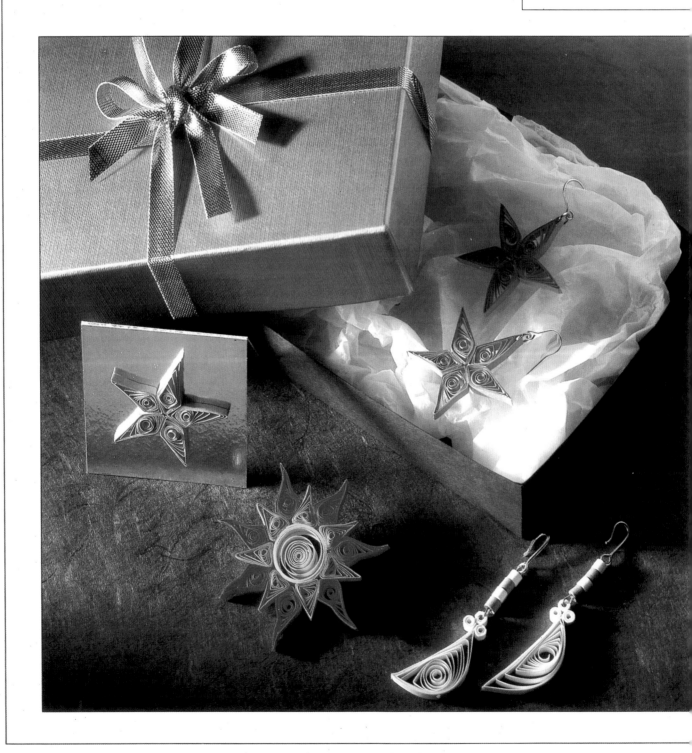

太陽胸針
一條40公分寬鬆盤繞式
七條15公分三角形
七條20公分風箏形（另
需將尾部作調整）

| 1 ▲ | 金色卡紙
1. 依據圖形邊的說明來裁切所需紙條長度；使用調酒棒或其它捲紙器來捲曲紙張。請參照第113頁的圖形說明，遵照指示來捲動紙形（如星形），再將寬鬆盤繞作固定前可先使用圓形模版來作測量。 |

星形耳環
十條22公分風箏形

雙月耳環
兩條40公分弦月形
四條灰色5公分緊密盤繞式
十條白色5公分緊密盤繞式

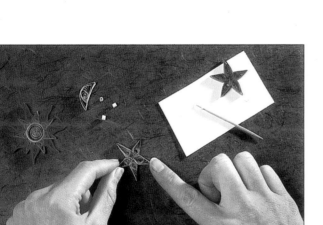

| 2 ◄ | 2. 為了組合成星狀飾品，將風箏形兩短邊沾上膠水作固定。將橙色三角形黏貼至黃色圓盤太陽上，另將風箏形黏貼上後再將其尖端作方向的更動。月形的組合方式是，先製作三個緊密盤繞式捲紙，之後將弦月形捲紙黏於隙縫中，將四個緊密盤繞式捲紙作垂直相連。 |

| 3 ► | 3. 黏貼飾品的鉤環；將金色卡紙裁切成圓盤狀，取出適當胸針黏貼其上，最後再將此圓盤黏貼在太陽上。將細鐵線鉤住耳環鉤，另穿過弦月形耳環上的一系列捲紙，再將此線圈綁在最頂端處。使用跳環來連接星形耳環。 |

建議：為了使飾品的韌度增強，可在捲紙上塗一層壓克力亮漆。

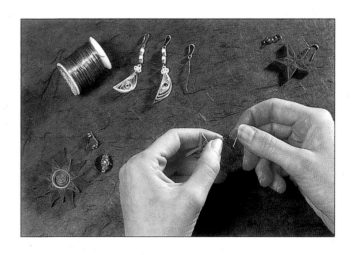

PROJECT 39

裝飾樹

以捲紙作成的裝飾圖形將更增添聖誕節慶的美感；如果將它們作成禮物，即可在禮盒上裝點小型捲紙設計。

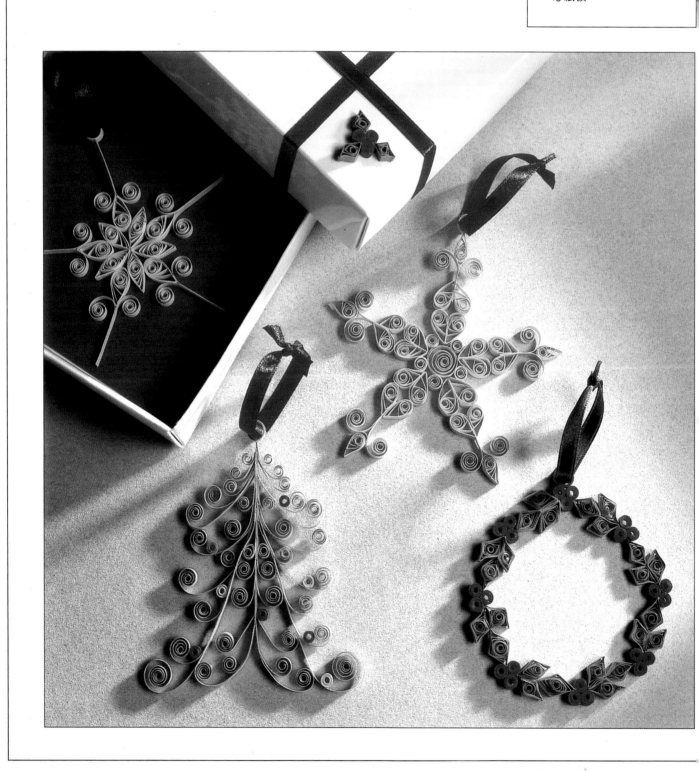

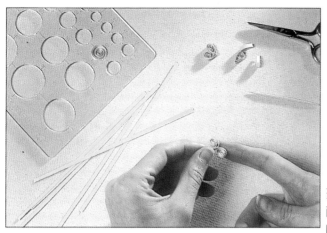

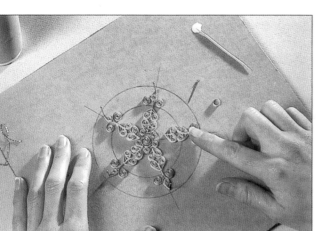

1 大頭針

1. 依據圖形邊的說明來
裁切所需紙條長度；使
用調酒棒或其它捲紙器
來捲曲紙張。
請參照第113頁的圖形
說明，遵照指示來捲動
紙形。若欲獲得精確尺
寸，則在定形前可先使
用圓形模版來作測量。

聖誕樹
兩條7.5公分Ｖ型卷軸
四條10公分Ｖ型卷軸
三條12公分Ｖ型卷軸
十條10公分開放盤繞式
兩條12公分開放盤繞式
四條15公分一側Ｖ型卷
軸
七條5公分緊密盤繞式
一條5公分緊密盤繞式

雪花
五條15公分眼形
五條15公分淚形
五條15公分Ｖ型卷軸
一條5公分緊密盤繞式
聖誕節的星形裝飾

一條20公分寬鬆盤繞式
五條5公分寬鬆盤繞式
二十條11公分淚形
五條14公分Ｖ型卷軸
五條10公分淚形
一條5公分緊密盤繞式

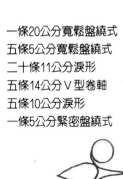

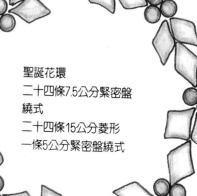

聖誕花環
二十四條7.5公分緊密盤
繞式
二十四條15公分菱形
一條5公分緊密盤繞式

紙雕

紙雕一般被視為精緻藝術的一種,而紙張創作所形成的成品與其它類型的雕刻有著一樣的完美效果。由於一些基本技巧的運用,此媒介的獨特材質才能被充份開發,並以此製作有強勁韌度和優美造型的作品。

紙雕可以兩種形式中的一種來表現:浮雕法(輕微的突起,但僅能從正面觀看)或立體法。古典的紙雕作品僅以白紙作創作,為了讓光線強調出紙雕的凹處和摺痕;然而相同的效果亦可使用單色紙材來達成。當您使用有色卡紙或紙張時,請確記要讓染色正確,因為戳痕將顯出紙張核心。

選取可保持形狀的紙張:彈筒紙是最佳的學習紙張,但您亦可試驗其它重量和質感的紙張。

同時您亦須要速乾膠或雙面膠帶來黏合主體。在您開始著手製作主題前,請先練習戳痕和摺痕等技巧;施壓的大小應視刀片的銳利度而定。如果紙張無法平順的作戳痕,請換新刀片。

物體創作是因應您的想像力來作發揮;圖形可架構在圓錐或圓柱體,再另以其它物件作裝飾。本章三件範例作品中的兩件題材皆是以古典型式的浮雕法作創作,這一般是最簡易但卻是效果最卓著的方式。

在摺紙時,紙張紋路會增加更多韌度;然而,紙雕是一項相當易損壞的藝術,其可看性比實用性來的高。

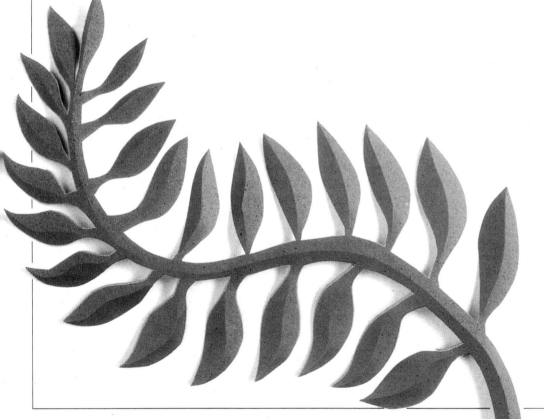

紙雕所需器材是非常少的。

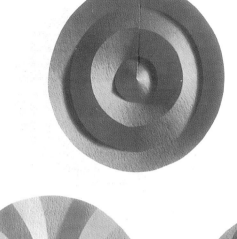
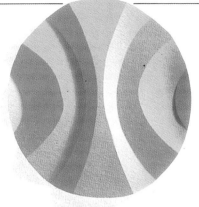

變化
四個圓盤上皆有曲線戳
痕。上左圖有一切口,
並將紙張作重疊以形成
圓錐狀,因此整體外觀
顯的略小

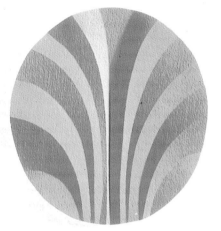
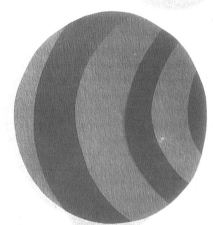

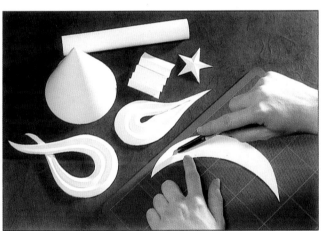
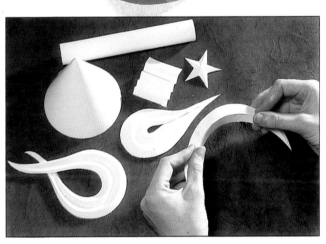

1. 在您使用銳利刀片作
切割前應先以鉛筆作設
計;將摺線輕輕作出戳
痕,利用刀片在紙張表
面劃出線條,但切記不
可完全切斷。

2. 手握紙張,緩和的彎
曲戳痕並將各摺痕作出
形狀;有些外觀可使用
膠水膠帶作固定。

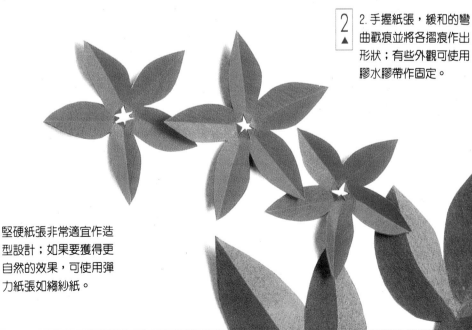

堅硬紙張非常適宜作造
型設計;如果要獲得更
自然的效果,可使用彈
力紙張如縐紗紙。

PROJECT 40

太陽面具

所需器材：
金色卡紙
鉛筆
描圖紙
美工刀和切割墊
雙面膠
綴縫釘
金色絲帶捲
剪刀
黏膠

此張象徵王室的太陽面具可使用相當簡易的浮雕法來作成；如果有人要參加化妝舞會或面具舞會，則此張面具將帶來絕佳的效果。

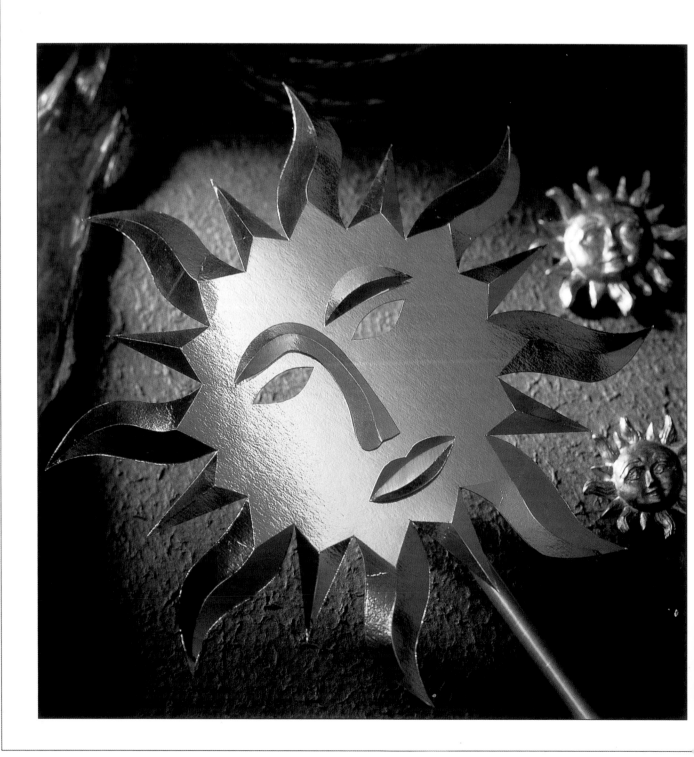

1️⃣ ▶ 1.將圖案放大至225%，使用描圖紙和鉛筆將圖形轉印至金色卡紙上；剪下所有細件，另將眼睛部位挖空。輕輕劃出所有虛線的戳痕，另請記住，嘴唇的虛線需由背面作切割。

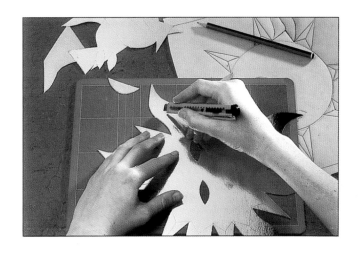

2️⃣ ▶ 2.裁切40公分長的綴縫釘，將雙面膠面剪下一小段並將其黏在綴縫釘的一邊上，之後將金色絲帶捲繞在綴縫釘上；利用強力膠帶將綴縫釘固定在太陽面具背面。

3️⃣ ▲ 3.以手指和緩的作出戳痕的形狀，而面具的光芒、鼻子、眉毛和倒置的嘴唇都是突起部份；將雙面膠作反捲黏貼方式以固定面具上器官。

建議：錫箔面卡紙較不易切割；您可以使用平面卡紙，等完成後再噴以金漆。

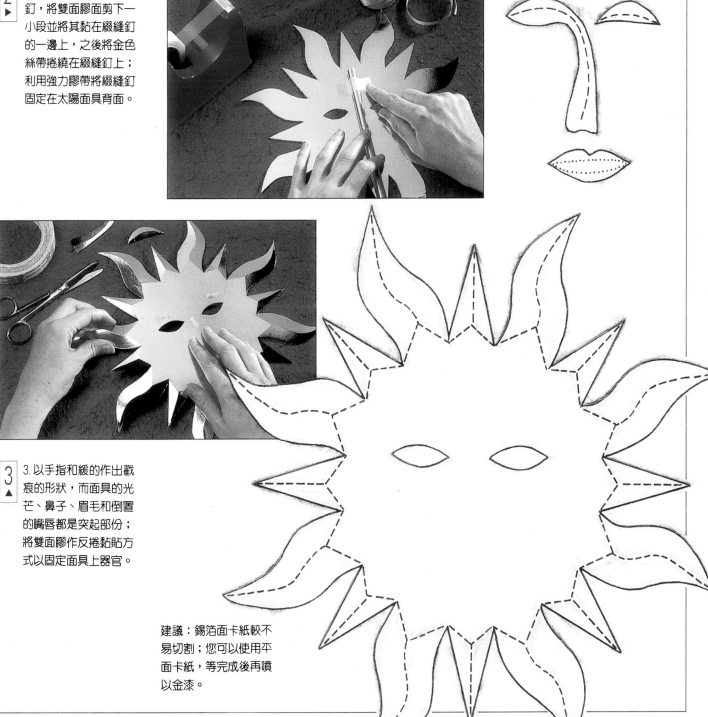

PROJECT 41

盾牌

此面壯觀、華麗的中世紀徽紋是以古典的鳶尾浮雕法所製成；此外，您
亦可運用紙雕原理來發揮你自己的設計

所需器材：
白色卡紙
藍色紙張
描圖紙
鉛筆
橡皮擦
美工刀和切割墊
直尺

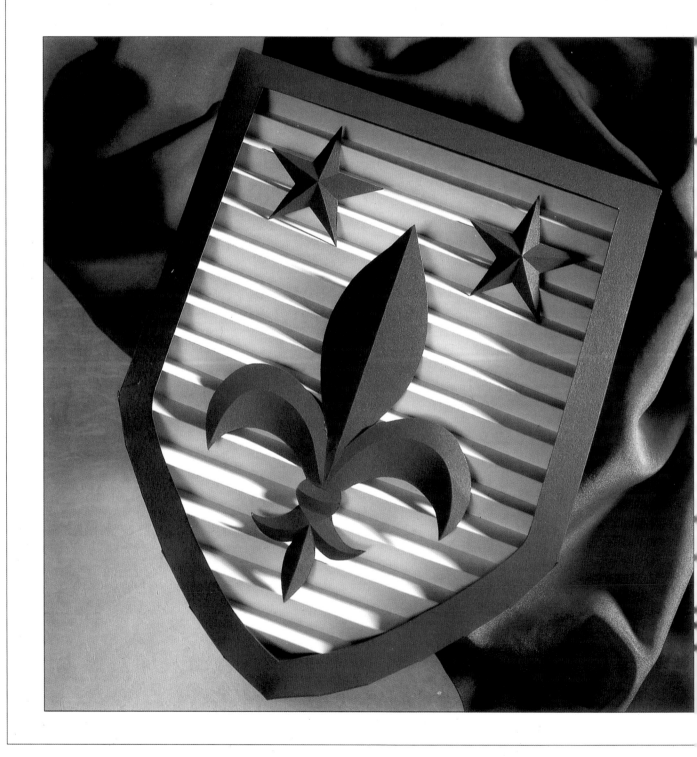

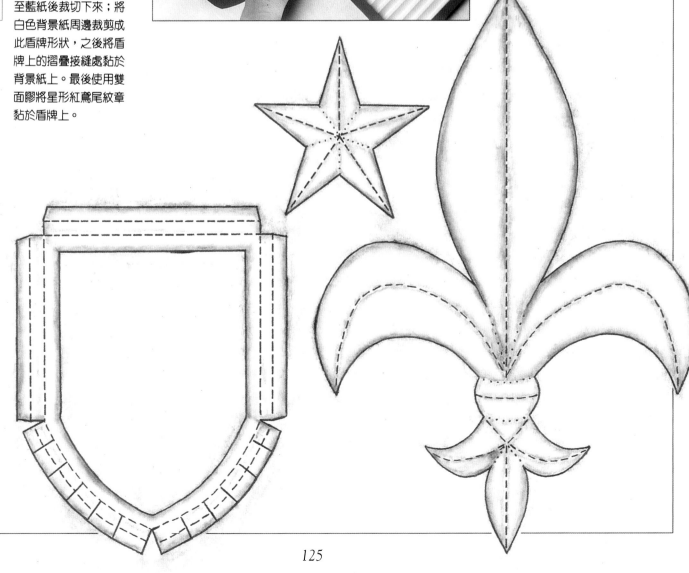

1 雙面膠
▲ 1. 將鳶尾紋章和星形圖
案轉印至藍色紙張上。
將物件剪裁下來後作出
戳痕;請注意,虛線的
戳痕是劃在正面上,而
點線則是作在背面的記
號。可以和緩的技巧來
作出紙形。

3 3. 將圖形放大300%轉印
▲ 至藍紙後裁切下來;將
白色背景紙周邊裁剪成
此盾牌形狀,之後將盾
牌上的摺疊接縫處黏於
背景紙上。最後使用雙
面膠將星形紅鳶尾紋章
黏於盾牌上。

2 2. 裁切32×17公分的堅
▲ 硬白紙,並以間距二公
分來作出一系列摺線;
持續的反轉紙張,將反
面已作出摺線部份摺出
形狀。將紙張作前後的
接續摺法以完成背景。

PROJECT 42

纏繞的玫瑰

所需器材：
綯紋紙
剪刀
鐵線
雙面膠
盤繞花藤

此圈富於浪漫氣息的玫瑰花圈充份將紙張表達圓形事物的潛在效果表露無遺；綯紋紙無法承受雨天或潮濕，因此您只能將此美麗的飾品掛於室內、或有遮蔽物的地方。

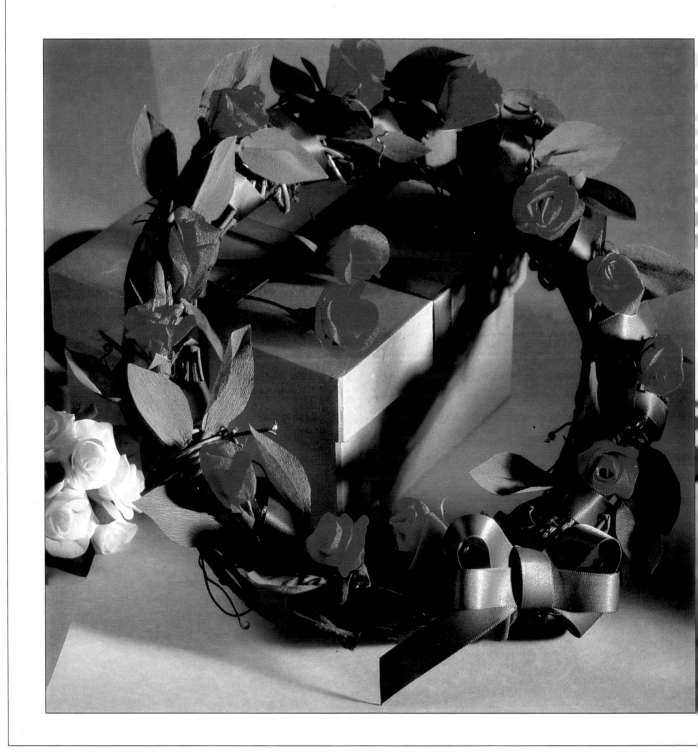

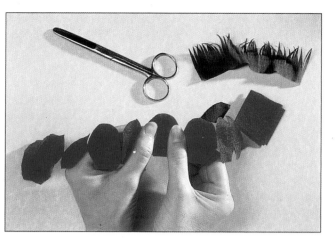
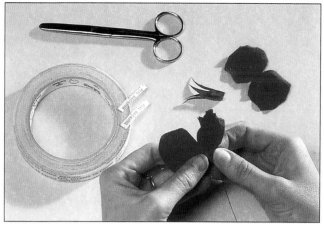

 絲帶
1. 裁剪並摺疊30公分長的紅色縐紋紙以形成八個層疊，以此剪出花瓣形狀，但周邊不作修整，讓花瓣形成連串的系列，但最後兩片則各自分開；切出綠色花鄂形狀，將花瓣與花鄂作卷曲形，逐一將花瓣往外延展如圖所示。

2. 在花瓣基座穿入一鐵線，之後作絞捻以穩固此鐵線；將花瓣鍊緊密的作包裹，將底部捏住並旋轉每一花瓣，最後的兩片作為全開的花形。最後以膠帶將花瓣基座固定。

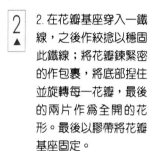

3. 裁切綠色尖銳的紙條作為花梗，並將其包在花瓣外；將花梗黏貼在鐵線上作旋轉。剪切葉片，並使每一葉片有單獨的鐵線固定，將其黏貼於鐵線之上後使用綠色縐紋紙持續的旋著鐵線往下繞以作為葉柄。

4. 使用綠色絲帶來固定玫瑰花圈，將玫瑰和葉片插入花圈中並以同方向處理。另使用絲帶作一蝴蝶結並以鐵線作綑綁。

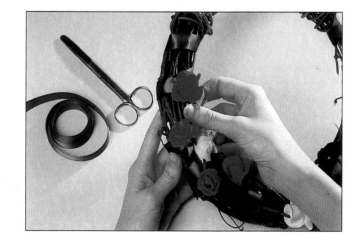

外盒裝飾

在最近的十年以來，包裝紙的印樣範圍有著極巨大的成長，因此讓人們在選購上產生很大目眩感；有些圖案設計是如此的充滿魅力且令人割捨不下，因此當它被作為生日禮物包裝紙時，在被撕毀的那一刻實令人覺得可惜。您可以讓此類包裝紙有更長久的觀賞，代替禮物包裝的短暫生命，而賦予它裝飾性效果是目前最時髦的流行。

包裝禮物有兩種可能性：一是您心中已有特殊主題：將事物以厚紙卡完成、或賦予舊物新生命。另一可能性是，特殊包裝紙擄獲了您的芳心。如果是，則請讓設計來激發您。例如，精巧的花形圖案較適合特殊目的使用，而活潑孩童的設計則不適宜；在選擇封面紙張時，應考慮到紙張的色澤，韌度以及大小，又或者您需整合複雜圖形的周緣。

有些紙張適合作縐縮和延展的動作，在您將特定紙張用作主要設計前，應先截取小塊紙張作潮濕測試；請以紋路作為決定性因素，並充份利用此優點（請參閱第12頁和第13頁）。將噴膠運用在印刷面作為薄紙張的密合是非常值得的；另一個可保存及強化包裝紙的作法是，在其上黏以乾淨透明塑膠片。

每一個家庭裡一定充滿著許多等待包裝的事物；廢紙簍、筆記本、相簿、寫字紙、燈罩、以及各種大小尺寸的盒子，都可使用此方法作美麗的修飾。

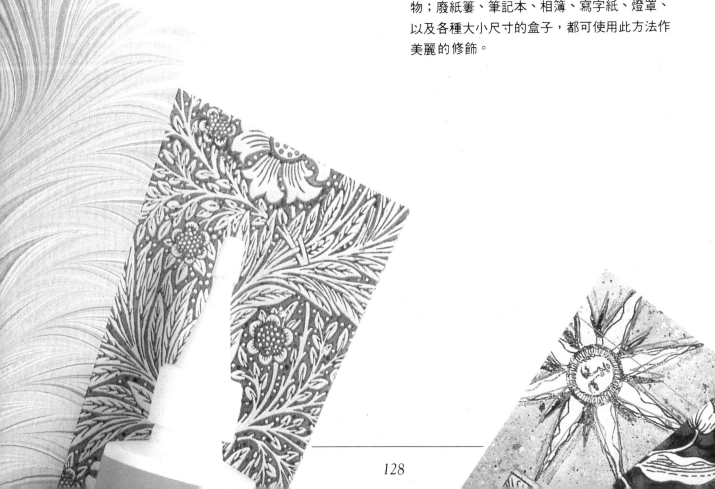

亮漆裝飾
使用平面卡紙製成的盒
子,當您在其上覆以適
當的包裝紙並噴上聚氨
酯亮漆時,它通常會有
產生超乎想像的效果;
黑色和暗色作品使用此
法將能獲得更好的效
果,但切記要噴漆前應
遠離灰塵。

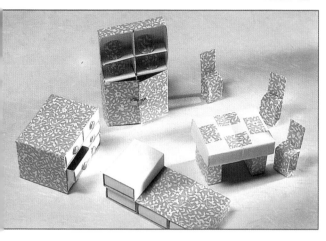

◄ 空火柴盒可用作小型家
具的製作材料;這些作
品的表面已覆著一層黏
膠。

► 將火柴盒視為裝飾的物
品;覆蓋兩張已裝飾圖
樣紙張的正方形卡紙。
將四盒火柴黏在底層
上,並各以不同方向拉
出盒子,因此中心處將
有空隙產生。將盒蓋黏
貼上去,使用紙張繫結
器作為抽屜。

快速封面
自黏式塑膠膜封面(卡
典西德)有著非常廣泛
的色彩系列以及圖紋花
樣,不僅持久,且比上
膠的紙張更易使用。

PROJECT 43

嬰兒用品組

所需器材：
厚卡紙
描圖紙
鉛筆
包裝紙
白色紙張
美工刀和切割墊
直尺
膠水
噴膠

運用六角形容器組作爲兒童用具組的包裝對象；單一色澤的包裝紙將涵蓋數個盒子，且可依需求作裁剪。

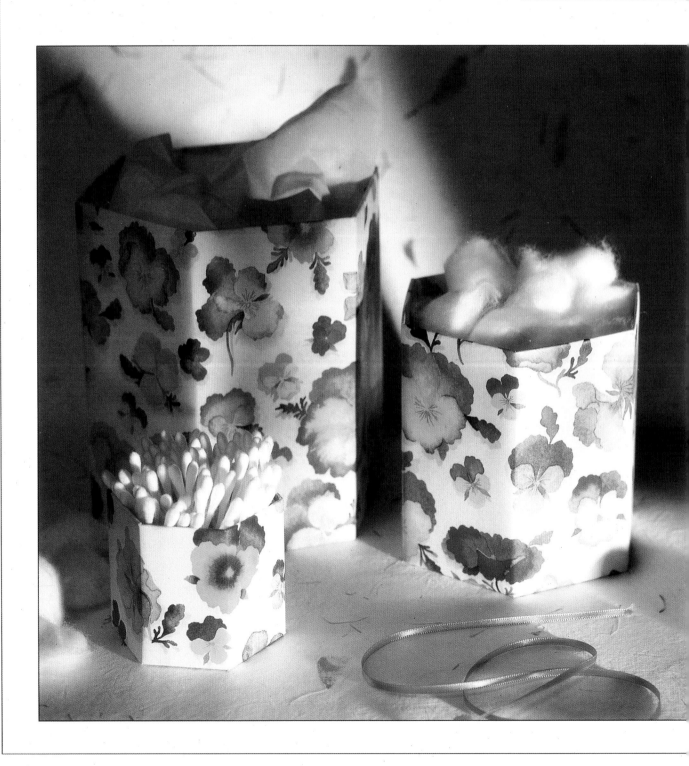

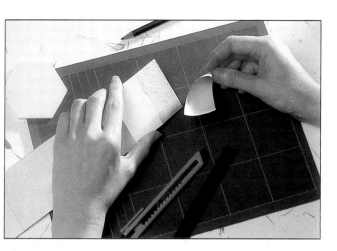

1. 將厚紙卡裁切成28×6公分的長紙條，在其上劃出六條戳痕以完成七個等面積的面板；於最後一塊面板上裁切一公刀紙條下來，並從塊面板上撕下一層紙以讓該面板作為重疊的接縫處。將六角形圖形轉印至卡紙上並剪裁下來。

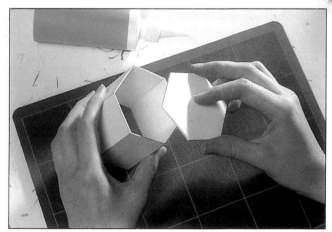

2. 將此長條厚卡黏貼成六角形，將第七片面板與第一片作接合；插入底座，並確認是否與六角形吻合，之後以膠水作固定。

3. 將包裝紙裁切成26×8公分，將噴膠噴於包裝紙的反面上，之後將盒子置於一端上逐一作黏貼；記住一次包裝一面，將多餘的長度剪去以便讓邊緣紙張可黏在盒內或摺於底部

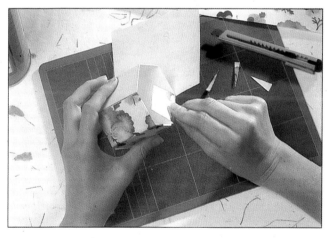

於盒內
建議：此面積是為小盒子所有，其它紙盒的尺寸是11×6和15×7.5公分兩個，可放大此六角形至需要的尺寸

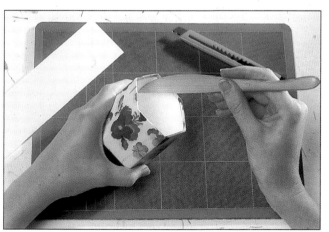

4. 確定每個接合處都是完全密合；裁切六角形包裝紙，以此將底座包起。裁剪25×5.5公分白紙，將其插入盒內並以紙順著盒型作出模版，拿出後噴上噴膠再黏貼

PROJECT 44

鞭炮

在任何場合裡鞭炮都是最有趣味的事物，尤其是當它們含有個人風味與
謎團時，紅色鞭炮加上綠色線條一般皆為聖誕妝點氣氛的象徵。

所需器材：
綯紋紙
白色薄紙
厚紙板捲筒
鞭炮聲響
美工刀和切割墊
絲帶捲
金星
氣球
小點心

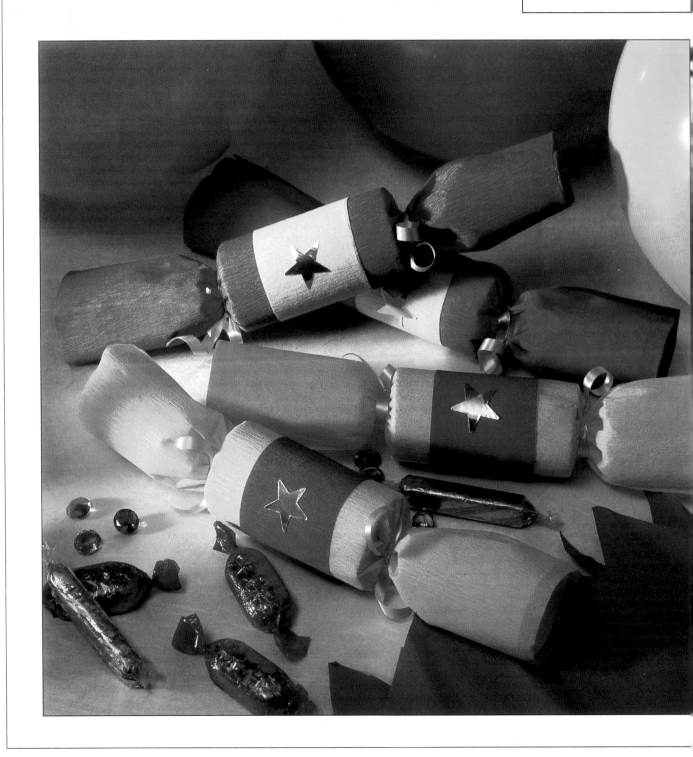

1
▶
1. 爲鞭炮作出舞會帽子，裁剪15×60公分縐紋紙並將其摺成兩半；在一長邊上切出鋸齒形狀，黏接一端以成爲皇冠。在小片白紙條上寫上名稱或主題並將此黏於皇冠上。

2
▶
2. 剪裁30×22.5公分縐紋紙一張，另將一張25×20公分的白色薄紙置於縐紋紙上；將長邊置於您的前方並以膠水將兩張紙固定。將一條鞭炮響聲黏於上端。

3
◀
3. 裁切8公分長的厚卡紙筒，將舞會帽子、氣球、箴言和小禮物置於其內；將紙筒置於聲響上，並在兩端各放置一個紙筒以完成均衡形式。緊密的捲曲鞭炮並使用膠水來固定縐紋紙。

4
▶
4. 使用絲帶來固定兩端，之後除去支援的紙筒；剪裁對比色縐紋紙20×4公分，將此黏於紙筒上方作爲裝點圖形，另再鞭炮的上方黏貼一金星。

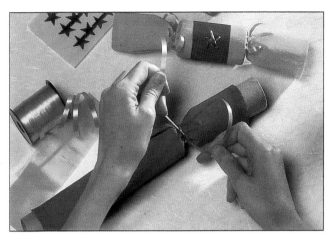

PROJECT 45

桌上文具組

所需器材：
厚卡紙
黑色卡紙
包裝紙
厚紙板筒
鉛筆
膠水
噴膠
直尺
美工刀和切割墊
雙面膠

在學生的書桌上，筆筒和筆記本是非常不可或缺的文具，電話旁亦是如此，而通常在您需要時總是無法獲得

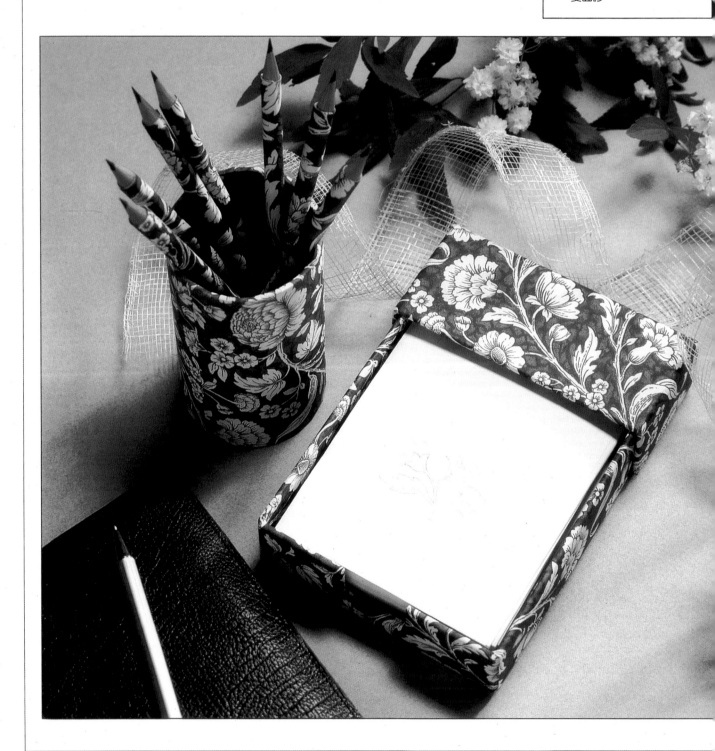

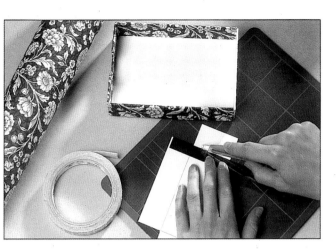

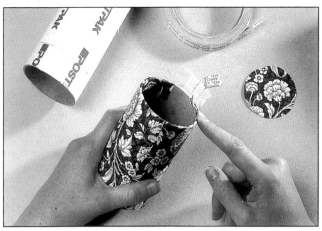

1. 將筆記盒放大200%，將圖形剪裁在厚卡紙上；將虛線作出戳痕、摺疊、並黏合。
剪出兩張包裝紙：20×12和25×22.5公分各一個，在包裝紙反面噴上噴膠並黏於兩個盒子上，之後將其組合。

2. 裁切10公分長的紙筒作筆筒用，另以厚卡剪出一圓盤作為底座，並將其黏於紙筒上。將包裝紙黏於紙筒上，並將紙張上下兩端剪出缺口後黏於盒內密合；剪裁底座包裝紙將其密合，另以黑紙剪出盒內的襯紙。

3. 裁剪與鉛筆等長、寬3.5公分的包裝紙來妝點鉛筆；捲曲後以雙面膠作密合

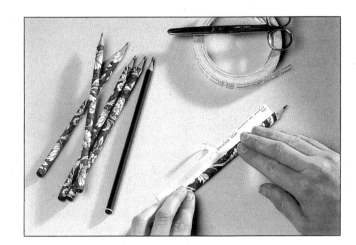

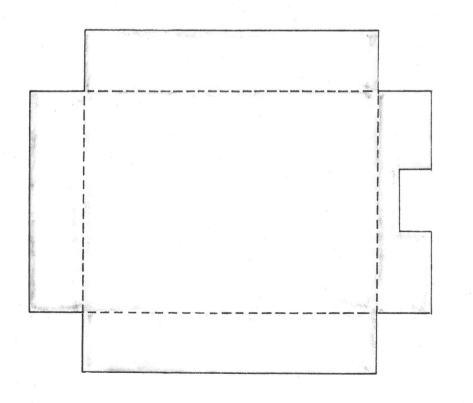

摺紙

紙張的特性之一是可被摺疊,而顯明的摺痕是讓眼睛愉悅的來源;此特性可以各種不同方式作成極佳的效果,本章中即將對此作一介紹。當造紙技藝被傳佈至日本不久,日本人即發明了一種稱爲〝歐利嘉米(origami)〞摺紙風格;此藝術技藝有兩個原則:紙張必須爲正方形,且不可增加或刪減此形狀。在此原則下,它包含了極大的靈巧度與創意性。歐利嘉米在近五十年來吸引了西方人士的興趣與注意,同樣的,在許多書中多會有此介紹。

傳統的歐利嘉米設計多爲鳥、動物和花的造型;而有些則以部份作變動,其它則多爲純粹的裝飾。同時亦有許多盒子的設計,雖然紙張材質的原因限制了其功能性使用。以整體而言,歐利嘉米應該是項輕鬆、有趣的娛樂,而創作樂趣遠大於實用性質。

採用更廣泛的方式來作摺紙,以使主題有更好的發揮;第142頁的彈跳傑克即是最佳範例。摺紙可與其它技藝一併運用,如與剪紙一起運用以形成雪花圖形(請參閱第49頁);與紙雕一起創作時,則能有戲劇化效果(請參閱第124頁)。在本書內,您同時會發現其它章節中亦有許多作品製作運用到摺紙技巧。

摺紙最好需順著紋路進行,且爲了獲得清晰明快的線條,可使用骨製摺紙器或指夾背;厚紙和紙卡皆需在摺疊前作出戳痕。其它有關此技巧的說明在第14頁中,而實際的操作與演練是成爲熟練紙藝者的基本要件。

滑翔作品
或許所有摺紙範例中最
受歡迎的是飛行創作;
一般的通則是,羽翼愈
大,飛得愈慢。

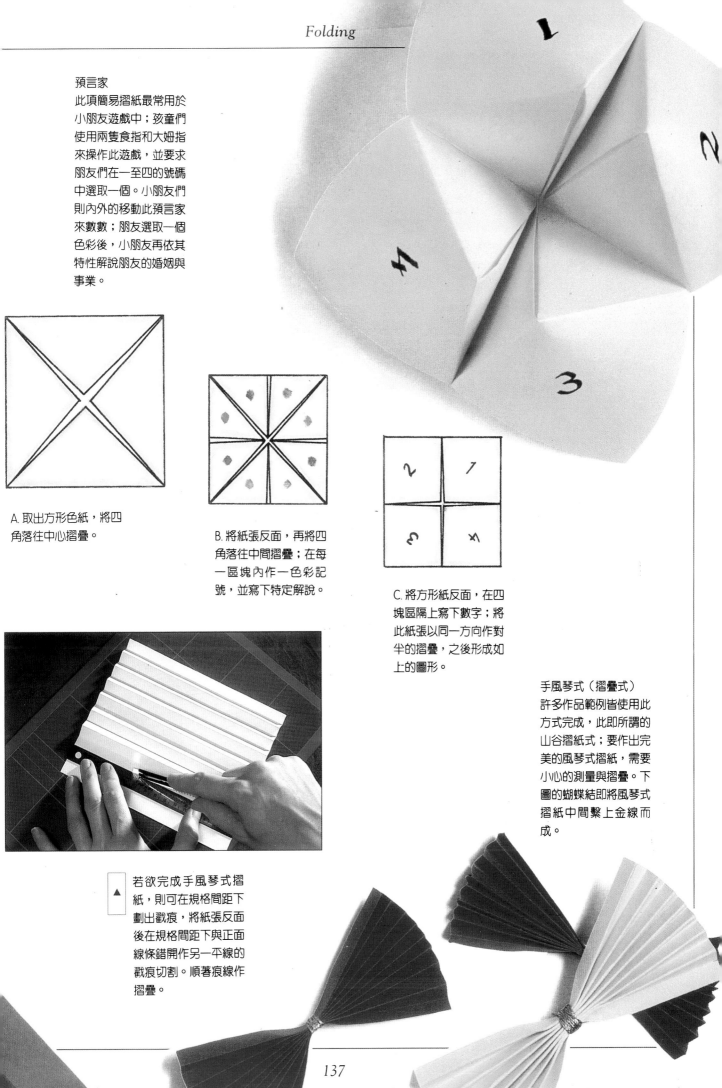

預言家
此項簡易摺紙最常用於
小朋友遊戲中；孩童們
使用兩隻食指和大姆指
來操作此遊戲，並要求
朋友們在一至四的號碼
中選取一個。小朋友們
則內外的移動此預言家
來數數；朋友選取一個
色彩後，小朋友再依其
特性解說朋友的婚姻與
事業。

A. 取出方形色紙，將四
角落往中心摺疊。

B. 將紙張反面，再將四
角落往中間摺疊；在每
一區塊內作一色彩記
號，並寫下特定解說。

C. 將方形紙反面，在四
塊區隔上寫下數字；將
此紙張以同一方向作對
半的摺疊，之後形成如
上的圖形。

手風琴式（摺疊式）
許多作品範例皆使用此
方式完成，此即所謂的
山谷摺紙式；要作出完
美的風琴式摺紙，需要
小心的測量與摺疊。下
圖的蝴蝶結即將風琴式
摺紙中間繫上金線而
成。

▲ 若欲完成手風琴式摺
紙，則可在規格間距下
劃出戳痕，將紙張反面
後在規格間距下與正面
線條錯開作另一平線的
戳痕切割。順著痕線作
摺疊。

PROJECT 46

摺疊式公文夾

所需器材：
不同顏色色卡數張
鉛筆
直尺
美工刀和切割墊
圓形模版
膠水
絲帶
打洞器

此份色彩繽紛的公文夾將能助您更有效益的分類和存檔；由於色澤的關係，您可以添加標籤於其上

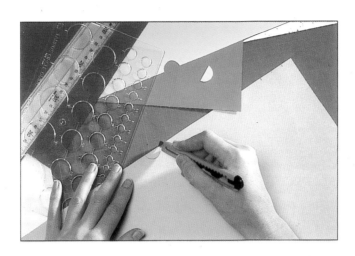

1. 切割40×27.5公分的色卡八張;在一長邊和兩短邊上逐一以鉛筆劃出1.5公分、3公分和4.5公分記號。在一面上,劃出第一條和第三條線,反面則劃出中間線條;在其它七張色卡上切出半圓形

2. 如圖解所示切割並摺疊角落區域。虛線指在一面上作出戳痕,而點線則是與此相反的另一面上。將側邊和底部做出手風琴型式,如圖示將其摺疊,黏貼接縫密合。

3. 在第一面上塗膠以黏貼公文夾,將第二面放置上去,確認邊線有彼此接合,依據此方法重覆所有面塊。

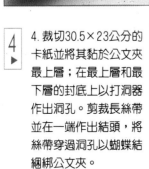

4. 裁切30.5×23公分的卡紙並將其黏於公文夾最上層;在最上層和最下層的封底上以打洞器作出洞孔。剪裁長絲帶並在一端作出結頭,將絲帶穿過洞孔以蝴蝶結綑綁公文夾。

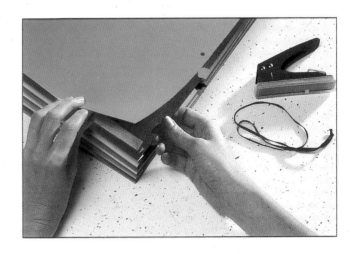

PROJECT 47

紙捻

所需器材：
棕色紙張
卡紙
鉛筆
圓規
直尺
膠水
剪刀
美工刀和切割墊
雙面膠
絲帶

紙捻、或紙搓，是一般家庭裡用來點火的最基本項目；今日，它們仍是火柴的最佳配備，且也是壁爐上的絕佳裝飾。

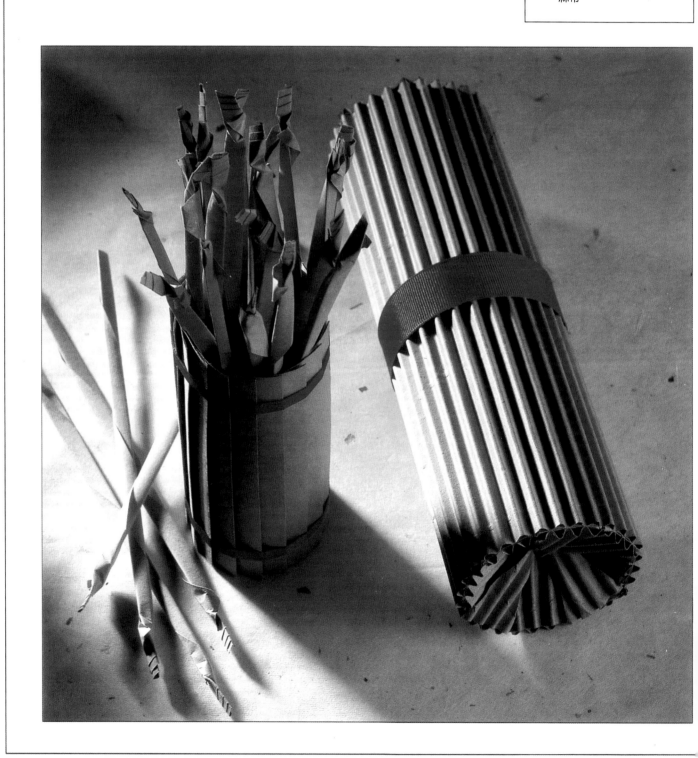

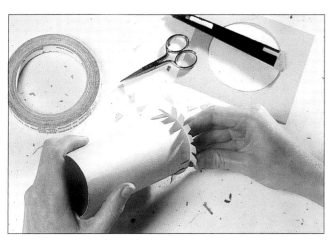

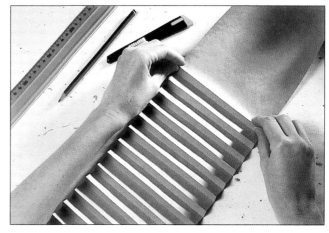

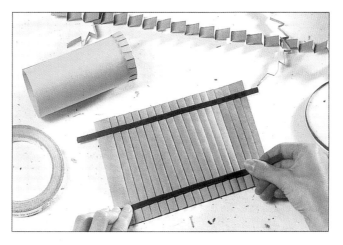

1. 劃出半徑4公分圓一個，另內部圓以半徑3公分為主；將此兩圓切割下來。另外，在卡紙上剪出22×13公分矩形以形成圓柱體，將圓盤黏於圓筒下。

2. 將棕色紙裁剪成60×15公分，在3公分間距作出戳痕；紙張翻面，從一端點上量出2公分，之後以3公分作間距。將戳痕摺出線條以形成層層摺疊式形態。

3. 將膠帶黏貼在打摺處以平整該摺攏，依據紙筒高度來裁剪此外包裝；準備兩條絲帶，其上黏貼雙面膠，將它貼於紙張打摺處。順著圓筒方向包裝此紙張，並運用重疊絲帶作固定。

4. 將棕色紙裁剪成7.5×20公分的長矩形數條，每一張紙條皆從一角度上開始摺疊，以形成紙捻外形；依需求製作紙捻數量。

建議：此盒子是以縐紙卡捲成圓筒狀所形成，在尾端處作戳痕裁剪成三角形。

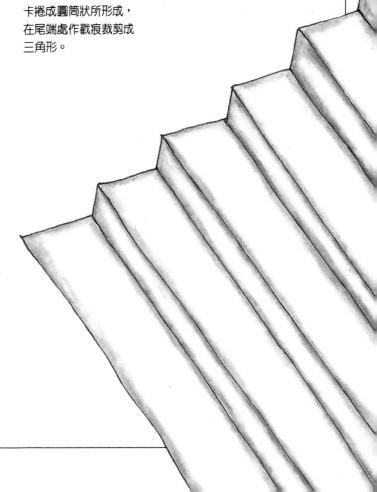

PROJECT 48

彈跳盒

所需器材：
厚卡紙
色卡
色紙
壓克力塗料
刷子
美工刀和切割墊
膠水
直尺
鉛筆
耳環鐵線

盒中的傑克是運用古老的歐利嘉米技藝所作成；此跳躍的摺疊方式即小朋友們所熟知的中國式階梯。

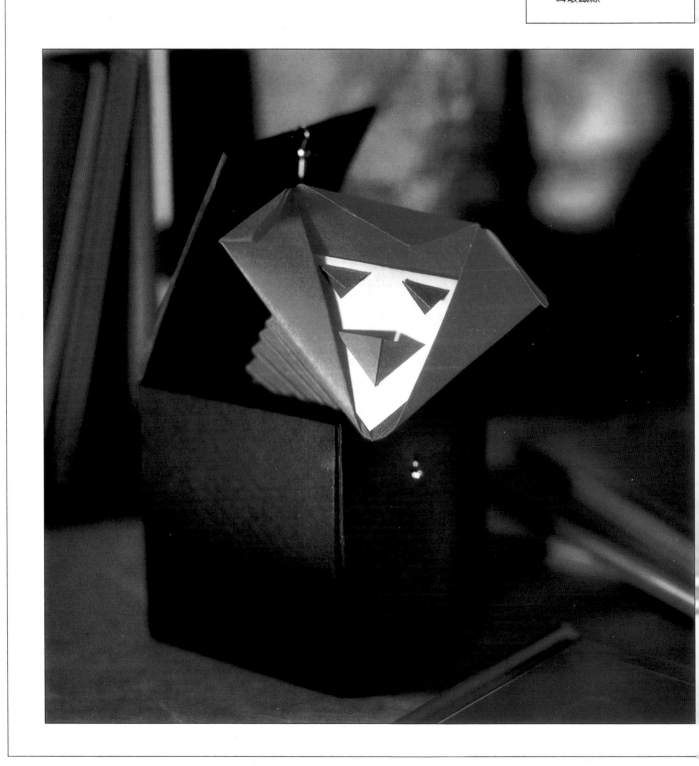

1 ▲ 1. 6.25公分的正方形紙盒（請參閱第155頁的紙盒圖形，但請略過所有的接合處），令盒藝長度多出2公釐；依造圖形裁剪下來，並運用膠水黏貼盒邊和底部。另裁切6×12公分紙卡，將其作成3公分高的平台，並使用刀片作出戳痕以利摺疊。使用塗料來刷盒子和平台。

2 ▲ 2. 將耳環鐵線黏貼至盒蓋上；在前方鑿出兩洞孔，穿過鐵線迴圈後將尾端黏於內部。剪裁3×70公分不同色彩紙條兩條以直角方向相連，之後以交錯方式作摺疊，最後將此彈跳環黏於平台上。

3 ◄ 3. 切出一張11公分平方的紅色紙，插入一張5.5公分對摺紙作為臉部；眼睛則以一公分正方對摺後形成，另將2×1公分紙條的兩角落往中間對摺以完成嘴巴；最後將臉黏貼至彈跳階梯上。

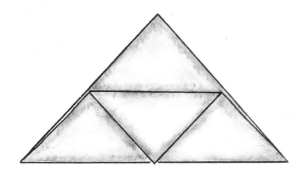

A 將正方形紙以對角線對摺，一端頂角再對摺下來

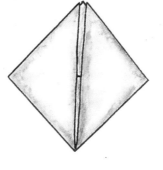

B 將底部的兩個角落向上摺

C 依照摺線將兩角落攤開以形成翼狀

D 將雙翼往後對摺
E 插入臉部，並將三尖點往下摺疊

E *Insert the face and fold the points of the hat over.*

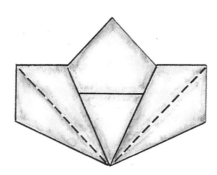
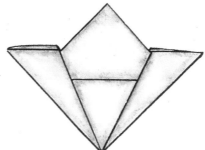

浮雕法

術語〝浮雕法〞意指可用來改變紙張表面而創造出深度的立體空間感,與紙雕不同的是,浮雕並不需要作戳痕、摺疊或彎曲;相反的,它只需放置在硬體表面來擠壓、或置於挖空圖形內壓印而成。但是它所能獲得的凸印效果需視紙張材質而定;最具效果的紙張是有著高度自然纖維內容的材質,以及不透明性質。水溶性色料紙張和手製紙是最佳的材質

而主要的項目是區塊圖樣,它會顯示出您的設計;這些皆能由系列質材所架構。

首先建立凸起表面,如細繩、米粒、乾葉片、鐵線或相似物件皆能固定就位,且黏貼在平坦板面上。製作凹陷區塊最簡易的方式是,在卡紙上或賽璐珞片上裁切模版;如欲製作更複雜的效果,您可以在油布上刻出圖紋,即可作出深度,且可在凸印設計中作出精細巧妙的層次感。

另一項基本的設備配件是壓平表面的浮雕器具;您可以使用不同的家庭器材,如湯匙、刀柄頂部。如果您計劃作許多浮雕凸印,則在藝品店購買浮雕工具是非常值得的。

只要將紙張稍微弄濕即可獲得完美的浮雕凸印法,其作法是在製作前,將紙張置於蒸氣壺口之上;之後將其放置在區塊圖樣上,使用工具將表面壓平。當浮雕工具在紙張上作出記號後,反面通常是較具吸引力的,且會展現出清晰的影像。

浮雕凸印法是一項需要耐心的技法;事前即準備好的圖樣可製作重覆的藝術作品,且可用於裝飾卡、盒子、以及文具組和其它事物中。

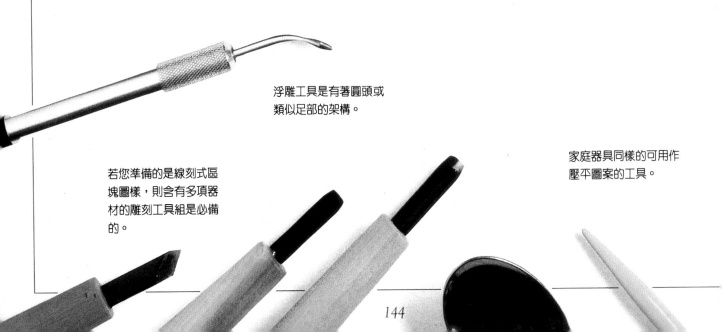

浮雕工具是有著圓頭或類似足部的架構。

若您準備的是線刻式區塊圖樣,則含有多項器材的雕刻工具組是必備的。

家庭器具同樣的可用作壓平圖案的工具。

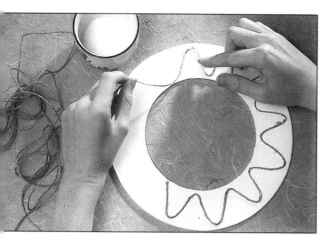

► 凸起的區塊圖樣可利用
將物件黏於平坦板面上
而獲得；但物件凸起的
高度不宜過高，否則紙
張將會破裂。將紙張置
於物體上，利用凸印工
具來壓平週遭紙面；或
者您可以在其上放置重
物，利用壓力將圖樣影
像作出。

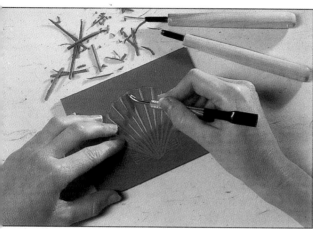

► 凹陷區塊圖樣可利用模
版或卡紙的鏤空圖樣而
達成，或在油布上刻出
所需圖案；
同樣的，上述兩方法的
深度皆不可太深以免紙
張破損。將紙張置於區
塊上方，利用凸印工具
在挖空部份作壓印。

浮雕凸印紙張在展示
時，光線是一項重要因
素。

當您在較平坦的區塊上
作設計時，若壓印的是
文字或有方向的圖樣，
則需特別注意其反轉。

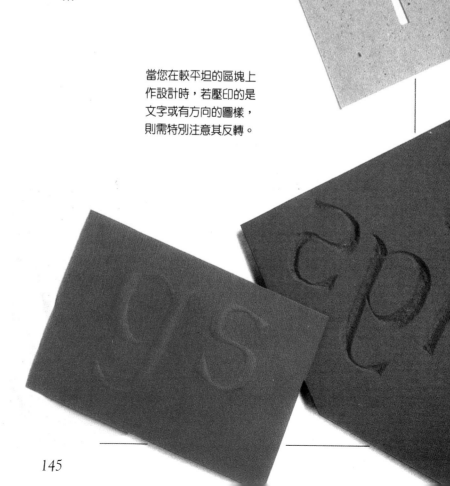

PROJECT 49

驚奇箱

所需器材：
色卡
堅硬紙張
鉛筆
描圖紙
美工刀和切割墊
直尺
橡皮擦
膠水
浮雕凸印工具
銀筆或金筆

這些小箱子的尺寸皆剛好可置入某特定事物，且最適合在人們緊抿嘴唇時使用。

最簡易的凸印主題是使 用模版區塊。

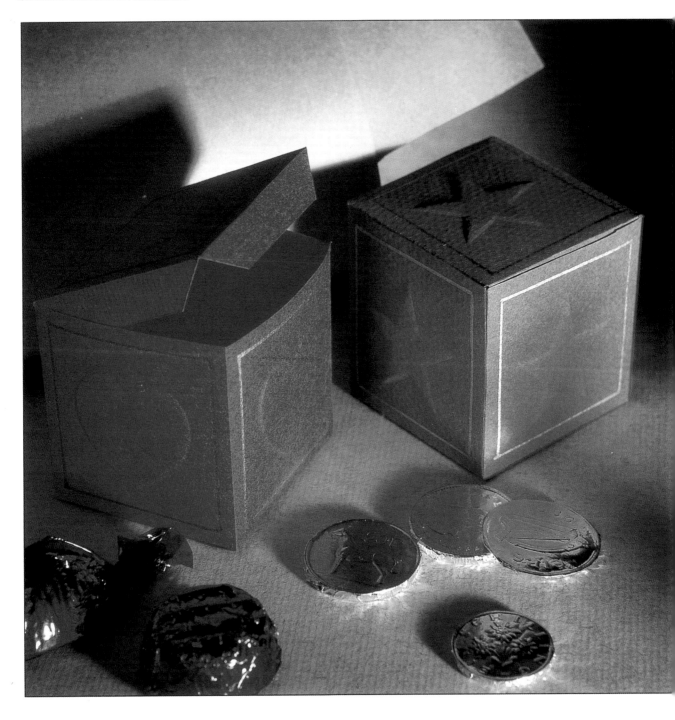

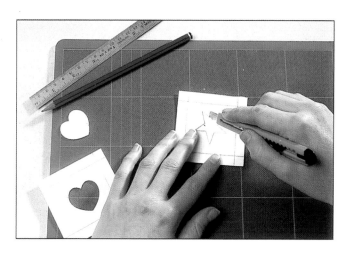

1. 在白色硬卡上切出7公分正方形，並在周邊劃出1公分邊線；將底下的圖案之一轉印至此卡上，另利用銳利刀片裁切出其圖樣。

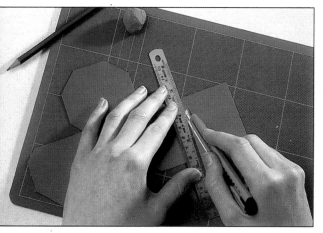

2. 利用第155頁的盒子製作方式，在色卡上作出5公分正方的紙盒；裁切出紙盒後將摺痕作出。將卡片上的鉛筆痕擦去。

建議：在外國印幣上作出圖案的壓印，之後將其包裹在硬卡外以製造神奇印幣的效果。

3. 將盒子的一正面置於模版上，如此即能讓盒子的內側面向著我們的方向；利用邊線找出印樣位置的所在，將紙卡壓入模版內，先明確作出輪廓線，並注意在作業時不可讓紙卡移動。重複以上程序直到所有盒面完成。

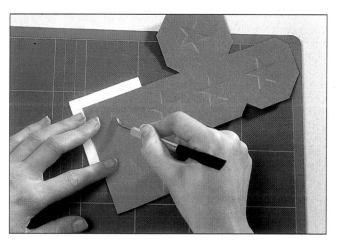

4. 使用金筆或銀筆劃出盒面上的邊線；完成後即可依據摺痕將紙盒黏合。在其內置放小禮物。

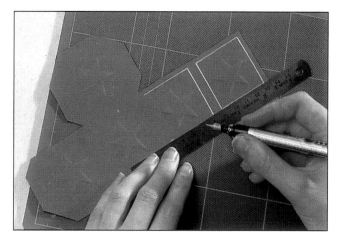

PROJECT 50

鏡框

所需器材：
厚紙卡
圓規和鉛筆
美工刀和切割墊
圓鏡
細繩
PVA膠
廚房用錫箔
金筆
黑色鞋蠟
釘書機
鐵線

最簡易的凸印法是將紙張置於突起物上；在此範例中，波浪式圖紋是利用細繩所作出，如此即可添增鏡框或圖片效果。

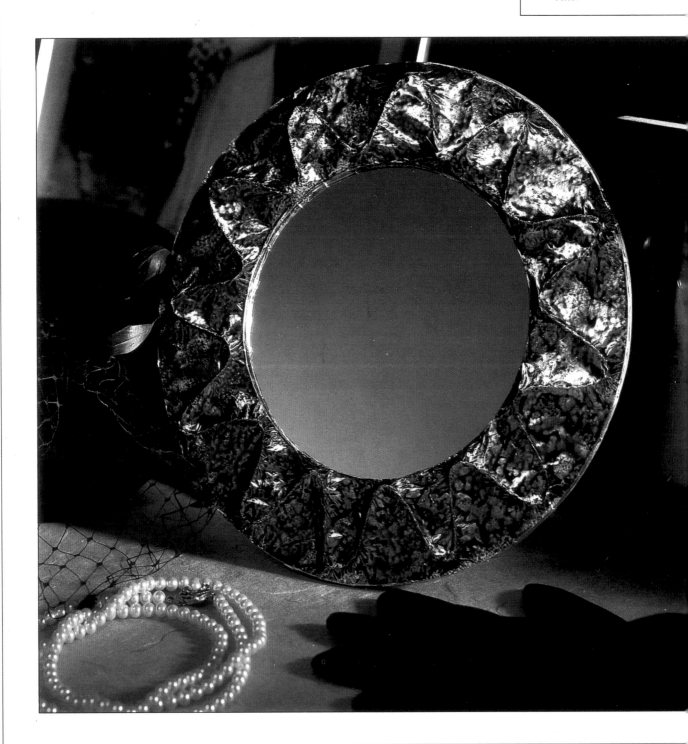

1. 量出鏡子的直徑：即稱此爲X；在厚紙卡上切出三個圓形，每一個的直徑皆爲 X ＋10公分；在第一個圓形內另切出X－5公分的圓形，此框形將作爲鏡子的前框。在第二個圓形上切出直徑X公分的圓，此框形將成爲鏡子的框架，而第三個圓形是作爲襯底使用。

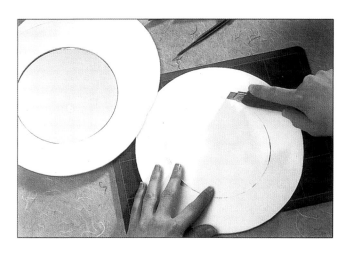

2. 將長條細繩沾上PVA膠以波浪形黏貼於前框上，並運用手紙作壓平動作

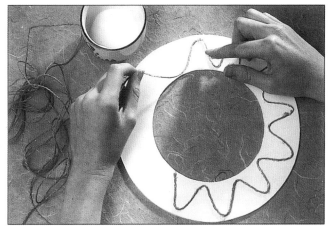

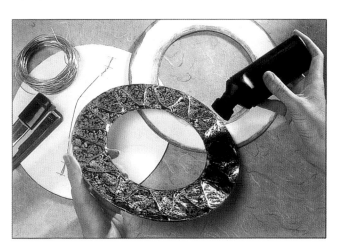

3. 當膠水未全乾時，將廚房用錫箔紙覆於其上；將手指擦拭乾淨後來作出錫箔上的繩印圖樣。將中間紙張切除，留下邊緣多餘的紙可反黏於底面中。

4. 將中間圓盤的所有緣邊塗上金色，另將鐵線黏於襯底圓盤的背面上；運用黑色鞋油塗佈在錫箔面上，並讓其風乾。將鏡子置於中間圓盤中，之後將三片紙圓盤作一組合。

建議：爲了使此物件更具持久性，可在表面塗刷一層壓克力亮漆

PROJECT 51

香皂包裝

所需器材：
米色卡紙
鉛筆
描圖紙
油布
雕刻工具
浮雕工具
美工刀和切割墊
橡皮擦
膠水

由浮雕凸印所作出的貝殼展現出巧緻的圖形，將簡單的禮物襯托的份外有格調；干貝主題的包裝可用來放置同大小的香皂。

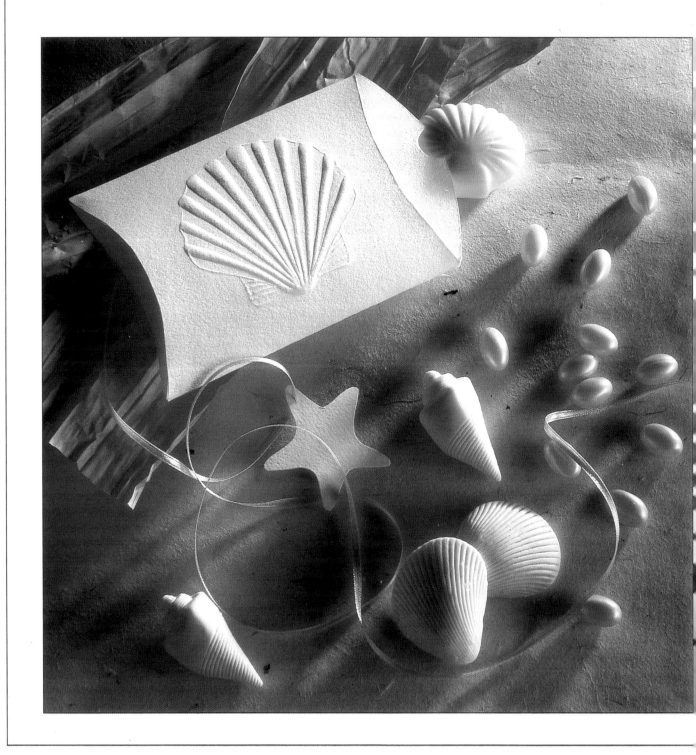

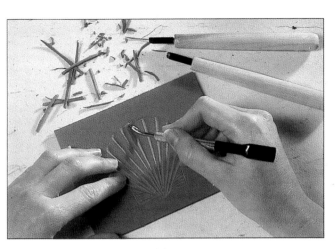

1. 將貝殼圖案轉印至15
×10公分的油布上;使
用∨型刀刻出貝殼輪
廓,另使用∪型刀作出
扇形線條:週邊底線刻
淺痕,而作扇形散開時
則刻深些。使用浮雕凸
印刀將凹槽作平滑的修
飾。

2. 將包裝圖形放大200
%,並將此轉印至卡紙
上;使用美工刀切出輪
廓外形,另順著虛線作
出戳痕。將鉛筆線擦
去,之後置於蒸氣壺上
來柔化紙張纖維。

3. 反轉紙張以便讓內側
面朝向自己,並將其置
放於油布上;利用浮雕
凸印工具作出輪廓凹
槽,並切記勿在作業時
移動紙張。使用膠水將
密合處黏起,並依據摺
線作摺疊。

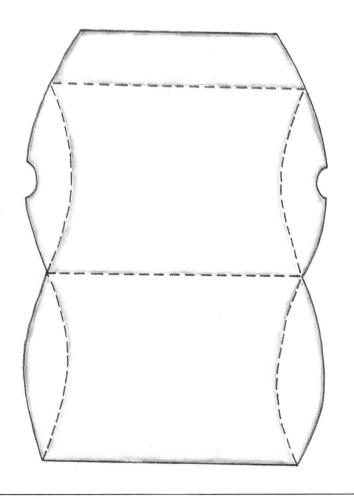

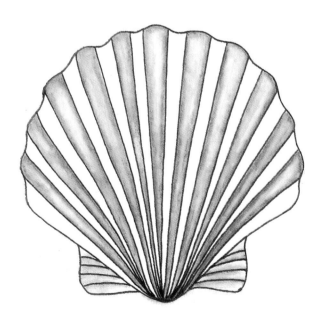

禮物製作

將美好的禮物贈送給特殊朋友是少數能讓心情愉悅的事情;而其中一項即包括將手製品當作禮品。您將可在本書中找到適合各年齡層的禮物。

除了生日和聖誕節等傳統送禮物時節外,一年中有許多時機可贈送紙藝禮品,而它們也將被呵護保存一段時期。

致賀嬰兒的誕生可送嬰兒組(作品範例43)或相框(作品範例17);朋友購買新屋時,可選取任何有著住宅主題的作品;萬聖節是小朋友的時節,而裝滿糖果的驚奇箱(作品範例49)是最佳禮品;祝賀朋友時可使用手製文具組(作品範例7)或刻有浮雕圖印的香皂盒(作品範例51)。

傳統上,第一年的結婚紀念日是稱為紙婚,因此書中的任何飾品都是最佳禮物。

您不需要任何理由即可製作紙花;紙花可以各種不同形狀和材質作處理:有些甚且可利用郵遞作寄送。請參閱本書後的索引以查閱有關花材的作品範例。

即使您的禮物不是由紙材所作成,亦可在其上添增紙質的附件。流蘇、扇子、和蝴蝶結皆是紙材的一種,它所花費的製作時間非常短暫,但是確能將單調的郵包裝點綴成美麗的禮品。

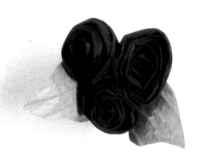

簡單的蓓蕾玫瑰可藉由紙絲帶的捲曲而成;之後即可將其黏貼在卡片或禮物上。

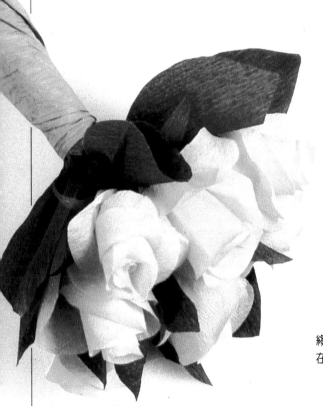

縐紋紙玫瑰的製作方式在第127頁上。

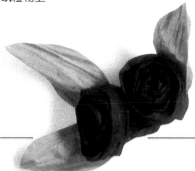

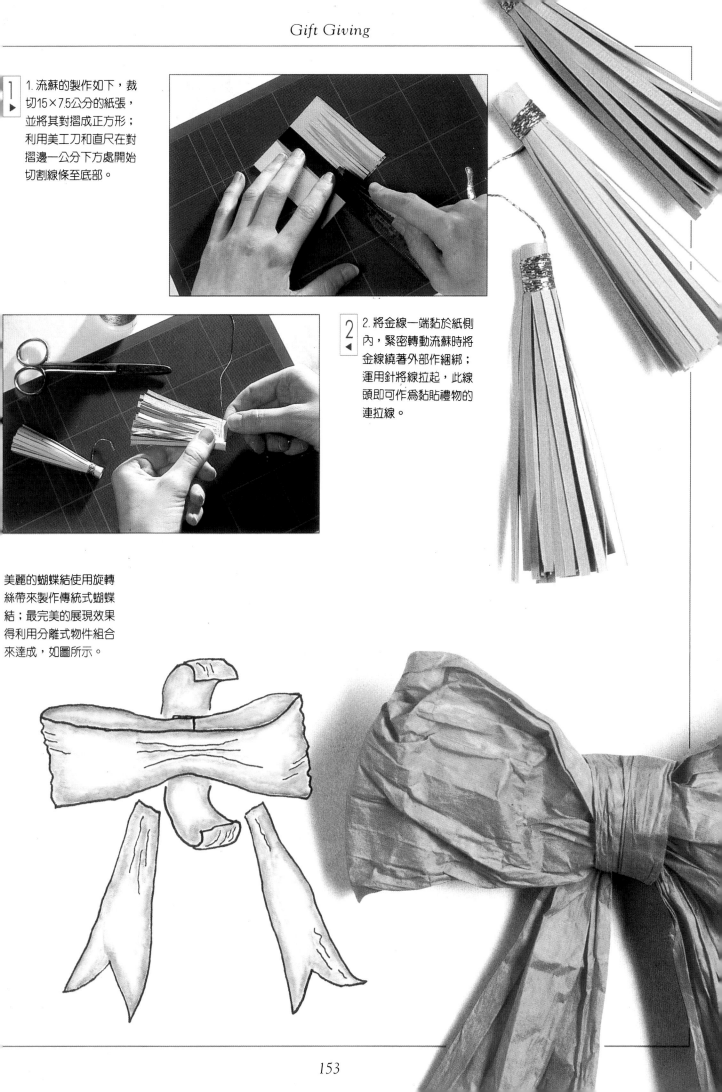

1. 流蘇的製作如下,裁切15×7.5公分的紙張,並將其對摺成正方形;利用美工刀和直尺在對摺邊一公分下方處開始切割線條至底部。

2. 將金線一端黏於紙側內,緊密轉動流蘇時將金線繞著外部作綑綁;運用針將線拉起,此線頭即可作為黏貼禮物的連拉線。

美麗的蝴蝶結使用旋轉絲帶來製作傳統式蝴蝶結;最完美的展現效果得利用分離式物件組合來達成,如圖所示。

製作紙盒

您是否會發現,找尋適當大小的紙盒和特殊造型的狀況經常在出現;而實際上,本書中的任一飾品皆需要特定的紙盒,尤其當您要以此作為禮品贈送時,製作紙盒並沒有任何秘密可言,只是事前的規劃,並小心剪裁和摺疊而已。

選取堅硬的紙卡,依據需求找尋適當磅數的紙張;製作大型紙盒時可運用紙板,它的紙張厚度可將邊緣作連接。由薄紙張所組合成的紙盒則需要接縫處作黏貼媒介。在您開始製作新形式的紙盒前,試作一個是有其必要性的;它可讓您於剪裁附著在紙卡前,事先檢查所有的角度和空間感是否正確。

紙盒並不要求是為正方形或矩形,可試驗不同形狀來決定可達成的狀態;此外,可在一般的紙盒外加添紙藝技術,如翮式捲紙、模版印刷等來增加其趣味性。曾經用來裝巧克力和香水的紙盒亦可在其表面黏貼包裝紙、或自黏紙而賦予其新生命。

▶ 錫箔面和瓦愣紙皆能營造出紙盒的趣味性;您可以在第151頁上找到香皂盒的圖樣。有盒蓋的紙盒相當簡易:基本圖形製作方式在下一頁上。

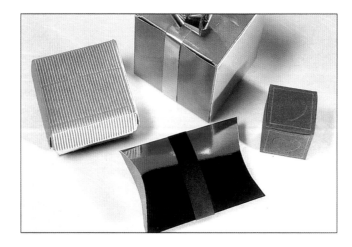

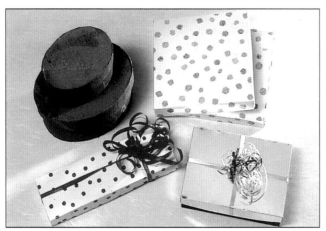

◀ 吻合式盒蓋需要更精確的衡量,因為盒底應比盒蓋稍小些;橢圓形盒子係使用圓形製作的相同方式(請參考下一頁的指示)。

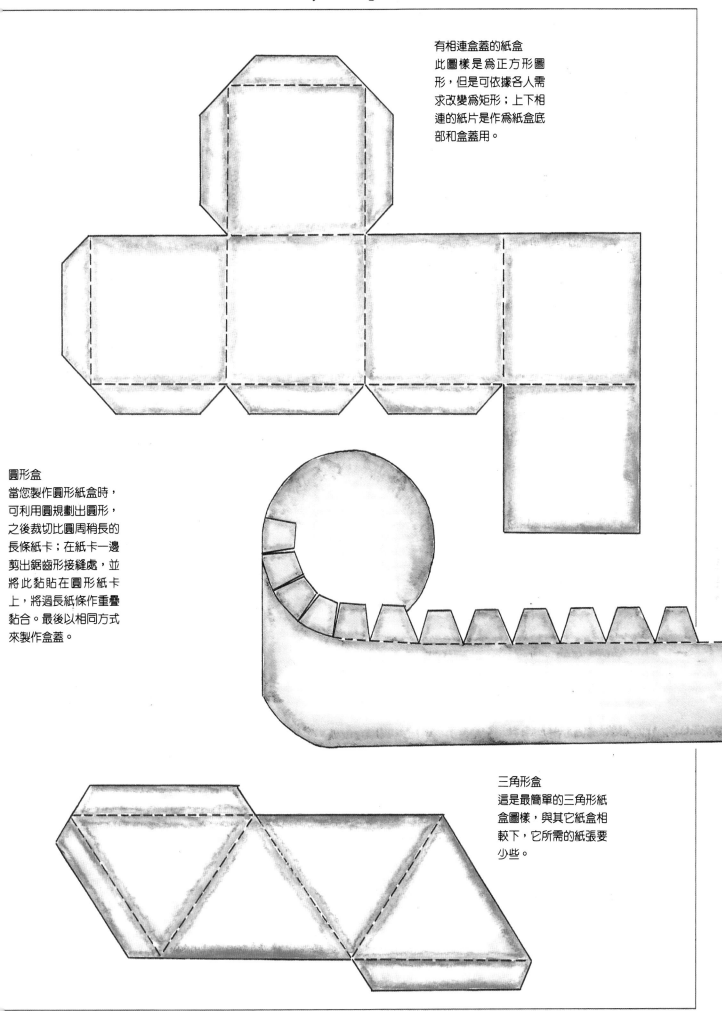

有相連盒蓋的紙盒
此圖樣是為正方形圖形，但是可依據各人需求改變為矩形；上下相連的紙片是作為紙盒底部和盒蓋用。

圓形盒
當您製作圓形紙盒時，可利用圓規劃出圓形，之後裁切比圓周稍長的長條紙卡；在紙卡一邊剪出鋸齒形接縫處，並將此黏貼在圓形紙卡上，將過長紙條作重疊黏合。最後以相同方式來製作盒蓋。

三角形盒
這是最簡單的三角形紙盒圖樣，與其它紙盒相較下，它所需的紙張要少些。

包裝禮物

包裝藝術是致贈禮品傳統的一部份；禮物外包裝是一般人們用來解說贈送者精神與情意的表徵。繁複細緻的裝飾是不需要，但是乾淨明朗的摺疊和體貼細密的展現卻是言語所無法替代的。

在目前的時代裡，有許多非常令人喜愛的商業性包裝設計紙；但事實上有許多設計確是令人相當窘困的。您可能會考慮使用較平板的棕色紙張以創造出更自然的效果。

如今擁有一些價格不貴但極富個人風味的包裝紙，您可嘗試自己製作；不論結果如何，您都將從中得到許多樂趣，而您的朋友也會大受感動。購買大捲輕薄、且未經切割的紙張，利用模版塗刷或印刷法在其上製做簡易重覆的圖樣。中型尺寸的紙張則可用來作手工染色。如果您需要以大量來製作，運用〝漂浮水面的油性塗料〞染色技法是最快速的。

包裝絲帶或窄板的絲帶捲是裝飾平面郵包的最佳器具；如果您的紙張上有著極搶眼的圖案，則絲帶將成為不必要的飾品。

特殊外型的禮物最好裝於包裝盒或包裝袋內；有關紙盒的製作細節，請參閱第154頁和第155頁，而紙袋的製作技巧則在下一頁中作說明。

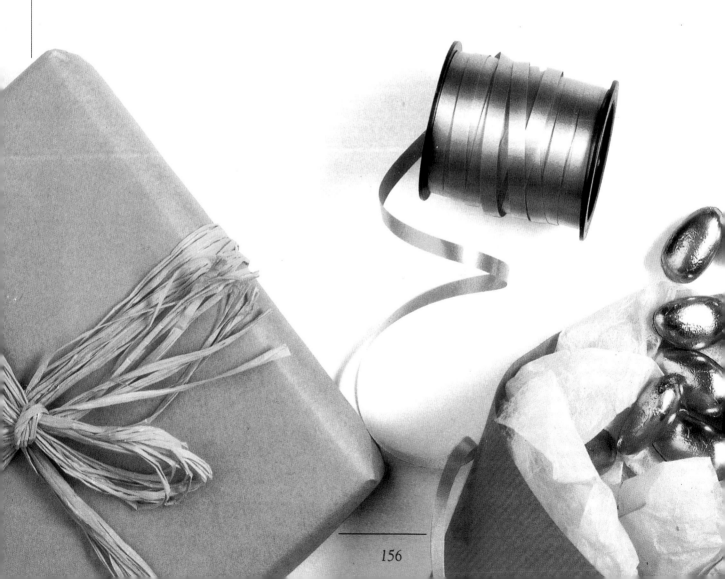

1. 製作紙袋之前,請先規劃所需大小,並依照圖中所示畫出圖樣;剪出外形後,作出底部和邊線的戳痕。如欲獲得更有造型的紙袋,可將紙張翻面後在兩側邊的中間作出戳痕,將紙袋依據摺疊痕作成形狀。

2. 將側邊的接縫處作黏貼;底部的黏合方式如下:將兩端邊接縫處黏於長邊之上,之後再將另一長邊蓋於其上。在紙袋的兩邊以打洞器做出洞孔,利用絲帶或細繩作出把手。

膠紙
包裝紙本身充滿了趣味性且極易製作;將厚壓克力塗料和壁紙膠作一混合,利用海棉輕輕的沾於紙張上,或運用刷子厚厚的塗上一層,之後再利用梳子形成的厚卡物件來作出圖樣。

製作標籤和卡片

禮物標籤不應只是聖誕樹下禮品的分類;它們同時能增添禮物的包裝。最佳的標籤設計是與包裝紙有相同的一致性,如果您已購買要包裝禮品的紙張,即能據此製作禮物的標籤。卡片所需要的是方正的形式,而與此不同的是,標籤能以各式型態出現。

萬用卡亦可使用本書中的許多技巧作創意;如果您要經由郵局投遞,翢式捲紙裝飾或紙雕形式都不實用,但立體創意則能營造出彈跳或浮雕花紋設計。許多卡片多半只有摺疊一次,且使用直角或〝肖像〞方式,但仍然是沿用傳統格式。您可以使用手風琴式摺疊法、或門檻摺疊法(開啟後像法國式門窗)來增加趣味;若欲將另一張紙片夾於卡中,您可運用下頁的作法。

有些技巧,如印刷、模版塗刷、及手工染色等,可像包裝紙般作出重覆的形式;手製紙即使不運用在配戴裝飾上,亦可用來製作美麗的卡片。

標籤絲帶
將長絲帶摺半穿於標籤上的洞孔中以形成一迴圈,之後再將兩線頭穿過此迴圈拉緊。

標籤形式
令人喜愛的禮品標籤是舊式郵遞包裹的標籤形態:有兩斜邊的矩形標籤;標籤可以使用各式形態只要留有書寫空間即可。

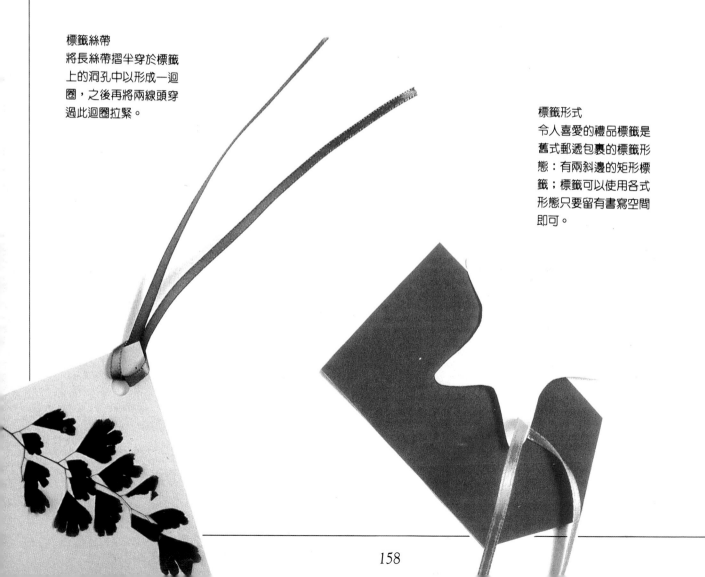

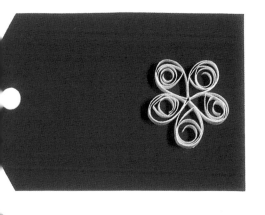

當您製作紙藝禮品時，
請同時製作相互搭配的
標籤；卡片通常置於信
封裡，而標籤則不需
要，因此翹式捲紙、浮
雕花紋、及立體形式皆
是可運用的技巧。

一次製作一批紙卡而非
一張；如此，您將有許
多可供各場合使用的卡
片產生。

三段式摺疊
若欲在卡片中形成框
格，則可將卡片作成三
段式來運用；在中間的
紙張上切出框形，左邊
裁掉一小條紙張。將作
品摺疊以便從窗戶中窺
見內頁，之後再將短邊
面摺下來。

索引

後序

感謝林‧康寧安先生在立體浮雕章節中所提供的三個作品範例，此外，感謝貝蒂和查理斯的協助。

北星信譽推薦・必備教學好書

日本美術學員的最佳教材

鉛筆畫技法　　　粉彩筆畫技法　　沾水筆・彩色墨水技法　　野外寫生技法　　油畫質感表現技法

定價／350元　　　定價／450元　　　定價／450元　　　定價／400元　　　定價／450元

循序漸進的藝術學園；美術繪畫叢書

實用繪畫範本　　　粉彩畫技法　　　油畫基礎畫法　　　水彩技法圖解

定價／450元　　　定價／450元　　　定價／450元　　　定價／450元

最佳工具書

・本書內容有標準大綱編字、基礎素
　描構成、作品參考等三大類；並可
　銜接平面設計課程，是從事美術、
　設計類科學生最佳的工具書。
　編著／葉田園　　定價／350元

精緻手繪POP叢書目錄

新形象出版圖書目錄

郵撥：0510716-5　陳偉賢
TEL:9207133・9278446　FAX:9290713　　地址：北縣中和市中和路322號8F之1

一、美術設計

代碼	書名	編著者	定價
1-01	新插畫百科(上)	新形象	400
1-02	新插畫百科(下)	新形象	400
1-03	平面海報設計專集	新形象	400
1-05	藝術・設計的平面構成	新形象	380
1-06	世界名家插畫專集	新形象	600
1-07	包裝結構設計		400
1-08	現代商品包裝設計	鄧成連	400
1-09	世界名家兒童插畫專集	新形象	650
1-10	商業美術設計(平面應用篇)	陳孝銘	450
1-11	廣告視覺媒體設計	謝蘭芬	400
1-15	應用美術・設計	新形象	400
1-16	插畫藝術設計	新形象	400
1-18	基礎造形	陳寬祐	400
1-19	產品與工業設計(1)	吳志誠	600
1-20	產品與工業設計(2)	吳志誠	600
1-21	商業電腦繪圖設計	吳志誠	500
1-22	商標造形創作	新形象	350
1-23	插圖彙編(事物篇)	新形象	380
1-24	插圖彙編(交通工具篇)	新形象	380
1-25	插圖彙編(人物篇)	新形象	380

二、POP廣告設計

代碼	書名	編著者	定價
2-01	精緻手繪POP廣告1	簡仁吉等	400
2-02	精緻手繪POP2	簡仁吉	400
2-03	精緻手繪POP字體3	簡仁吉	400
2-04	精緻手繪POP海報4	簡仁吉	400
2-05	精緻手繪POP展示5	簡仁吉	400
2-06	精緻手繪POP應用6	簡仁吉	400
2-07	精緻手繪POP變體字7	簡志哲等	400
2-08	精緻創意POP字體8	張麗琦等	400
2-09	精緻創意POP插圖9	吳銘書等	400
2-10	精緻手繪POP畫典10	葉辰智等	400
2-11	精緻手繪POP個性字11	張麗琦等	400
2-12	精緻手繪POP校園篇12	林東海等	400
2-16	手繪POP的理論與實務	劉中興等	400

三、圖學、美術史

代碼	書名	編著者	定價
4-01	綜合圖學	王鍊登	250
4-02	製圖與議圖	李寬和	280
4-03	簡新透視圖學	廖有燦	300
4-04	基本透視實務技法	山城義彥	300
4-05	世界名家透視圖全集	新形象	600
4-06	西洋美術史(彩色版)	新形象	300
4-07	名家的藝術思想	新形象	400

四、色彩配色

代碼	書名	編著者	定價
5-01	色彩計劃	賴一輝	350
5-02	色彩與配色(附原版色票)	新形象	750
5-03	色彩與配色(彩色普級版)	新形象	300

五、室內設計

代碼	書名	編著者	定價
3-01	室內設計用語彙編	周重彥	200
3-02	商店設計	郭敏俊	480
3-03	名家室內設計作品專集	新形象	600
3-04	室內設計製圖實務與圖例(精)	彭維冠	650
3-05	室內設計製圖	宋玉真	400
3-06	室內設計基本製圖	陳德貴	350
3-07	美國最新室內透視圖表現法1	羅啓敏	500
3-13	精緻室內設計	新形象	800
3-14	室內設計製圖實務(平)	彭維冠	450
3-15	商店透視-麥克筆技法	小掠勇記夫	500
3-16	室內外空間透視表現法	許正孝	480
3-17	現代室內設計全集	新形象	400
3-18	室內設計配色手册	新形象	350
3-19	商店與餐廳室內透視	新形象	600
3-20	櫥窗設計與空間處理	新形象	1200
8-21	休閒俱樂部・酒吧與舞台設計	新形象	1200
3-22	室內空間設計	新形象	500
3-23	櫥窗設計與空間處理(平)	新形象	450
3-24	博物館&休閒公園展示設計	新形象	800
3-25	個性化室內設計精華	新形象	500
3-26	室內設計&空間運用	新形象	1000
3-27	萬國博覽會&展示會	新形象	1200
3-28	中西傢俱的淵源和探討	謝蘭芬	300

六、SP行銷・企業識別設計

代碼	書名	編著者	定價
6-01	企業識別設計	東海・麗琦	450
6-02	商業名片設計(一)	林東海等	450
6-03	商業名片設計(二)	張麗琦等	450
6-04	名家創意系列①識別設計	新形象	1200

七、造園景觀

代碼	書名	編著者	定價
7-01	造園景觀設計	新形象	1200
7-02	現代都市街道景觀設計	新形象	1200
7-03	都市水景設計之要素與概念	新形象	1200
7-04	都市造景設計原理及整體概念	新形象	1200
7-05	最新歐洲建築設計	石金城	1500

八、廣告設計、企劃

代碼	書名	編著者	定價
9-02	CI與展示	吳江山	400
9-04	商標與CI	新形象	400
9-05	CI視覺設計(信封名片設計)	李天來	400
9-06	CI視覺設計(DM廣告型錄)(1)	李天來	450
9-07	CI視覺設計(包裝點線面)(1)	李天來	450
9-08	CI視覺設計(DM廣告型錄)(2)	李天來	450
9-09	CI視覺設計(企業名片吊卡廣告)	李天來	450
9-10	CI視覺設計(月曆PR設計)	李天來	450
9-11	美工設計完稿技法	新形象	450
9-12	商業廣告印刷設計	陳穎彬	450
9-13	包裝設計點線面	新形象	450
9-14	平面廣告設計與編排	新形象	450
9-15	CI戰略實務	陳木村	
9-16	被遺忘的心形象	陳木村	150
9-17	CI經營實務	陳木村	280
9-18	綜藝形象100序	陳木村	

九、繪畫技法

代碼	書名	編著者	定價
8-01	基礎石膏素描	陳嘉仁	380
8-02	石膏素描技法專集	新形象	450
8-03	繪畫思想與造型理論	朴先圭	350
8-04	魏斯水彩畫專集	新形象	650
8-05	水彩靜物圖解	林振洋	380
8-06	油彩畫技法1	新形象	450
8-07	人物靜物的畫法2	新形象	450
8-08	風景表現技法3	新形象	450
8-09	石膏素描表現技法4	新形象	450
8-10	水彩・粉彩表現技法5	新形象	450
8-11	描繪技法6	葉田園	350
8-12	粉彩表現技法7	新形象	400
8-13	繪畫表現技法8	新形象	500
8-14	色鉛筆描繪技法9	新形象	400
8-15	油畫配色精要10	新形象	400
8-16	鉛筆技法11	新形象	350
8-17	基礎油畫12	新形象	450
8-18	世界名家水彩(1)	新形象	650
8-19	世界水彩作品專集(2)	新形象	650
8-20	名家水彩作品專集(3)	新形象	650
8-21	世界名家水彩作品專集(4)	新形象	650
8-22	世界名家水彩作品專集(5)	新形象	650
8-23	壓克力畫技法	楊恩生	400
8-24	不透明水彩技法	楊恩生	400
8-25	新素描技法解說	新形象	350
8-26	畫鳥・話鳥	新形象	450
8-27	噴畫技法	新形象	550
8-28	藝用解剖學	新形象	350
8-30	彩色墨水畫技法	劉興治	400
8-31	中國畫技法	陳永浩	450
8-32	千嬌百態	新形象	450
8-33	世界名家油畫專集	新形象	650
8-34	插畫技法	劉芷芸等	450
8-35	實用繪畫範本	新形象	400
8-36	粉彩技法	新形象	400
8-37	油畫基礎畫	新形象	400

十、建築、房地產

代碼	書名	編著者	定價
10-06	美國房地產買賣投資	解時村	220
10-16	建築設計的表現	新形象	500
10-20	寫實建築表現技法	濱脇普作	400

十一、工藝

代碼	書名	編著者	定價
11-01	工藝概論	王銘顯	240
11-02	籐編工藝	龐玉華	240
11-03	皮雕技法的基礎與應用	蘇雅汾	450
11-04	皮雕藝術技法	新形象	400
11-05	工藝鑑賞	鐘義明	480
11-06	小石頭的動物世界	新形象	350
11-07	陶藝娃娃	新形象	280
11-08	木彫技法	新形象	300

十二、幼教叢書

代碼	書名	編著者	定價
12-02	最新兒童繪畫指導	陳穎彬	400
12-03	童話圖案集	新形象	350
12-04	教室環境設計	新形象	350
12-05	教具製作與應用	新形象	350

十三、攝影

代碼	書名	編著者	定價
13-01	世界名家攝影專集(1)	新形象	650
13-02	繪之影	曾崇詠	420
13-03	世界自然花卉	新形象	400

十四、字體設計

代碼	書名	編著者	定價
14-01	阿拉伯數字設計專集	新形象	200
14-02	中國文字造形設計	新形象	250
14-03	英文字體造形設計	陳穎彬	350

十五、服裝設計

代碼	書名	編著者	定價
15-01	蕭本龍服裝畫(1)	蕭本龍	400
15-02	蕭本龍服裝畫(2)	蕭本龍	500
15-03	蕭本龍服裝畫(3)	蕭本龍	500
15-04	世界傑出服裝畫家作品展	蕭本龍	400
15-05	名家服裝畫專集1	新形象	650
15-06	名家服裝畫專集2	新形象	650
15-07	基礎服裝畫	蔣愛華	350

十六、中國美術

代碼	書名	編著者	定價
16-01	中國名畫珍藏本		1000
16-02	沒落的行業—木刻專輯	楊國斌	400
16-03	大陸美術學院素描選	凡谷	350
16-04	大陸版畫新作選	新形象	350
16-05	陳永浩彩墨畫集	陳永浩	650

十七、其他

代碼	書名	定價
X0001	印刷設計圖案(人物篇)	380
X0002	印刷設計圖案(動物篇)	380
X0003	圖案設計(花木篇)	350
X0004	佐滕邦雄(動物描繪設計)	450
X0005	精細插畫設計	550
X0006	透明水彩表現技法	450
X0007	建築空間與景觀透視表現	500
X0008	最新噴畫技法	500
X0009	精緻手繪POP插圖(1)	300
X0010	精緻手繪POP插圖(2)	250
X0011	精細動物插畫設計	450
X0012	海報編輯設計	450
X0013	創意海報設計	450
X0014	實用海報設計	450
X0015	裝飾花邊圖案集成	380
X0016	實用聖誕圖案集成	380

紙的創意世界

紙雕設計

定價：600元

出 版 者：新形象出版事業有限公司

負 責 人：陳偉賢

地　　址：台北縣中和市中和路322號8Ｆ之1

門　　市：北星圖書事業股份有限公司

　　　　　永和市中正路498號

電　　話：9229000（代表）　ＦＡＸ：9229041

原　　著：Gillian Souter

編 譯 者：新形象出版公司編輯部

發 行 人：顏義勇

總 策 劃：陳偉昭

文字編輯：高妙君

總 代 理：北星圖書事業股份有限公司

地　　址：台北縣永和市中正路462號B1

電　　話：9229000（代表）　ＦＡＸ：9229041

郵　　撥：0544500-7北星圖書帳戶

印 刷 所：皇甫彩藝印刷股份有限公司

行政院新聞局出版事業登記證／局版台業字第3928號
經濟部公司執／76建三辛字第21473號

國家圖書館出版品預行編目資料

紙的創意世界：紙雕設計／Gillian Souter原著；
新形象出版公司編輯部編譯。--第一版。
--台北縣中和市：新形象，1997〔民86〕
　面；　公分
含索引
譯自：Papercraft sifts & projects
ISBN 957-9679-22-3 (平裝)

1.紙雕

972　　　　　　　　　　　　　　　86007634